2021
POSTGRADUATE
WORK
COLLECTION OF
ACADEMY OF
ARTS & DESIGN,
TSINGHUA
UNIVERSITY

2021
清华大学美术学院 作品集
毕业生
研究生

清华大学
美术学院 编

中国建筑工业出版社

FOREWORD

序

春暖花开、生机盎然，我们在喜迎清华大学 110 周年校庆之际，美术学院有幸迎来了习近平总书记的莅临考察，这是总书记第一次考察指导美术艺术院校，总书记高屋建瓴的讲话既是给予全国艺术设计界极大的鼓舞，也是提出了更高的期望。

清华大学正深入学习落实总书记的讲话精神。美术学院 2021 届毕业生作品展也正式拉开帷幕，展览是清华美院教学成果的公开汇报，也是对习总书记高度重视艺术与设计和人才培养的讲话精神的回应汇报。

展览作品涉及清华美院 11 个培养单位的 200 名硕士毕业生、284 名本科生（含二学位）的 2000 余件作品。展览体现了清华美院在美术学、设计学的新导向、新融合、新培养等方面所展开的探索与实践，展现了清华美院在人才培养中坚持社会主义办学方向、面向高质创新发展的责任担当。

自 1956 年建院以来，清华美院强化艺术与科学融合，努力构建具有世界水平、中国特色的艺术设计人才培养体系。65 年以来，学院始终坚持以人民为中心，服务国家形象，增进民生福祉；始终坚定文化自信，深化国际交流，促进民心相通；坚持践行"创造性转化、创新性发展"方针，以"三位一体"人才培养理念和艺术与科学融合为特色培养一流人才，以国家需要和世界一流为目标，提升人才培养、科学研究和社会服务质量。

习近平总书记考察清华美院时的讲话，把美术、艺术对社会发展的作用，提升到与科学、技术同等重要的地位，为艺术设计学科发展和人才培养指明了方向。在百年之大变局的新时代，我们需要应变和引领，需要立足新发展格局，以跨学科激发艺术实践和理论的创造力，把美术成果更好服务于人民群众的高品质生活需求，进一步提升人民群众幸福感，赢得国际社会更大的尊重。清华美院将为塑造国家形象、创造美好生活、传承优秀文化、引领艺科融合、培养创新人才而继续不懈努力，不负时代重托。

在此次展览中，我们也看得到清华美院每位师生强大的责任感与使命感。在这些自由而富有深意的创作中，我们看得到每一位研究生导师、每一位研究生同学、每一位工作人员在艺术设计面前的初心与赤诚。

感谢为展览顺利展出的每一位工作人员，这些努力终将成为我们致力中华民族文化复兴之路上踏实的脚印。同时，我们也衷心期待社会各界对我们的汇报提出宝贵批评建议。2021 年是美术学院继往开来的一年，历史会铭记清华美院的今天，作品集里也将绽放出毕业生们绚烂青春的风采。

艺术与科学融合创新将赋能我们创建更美好的未来，清华美院将与大家，与祖国并肩前行！

清华大学美术学院院长

2021 年 6 月

PREFACE

前言

又到一年毕业季，又逢一年毕业展，年复一年，薪火相传。2021年对于清华大学美术学院而言是具有特殊意义的一年，在清华大学110周年华诞来临之际，习近平总书记莅临清华大学考察，首站参观美术学院并对美术、美育工作做出重要指示。作为所有毕业生最为重要的一次专业成果展示，今年的毕业展因这一特殊时间节点而显得更具意义。

本届毕业作品展的主题是"向多样的世界提问"。面对当今百年未有之大变局，向多样的世界"提问"，不仅意味着去发现新的问题，更意味着去探索独特的解决之道。世界更迭变换，当量子信息、生物技术、人工智能等新科技革命的时代到来之际，新的问题、新的思维与新的解决之道也随之应运而生。正如有的放矢方可群策群力，面对新的机遇与挑战，如何以全球化的视角构建艺术与设计教育的新维度，寻求不同文化间可持续的相互影响与发展，鼓励跨学科的深层融合与渗透，培养具有时代特色与国际前瞻视野的人才，成为了艺术与设计教育新的使命与课题。多样的世界蕴含着无尽的期待，多样的世界海纳了无限的可能。向多样的世界提问，一切恰逢其时。

此次毕业作品展具有鲜明的跨学科、跨专业、跨媒介特色，毕业生来自染织服装艺术设计系、陶瓷艺术设计系、视觉传达设计系、环境艺术设计系、工业设计系、工艺美术系、信息艺术设计系、绘画系、雕塑系、艺术史论系、基础教研室等11个培养单位，涉及设计学、美术学、艺术学理论三个一级学科。展览共汇集了284名本科生和200名硕士研究生的作品，他们以独具匠心的多样性创意理念，提交了两千余份精彩纷呈的多样化"答卷"。在清华大学综合性研究型大学的国际化大格局中，美术学院一方面秉持自身深厚的艺术传统，另一方面又汲取理工、人文等学科的养分和资源，由此形成了清华美院独树一帜的"艺科融合"风格气派。本次展览不仅是对教学科研和人才培养的一次盛大检阅，更是对办学理念和学术创新的一次全面考量。

毕业是一个重要的时间分界点。毕业展在为一段学习生涯画上句号的同时，又开启了更加精彩的人生新旅程。向多样的世界提问，这些问题犹如同学们发出的一支支思想之箭，它们带着艺术的凝思跨越山海、飞向远方，在未来的日子里依旧伴随着同学们，不断寻找多样世界里未知的新知，正如"人文日新"的清华精神，激励着我们永不停歇地去叩问多样的世界。

清华大学美术学院副院长

2021 年 6 月

CONTENTS

目录

曾子悦　　　　付一彤　　　　傅晓彤　　　　葛曙雯

关莹　　　　韩啸宇　　　　金奕奕

李春晖　　　　李凌　　　　李笑　　　　陆睿

吕佳芸　　　　麻燕青　　　　马悦

史冰心　　　　宋含墨　　　　王虹　　　　王诺昕

王锬　　　　辛颖　　　　熊奇

张戈　　　　张江淼　　　　张力文

赵诗玮　　　　赵婉蓉　　　　钟宇阳

染织服装
艺术设计系

主任寄语

经历了漫长的疫情，2021 年的春天注定不平凡。

地域与全球，真实与虚拟，过去与未来，在当下高度融合，世界秩序正在重新被书写。染服系的毕业生们就此卸下过往的桎梏与窠臼，融合数字技术与专业能力，探索着关于未来的最优解，以无所畏惧的设计热情，迎来新一轮的创造破局。

27 位年轻的设计师，涉身深刻的变革与重构中，遁入或现实或虚拟的双重世界流连辗转，开始认真回望我们所处的世界，反思浮出水面的种种问题，考量未来发展的种种可能……

他们用自己的视角定义新的时间与空间、数字与物质。一方面放缓脚步，回归本原，抚慰和疗愈躯壳与心灵；另一方面以一己之力勾画社会问题，关注半径，协同各方力量，寻求解决之道。一方面，在现实世界以或传统或当代的技术与材料，进行种种探索，缝合出未来的轮廓；另一方面又在虚拟世界争分夺秒，插上科技的羽翼，利用数字化技术于困局中划开缝隙，冲出重围。

2021 年春天的主题，是破局。

该系列作品是为清华大学附属中学学生设计的礼仪校服。灵感源自清华大学校花——紫荆花，呈现莘莘学子团结奋进、共发芬芳的精神样貌；色彩上采用清华紫，象征中西合璧、融会贯通；款式上中西结合，寓意服章载德，礼传古今。

"苍山负雪，明烛天南，望晚日照城郭，汶水、徂徕如画，而半山居雾若带然。"自然万物在不同环境中呈现着变幻的样貌。作品以线为主体，表达山峦、湖泊、溪水、植物等带给作者的感受。人间草木，乐数晨夕。

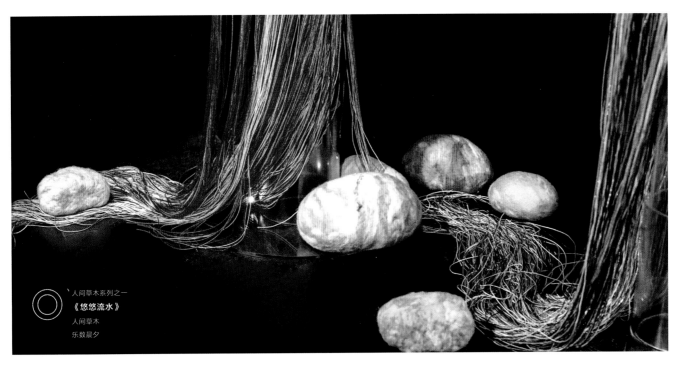

人间草木系列之一
《悠悠流水》
人间草木
乐数晨夕

人间草木系列之二
《隐隐青山》
苍山负雪
明烛天南

人间草木系列之四
《紫气浮升》
半山居雾若带然
极天云一线异色，须臾成五采

人间草木系列之三
《花间映色》
已识乾坤大
犹怜草木青

清代狮子艺术精巧华丽的装饰风格极具时代特色。将该艺术以现代化的表现形式应用于丝巾设计当中，力求在弘扬中国优秀传统艺术的同时，促进当代丝巾设计形式和题材的创新，为设计与创新、设计与历史的融合找寻新思路。

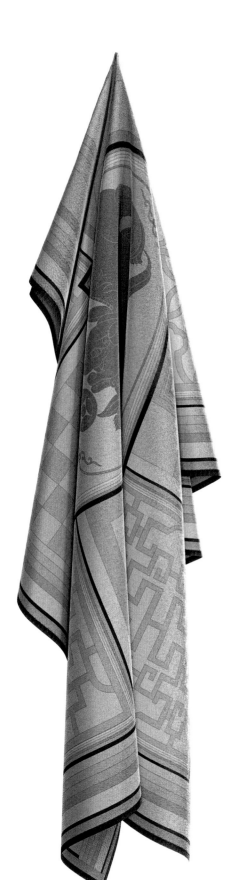

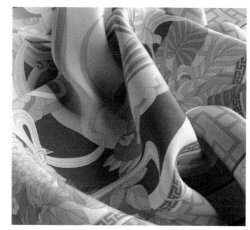

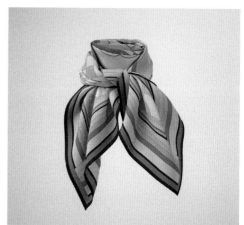

一念，是指一个念头。一念起，万念生，生生不息。在思想交汇的空间里，且存在另外一个空间，它不偏执，可以包容矛盾与冲突。

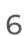

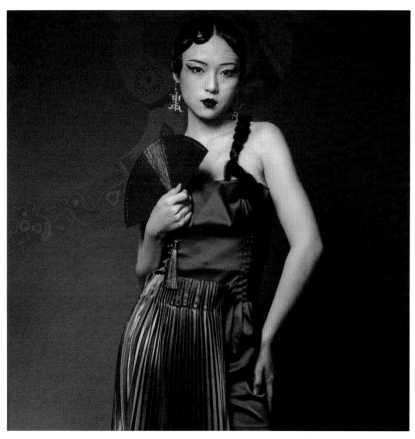

该服装系列设计主题为"补"。灵感来自延川布堆花，将其色彩风格融入设计中。"补"意味着衣服修弥完整如幼苗新生，象征着现实生活与精神世界的互补，自破败中重生、在蒙昧中寻找光明。将民间色彩以服装为媒，传达积极、乐观的生活态度。

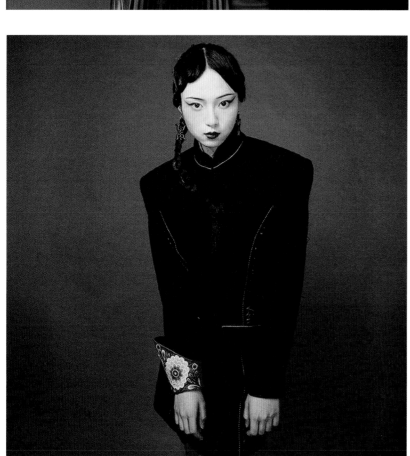

该系列包饰通过不同材料之间的搭配进行设计，再以色彩分为"采菊东篱下"和"坐看云起时"两个小系列，希望能够在生活中用包饰点缀自己的心情，缓解生活中的压力，希望每一个明天的来临能够轻松愉悦。

设计作品以"喜上开花"为主题，运用传统抽纱工艺，与现代视觉符号相结合。"喜文化"为文化内涵，植物花卉与"喜"字形态作为图案灵感，重新理解抽纱工艺，使传统贴近生活，向喜出发，向上开花，传递喜乐与祝福。

《内·境》系列依托服装的视错觉效果，为处于巨大的生活与社交压力下的"社恐"人群，打造一个全新的、属于他们自己的内心秘境，给疲于面对面社交沟通的群体一个新的静谧空间。通过非真实感的服装画面，让人可以表达更加真实的自我，为彼此的交流增加丰富性与可能性。

该套设计作品是应用于汽车模特展示的车模服装，设计师提炼出宝马经典设计元素及色彩基调。结合宝马汽车全球品牌形象的特点，设计师尝试打造出适合宝马品牌推广的具有中国元素特色及现代感的创新车模服装。

此次设计"刻板印象"以电影对比蒙太奇的"剪辑、定格及叙事效果"为切入点，通过对服装结构和设计要素的编排，反映了当今社会对性别的刻板印象问题，试图为人们的情感给予充分的表达空间。

该系列基于论文"数码印花工艺在旧衣改造中的应用研究"所做设计实践，利用同心互惠公益机构的旧衣为机构发起者新工人乐团设计演出服装。作品表达农民工人由乡村到都市一路希望、一路歌声的积极生活态度。

灵感源于敦煌 272 窟飞天像，其不似后代飞天那般纤长轻盈，
相反，它是"拙"的，这种粗犷拙气在它的造型风格与绘画风格
中都有所体现，这也是此次设计想着重传达的服装造型思想。

该系列作品以"破茧成蝶"为灵感，诠释后疫情时代的成长力量。设计从昆虫破茧的成长形态中提取图案灵感，采用针梭结合的设计手法呈现未来感。"终有一天他（她）会破茧而出，蜕变成最自信的模样，飞往更广阔的世界。"

该系列作品是基于抽纱工艺的女装设计实践。灵感来源于日暮时分的江面小景，通过将传统抽纱工艺与现代印花技术相结合，以纱线的疏密层次和图案变化丰富服装的视觉效果。手工抽纱犹如余晖之美，静逸而柔美。

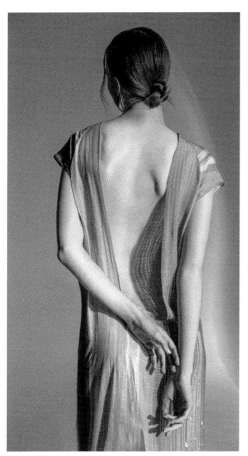
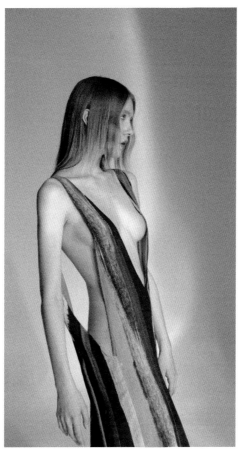
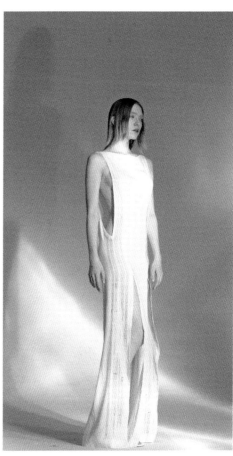
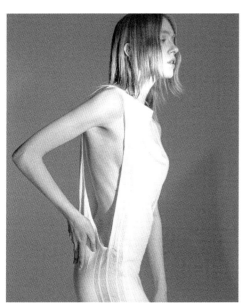

一线一象，山海自然。设计作品以"线象山海"为主题，运用传统戳绣工艺，将具有质感的肌理之线转换成山海自然的意蕴之象。以期通过线化的多元触感和象化的抽象观感，建构成视触觉共生共鸣的艺术形式与美学意境。

该系列作品为清华大学学士礼仪服装设计，灵感源自清华大学紫荆花图形、色彩与传统袍服，取东方袍服的被体深邃及西方学位服的制式，东西融合，呈现出清华学子博学内涵的形象和气质，展现"严谨、勤奋、求实、创新"的学风。

明清节令纹样源于"天人合一，道法自然"的中国传统造物思想，无论是器物还是服装，图必有意、意必吉祥的设计观念始终贯穿其中。在亲子服饰设计中，节令纹样应用则更加注重情感化的设计和表达，让爱可视化、可发声、可表达。

染织服装
艺术设计系

DEPARTMENT OF TEXTILE
AND FASHION DESIGN

王诺昕　茵浮麓安泽

指导教师 – 肖文陵

19

该系列作品基于论文"线上装像行为在服装设计中的应用研究"
的设计实践。灵感来自网红文化，将线上装像行为的视觉符号元
素应用到服装中，通过曲线的廓形、分割的线条及重叠的布片，
表达美图视觉符号下人们的做作之态。

从伊丽莎白时期的服装服饰汲取灵感，碰撞几何风格、未来风格。以动态纸艺结构为灵感，结合激光切割技术，通过可以转化的细节和比例，在一件作品中探索可变的穿搭体验，探讨怎样在设计中既有文化传承又有设计创新。

灵感来源于五代十国的吴越王给王妃书信中所写到的："陌上花开，可缓缓归矣。"整个系列一共分为春、夏、秋、冬、空五幅篇章，分别对应少年懵懂、青年得志、中年不惑、老年悟空、人生消逝的五种画面意境。作品借花抒情，表达对人生的思考及生活的热爱。

该系列是基于论文"两面穿服装研究与应用"所做的设计实践，灵感来源于电影《黑天鹅》，女主人公从"白天鹅"演化成"黑天鹅"。设计中改变服装两面的廓形和材料，通过正反穿的方式表现"白天鹅"与"黑天鹅"两种风格。

作品主题围绕京剧"霸王别姬"展开，灵感来源于项羽与虞姬之间的爱情。该系列将二人在京剧中的经典元素与现代的抽象主义相结合，创作出新中式风格的印花，在服装款式设计中运用了京剧中的云肩与水袖元素。

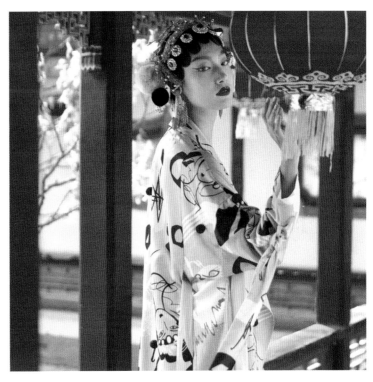

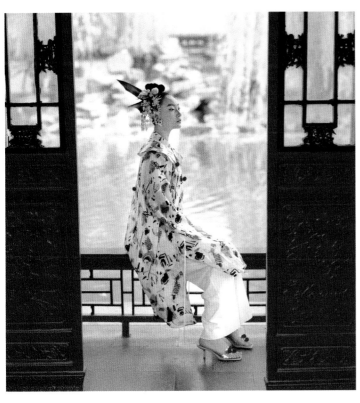

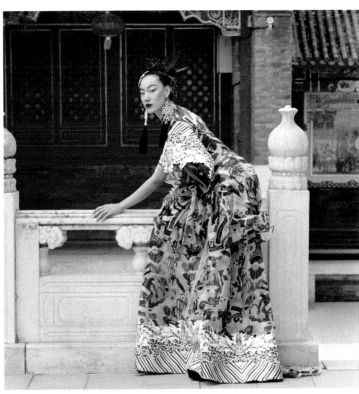

该系列作品以云肩造型为灵感，设计具有东方风韵的新风貌礼服。将云肩进行解构重组，探索它与服装、人体之间新的关系，纯白的云肩与解构的造型随行走的姿态浮动，如行云流水一般，展现出东方女性典雅端庄的审美特征。

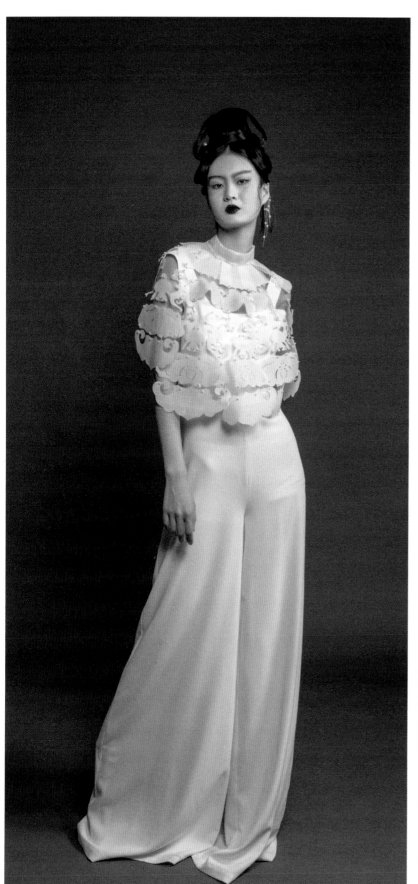

往事成烟，追忆如画。作品以抽象几何形态为语言、现代立视体
布局为构图，将"无形"的思想意识融于"有形"的壁毯艺术形
式之中。以古法手工织造，力求彰显羊毛的柔软材质与壁毯的质
感肌理，在视觉形式与触觉体验的碰撞之中，探寻现代壁毯装饰
美感与审美之韵。

染织服装
艺术设计系
DEPARTMENT OF TEXTILE
AND FASHION DESIGN
赵诗玮
我们生活的方式、第一
束光
指导教师－臧迎春
26

《第一束光》
<FIRST LIGHT>

当代都市青年们的生活方式正在悄然发生变化，生活方式的改变带动了穿着需求的变化。本系列以极限建筑空间为灵感，探索建筑、室内设计的隐藏式设计方法在服装造型、结构、图案设计上的应用，打造符合当代青年人审美和需求的多层次多功能穿着服饰。

THE WAY WE LIVE

ARTSOFFASHIONFOUNDATION

THE WAY WE LIVE

将中国传统吉祥图案中关于"求福求安"的概念延伸到丝巾长巾等服装配饰的设计中，从图案设计到工艺制作，从生活实际、思想寄托、爱情追求等角度，展现吉祥图案祈愿美好、真诚祝愿的文化特点。

染织服装
艺术设计系
DEPARTMENT OF TEXTILE
AND FASHION DESIGN

钟宇阳　流体

指导教师 - 臧迎春

28

"流体"，意为"模糊的"或"不恒定的"，没有绝对的固定，几乎可以任意改变形状和状态。通过对过去、现在与未来的思考，剥去繁杂的表象，忘却现实的束缚，创建无界的、无拘无束的、自由自在的生活。万物皆流体。

从琳

付航

顾媛

管文晶

黄尚

刘达

刘孟为

丘广宁

余梦彤

DEPARTMENT OF
CERAMIC DESIGN

陶瓷
艺术设计系

主任寄语

每年给毕业生写一段寄语我都极为用心和谨慎，因为形式上是写给你们的，其实是写给我自己。

疫情使你们的身心不由自主地关心时代和对生命产生更多的尊重和思考，这是大学课堂里给不了你们的，正因为大学课堂里给不了你们，才让你们的表达和作品具有了不一样的面貌。你们作品中呈现的人文关怀和温暖比你们的技术和观念更让我们老师感到欣慰。

陶瓷是由人类发明的在物质形态上最接近"永恒"的材质，而"永恒"在我们的文明进程中无论是肉体还是精神都是不由自主捆绑在一起的话题，是"永恒"带来了我们对"脆弱"的理解，而陶瓷动人心魄的美恰恰体现在"高贵的脆弱"上。所以，陶瓷艺术才具有了世界性的审美共性和超越于文化与意识形态的语言方式。

"人生最大的遗憾，是一个人无法同时拥有青春和对青春的感受。"这是海明威的名言，而我却希望你们不仅拥有鲜活的青春，同时可以借助你们愿意追随的勇敢而富有创造精神的贤者和智者的人生和文字提前获得对青春的感受。"独立之精神，自由之思想"不仅是清华校训，更是这个时代弥足珍贵的品质和艺术家最重要的特质，这十个汉字的伟大内涵由你们通过各自富于才情的新的艺术形式来获得体现和传递是我们老师对你们最深切温热的期盼和祝愿。

陶瓷艺术是古老的艺术，却又是世界上最具活力且常葆青春的艺术，它与生活息息相关，而生活才是你们终生需要学习的。感谢你们！老师常常是借助你们获得对生命和希望的新的理解！

作品以管状形态为出发点，以陶瓷材料为载体，通过不同管状的
曲线造型变化展现器物的流畅与空间立体感。作品在同一空间中
表达静谧、动势，以及物性变化中的坚韧与柔软。将碰撞的元素
应用在陶瓷设计语言中，最终以陶瓷的刚性状态述说柔美线性，
伴随管状造型的流转相融相生。

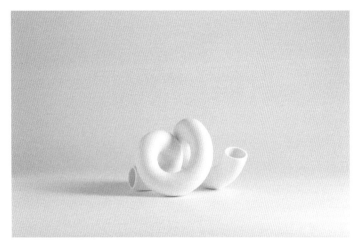

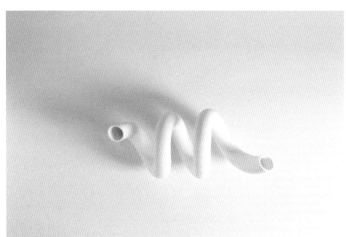

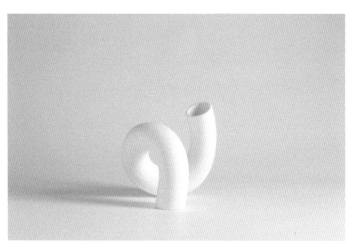

作品将青铜礼器与书房文化相结合，将青铜器元素融入文房设计，增加书写的仪式感、现代感。把青铜器元素与现代设计相结合，借鉴了青铜器中觚、四足鼎、博山炉等造型，并对其功能、结构进行了再设计。

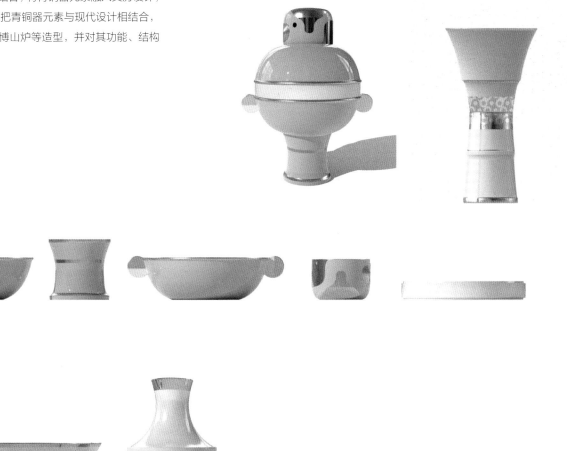

用陶瓷的表现形式和陶艺语言表达世上万事万物都是变化与发展的，犹如过影浮沤，短暂无常，不可捉摸。很多如梦如幻的人生经历，在虚幻与真实之间仿佛没有明确的界线，若跨越时间和空间来看，便能微缩到一瞬之间。

"采菊东篱下，悠然见南山"短短十个字营造了一个舒适的精神世界和世外桃源，设计者设想在紫砂茶器作品中融入"编织"元素，结合紫砂竹编工艺，实现更丰富的穿插效果和立体感，在紫砂茶器上将竹编纹样更艺术化地体现。

火焰空灵飘逸，通透流变，作品借鉴传统纹样艺术中的火焰纹，
融合东方本土审美，形成了较为具象的火焰形态。

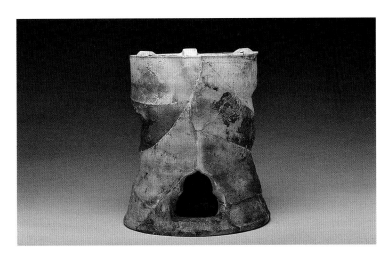

如隙系列煮水器想借老匣钵本身特有的干烧百炼，岁月侵蚀的独特美感"老物新用"，进行修复式再设计，搭配耐火紫砂煮水壶，以石窟古迹等题材作为肌理装饰，斑驳且富有层次的质感能展现出时间与空间所留下的独有印记。

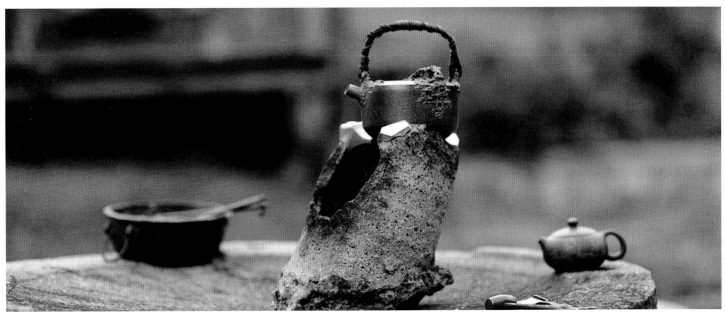

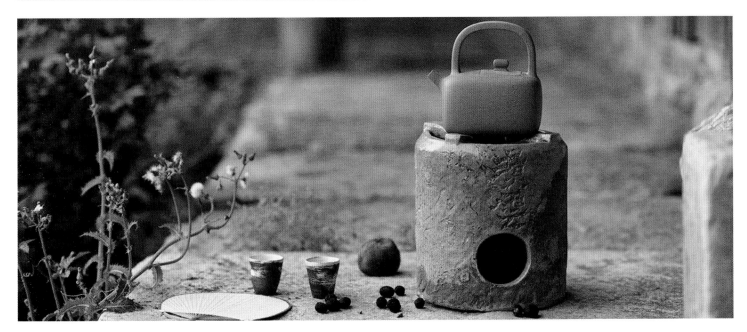

诠释生活之美是当代陶瓷茶具设计的重要任务，"与沏"的创作
灵感与初衷：通过陶瓷茶具设计提供简捷、轻松的饮茶方式，消
除人们与品茶的距离感，让茶走进更多人的现代生活。

作品源于设计者对于外星生命形成与演变的幻想。设想外星生命体原生的生长方式本是介于植物的生长方式与神经中枢的工作原理之间的集群形态。直到某一天对于"它们"来说的"天外来客"——人类宇航员遇难后的残骸，漂流到了它们所在的星球。外星生命体通过自己的方式解析了人类的残骸，融合了人类的外貌特征，呈现出"似人非人"的变异形态。

如果说翻模是一种对真实的置换，泥土的特性是通过含水量的多少可以改变泥坯的形态，那么对翻制泥坯的空间反转以及消解无疑是一种生命意识对真实的改变了。而当所翻制的是真实的生命体，是否就意味着两种生命痕迹的交汇以及感受的共通呢？

常明珠　　　　　陈溢清　　　　　陈正心　　　　　崔云涛

葛涵之　　　　　胡曦彤　　　　　李竺夢　　　　　

刘漪　　　　　　吕笑语　　　　　马腾飞　　　　　祁宝莹

尚文意　　　　　宋文轩　　　　　唐慧雯　　　　　

田蕾　　　　　　王启欣　　　　　王卓帆　　　　　吴伟

张晓玉　　　　　张琰　　　　　　赵文娅　　　　　

郑莹莹　　　　　周英格　　　　　朱俞蓉

DEPARTMENT OF
VISUAL COMMUNICATION

视觉传达
设计系

主任寄语

立夏已过，毕业季迎来最紧张的时刻。历经了去年的疫情，教学逐步回归常态，今年的毕业作品展将在线下和线上同时展出，同学们在布展上需要投入双倍的精力。

中国已走出疫情，但世界仍不太平，国家和社会发展面临挑战，未来的不确定性对同学们的创作观会带来怎样的影响？从此次毕业创作中可以看出同学们对专业依然不懈地探索，弘扬正确的价值观，秉持对创新的追求、坚持独立的专业思考，普遍展现出了高水准的作品质量和完成度，呈现出了多样的视觉风格。

视觉传达设计系致力于培养富有原创精神、追求卓越社会价值、具备全面能力素养和全球视野，具有专业核心价值的塑造基础和多元、开放的学术发展理想，具备广博的理论素养、明晰的判断力，面向未来、可持续发展的复合型人才。毕业创作作品展将是人才培养理念实施成效的具体检验。

伴随盛开的紫荆花，清华大学刚刚走过110周年。老师和同学们将共同努力，面对未来，只争朝夕，不负韶华。预祝同学们未来的人生旅程和专业发展一切顺利，不忘初心，努力实现自己的理想和人生价值。

作品对中国刺绣针法进行梳理，通过其中共有的 14 种针法的线
段长短、疏密关系、方向、空间位置、数量等方面探究中国刺绣
针法"线"的形态和特质，并在此基础上，创作"四时风物"刺
绣作品，探索刺绣针法的独特表现力。

熙春
Spring

盛夏
Summer

金秋
Autumn

隆冬
Winter

作者将《搜山图》中鬼怪题材的视觉表现与当代流行文化结合，将原来图中描绘的鬼怪与山精打斗的内容通过插画的形式改编为鬼怪与神灵对抗的场景，为《搜山图》中鬼怪题材探索新的视觉表现形式。

这是个焦虑蔓延的后疫情时代，设计者运用不同的图形动态结合
疫情下的生活片段，创作使人舒缓心情的动态海报，并以期自然
融入人们的日常，试着拾取潜藏在人们心底的放松感。

作品选取《衔蝉小录》为文本，进行动态插画的绘制，通过对大量动态插画的案例进行分析，总结动态插画在视觉呈现结构的一系列特征，提取"循环形式"结构进行研究归纳，总结相关绘画技法并应用于毕业创作之中。

该作品以佛山木版年画为研究范本，旨在于新语境下解读年画中的神仙形象，追溯其背景渊源，创新式地传达年画中包含的文化意涵。

视觉传达
设计系

DEPARTMENT OF
VISUAL COMMUNICATION

胡曦彤　雅乐宋

指导教师 – 顾欣

49

《雅乐宋》是针对老年人数字阅读设计的屏显宋体。屏幕呈现清晰简洁、适合长篇排布；设计时从老年人生理、心理和审美特征出发，致力于提升阅读体验。作品还充分吸纳传统书法艺术性，将民族特性与老年人情感诉求相链接。

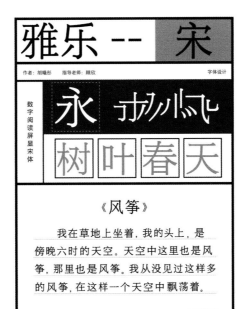

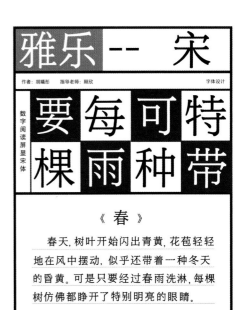

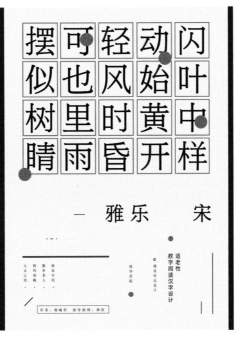

视觉传达
设计系
DEPARTMENT OF
VISUAL COMMUNICATION
李竺夢　"载生"中药品牌包装
可持续设计
指导教师－陈磊
50

创作聚焦于中药渣这种特殊的废弃有机材料，从材料再造、包装
设计等角度，探索中药包装的可持续设计方式；拓展中药包装的
更多可能性，同时，彰显东方朴素和谐的自然观念。

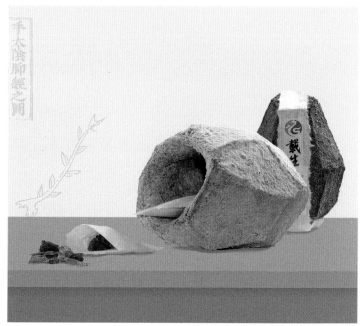

通过对中药有机材料的分析实验，中药渣中加入适量纤维素与助剂，归类总结出不同颜色、触感、味道等的

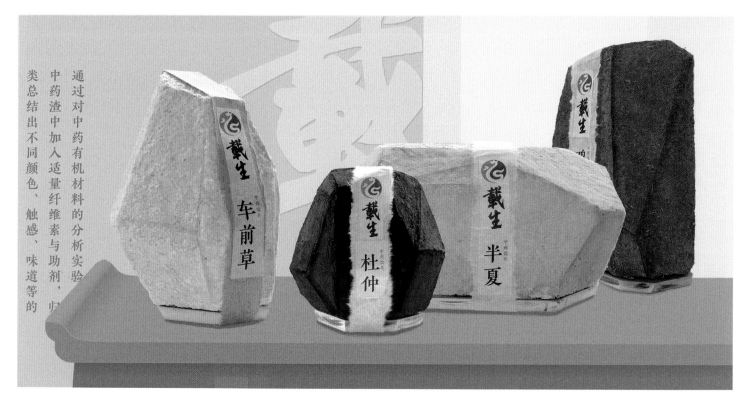

弹幕的发展不仅影响了人们的观影方式，同时衍生成了一种新型
的社交方式，被广泛应用到不同网络场景中和现实生活中。然而
在弹幕功能发展的同时，出现了弹幕遮挡、内容不宜、语言特殊
性等问题，影响用户体验甚至导致用户流失。如何避免不当使用
方式引起的用户反感，需要设计师基于用户角度，通过创新弹幕
表情系统设计，提升用户使用体验，发挥弹幕的正面价值。

视觉传达
设计系
DEPARTMENT OF
VISUAL COMMUNICATION
吕笑语　短期支教教材编辑设计
指导教师 – 陈楠
52

本次设计实践希望通过为短期支教编制教材，帮助志愿者更好地
备课上课，给小学生留下辅助理解短期支教课程的趣味性纸质材
料，为更好地进行短期志愿服务发挥一些作用。

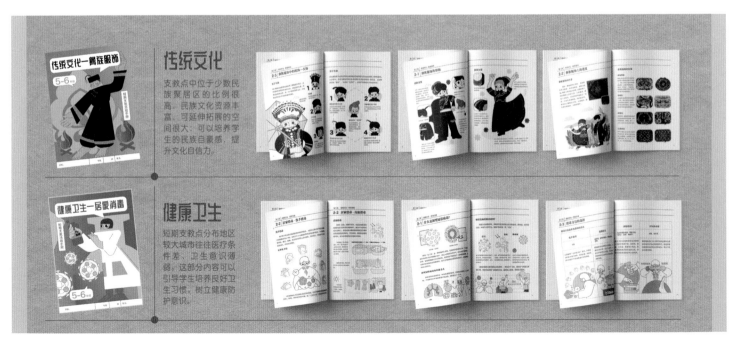

脸书（FaceType），作为一个书写工具，它不仅仅能记录千言万语，还能够传情达意。设计者从中国书法中获取灵感，利用情绪识别、语音识别等技术，让稍纵即逝的微妙情绪转化为鲜活的笔迹：见字如面。

颜真卿《祭侄文稿》
中国传统书法中情绪的表达

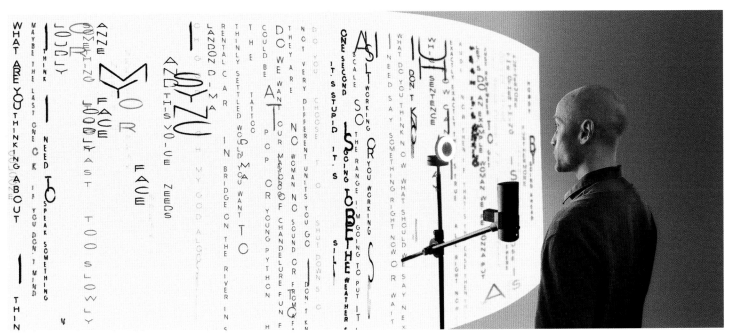

针对当下科普传播中视觉表现的种种问题，毕设《细胞旅者》试图通过塑造一个"细胞旅者"的 IP 形象来述说有关细胞功能的科普知识，旨在探索与揭示如何从 IP 培育的角度提升科普传播的通俗性、趣味性和吸引力的规律与方法。

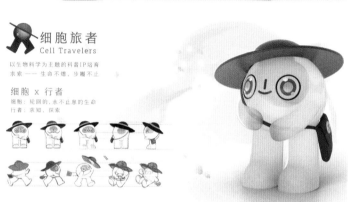

该作品以性别平等和女性独立为主题，在造型的符号化和题材选择上进行了创新。打破以往以瘦为美的传统审美模式，反映现代的社会问题，改变人们对潮流玩具的认知，探索潮流玩具设计的新方式。

可变字体在字体中加入控制字形外观的"轴"，引发相关字体设计观念的嬗变。作品利用字体轴的可联动性，搭建汉字字形与人们性格视觉表现间的"联动关系"，以探索参数化设计背景下的文字与视觉传达表现的多重空间。

字体互动玩法设计

1. 首页　2. 选择身份　3. 手写输入　4. 系统分析手迹　5. 生成结果

16人格名片设计

字体变化过程示意

变化操纵轴

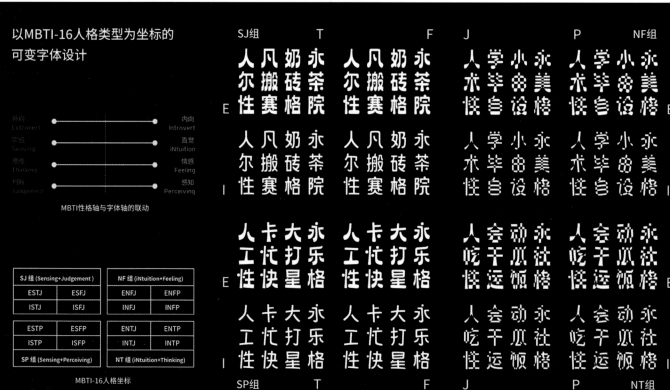

以MBTI-16人格类型为坐标的可变字体设计

MBTI性格轴与字体轴的联动

SJ 组 (Sensing+Judgement)		NF 组 (iNtuition+Feeling)	
ESTJ	ESFJ	ENFJ	ENFP
ISTJ	ISFJ	INFJ	INFP

ESTP	ESFP	ENTJ	ENTP
ISTP	ISFP	INTJ	INTP

| SP 组 (Sensing+Perceiving) | | NT 组 (iNtuition+Thinking) | |

MBTI-16人格坐标

视觉传达
设计系

DEPARTMENT OF
VISUAL COMMUNICATION

唐慧雯　《极乐园》盒装剧本推
　　　　理游戏视觉设计

指导教师 – 黄维

57

针对当下盒装剧本推理游戏产品在视觉设计上存在的问题，设计者运用《视觉符号设计》原理与方法，创作盒装剧本推理游戏《极乐园》及其视觉形象识别系统，旨在表达故事中人类的自我"觉醒"意识及对人与科技的关系的思考。

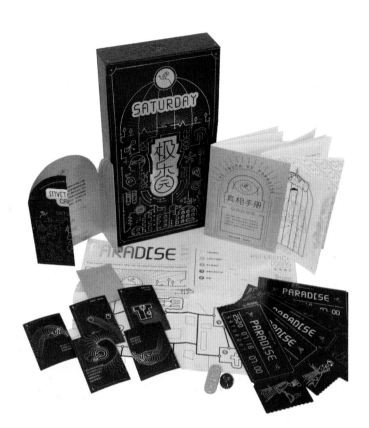

门票
效果

游戏标志
效果图

游戏线索
包装盒反面
局部打开细节图

游戏线索
卡牌正反面
细节图

资料手册
效果

作品以设计者故乡为依托，以绘画形式为载体，旨在探索如何描绘出与自身乡思情感连接的意象空间。设计者认为可以从平衡情感上的表达与客观景物描绘出发，将物象内容以主观重组为主、客观描绘为辅加以视觉呈现。

该作品通过插画及书籍为载体的视觉方式来解读六种不同的哲学
生死观，以期使得晦涩、难懂的哲学更加通俗且易于传播，同时
也拓宽观者感受生死观之维度。

视觉传达
设计系

DEPARTMENT OF
VISUAL COMMUNICATION

王卓帆　封·面——基于中国传统
傩面具的视觉设计探索

指导教师 – 周岳

60

该系列作品是基于中国传统傩面具的视觉表现方式研究而展开的设计探索。通过傩面具的角色表现方式结合当代的设计手段来反映现代人的日常生活。作品包括适用于面部捕捉的十组"封面"形象设计以及表现角色言与行的"面部消息"和"面部动向"两组衍生品。

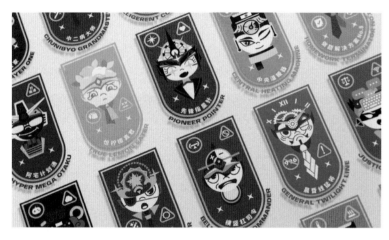

视觉传达
设计系
DEPARTMENT OF
VISUAL COMMUNICATION
吴伟　苏东坡 IP 设计
指导教师 – 马泉
61

竹杖芒鞋轻胜马，谁怕？一蓑烟雨任平生。——《定风波·莫听穿林打叶声》

苏东坡 IP 设计，是基于对苏东坡的文化英雄精神和旅人行者形象的 IP 化创作再现。

视觉传达
设计系
DEPARTMENT OF
VISUAL COMMUNICATION

张晓玉　　标准审美

指导教师 - 陈磊

62

创作选题是基于当代大众审美"标准"而开展的设计探索，作品借助人脸识别数字技术，力求通过交互展示方式，引导大众对当代审美观的讨论和思考。

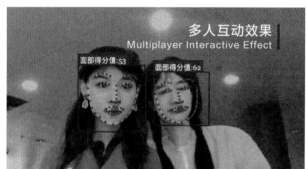

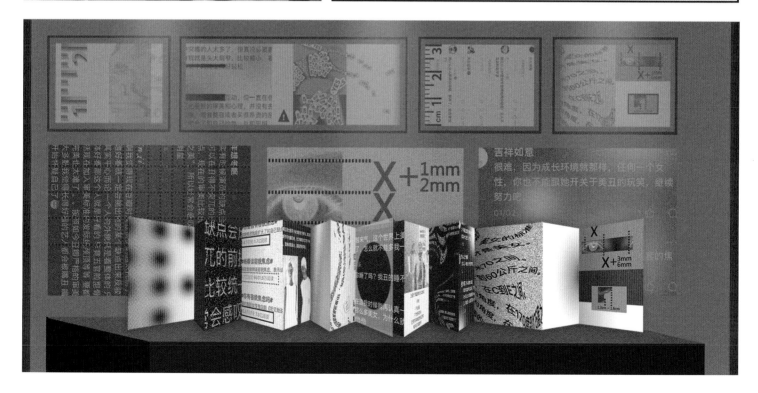

视觉传达
设计系
DEPARTMENT OF
VISUAL COMMUNICATION

张琰　　百年京张

指导教师 – 王红卫

63

京张铁路在中国近现代史上留有浓墨重彩的一笔，具有深刻的文化精神内涵。作品采用传统纸雕工艺与动态影像结合的方法，从时间与空间、具象与意象、视觉与听觉等多个角度进行研究创作，以展现京张铁路的独特魅力。

基于游戏体验原理进行设计思维启发，梳理游戏策略应用到包装
设计的路径，整理设计模型。

该设计实践共分服饰、建筑、乐器三个系列不同主题方向不同游
戏化策略的探索。

视觉传达
设计系
DEPARTMENT OF
VISUAL COMMUNICATION

郑莹莹　佛山龙舟文化品牌视觉
形象设计

指导教师－黄维

65

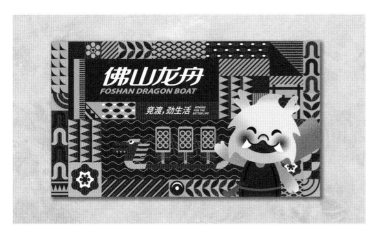

具有千年历史的佛山龙舟文化如何通过品牌形象的传播得以传承与发扬？该课题在深入调研基础上，运用品牌形象战略设计系统理论与方法，为佛山龙舟文化建立了一套品牌视觉形象系统，旨在探索优秀传统文化的品牌化道路。

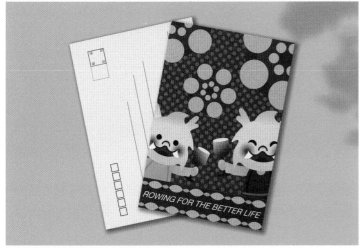

视觉传达
设计系
DEPARTMENT OF
VISUAL COMMUNICATION

周英格　疯狂的身体

指导教师 – 李德庚

66

互联网"草根文化"中的身体图像是一种基于赛博空间而存在的全新视觉文化。本次设计尝试用图像学方法，探析了互联网"草根文化"身体图像的视觉要素，并将这些研究成果汇总成一本互联网"草根文化"身体图像资料库。

作品聚焦新零售业态下的消费趋势转变，针对年轻消费群体的饮茶诉求进行了多款茶包装设计，意在探索新业态下的茶品牌包装设计策略。

王浩阳

王姝月

王勇

王雨婷

杨文浩

于琦

张子豪

郑炜珊

环境
艺术设计系

主任寄语

你们，2021 年环境艺术设计系 8 位研究生、31 位本科生迎来毕业季。在你们数年学习生涯中，不仅经历了自身学习的曲折，更是在 2020 年新冠疫情影响下，与世界共同经历了一段难忘的"疫情大考"。从居家抗疫、线上听课，到延期开学、重返校园，同学们以自己的实际行动在"大考"面前展示了新时代清华学子的精神风貌和责任担当，彰显了环境艺术设计系新生一代蓬勃向上的青春力量。

从一个特殊视角看 2020 年新冠疫情，可以理解为是自然对人类的一次"警示"。这一警示也给"环艺人"带来深刻的反思：从哲学视角梳理人与自然的关系，人们要回答诸如人类是否应对自然有由衷的、表里如一的尊重与敬畏？人类是否应更坚定地走生态优先的绿色发展道路？人类是否应改变因为少数人的短视与贪婪对自然的无休止的损害？疫情中，世界重新梳理整体人类的价值观、生态伦理观，并依此调整疫情后人类的生存与生活方式。

从本届环境艺术设计系的研究生、本科生的毕业设计与毕业论文来看，同学们更多地聚焦两个主题：一是人类与自然的关系、绿色设计、低碳设计、健康设计，以及在设计中关注对自然环境的"最小干预"、将设计产品的全生命周期纳入设计全过程等；二是关注人文主题，老龄人群、弱势人群、妇女权利平等、公共空间平权共享等。从他们的选题与设计作品、论文中可以深深感到：这是一届有理想、有抱负、具有专业能力、科学精神的新一代"环艺人"。

你们的毕业将为国家建设、为专业发展增加新的活力与动力。你们背负着清华人、美院人、环艺人的数重光环以及时代的期望与重托，希望你们永不妥协、永不退缩，聚焦自己的理想，大胆向前、积极争取，并在生活和工作中找寻平衡，一边赶路，一边欣赏和收获生命沿途中的艰辛与美好。

时间的河流会静静流淌，你们也会春华秋实，母校的老师们、你们的家长们终将以你们为傲。

设计关注现代社会青年群体的情绪状态，时间频率加快以及空间功能匮乏导致许多情绪问题出现，家具作为承载个体行为的界面，能否通过其对个体情绪状态的转变产生影响，进而促进社会群体对情绪的认知？

该设计结合儿童认知发展理论，按照身体—运动、逻辑、音乐和空间智能分成四个智能训练区，用循环的流线、象征形象设计、身体动作诱发、社会性游戏等方法使儿童在快乐的游戏中发展社会性机能、身体素质以及大脑认知。

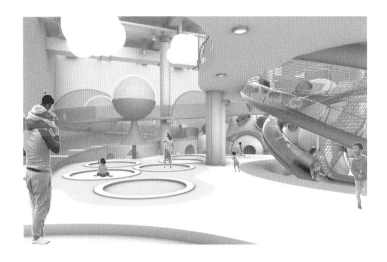

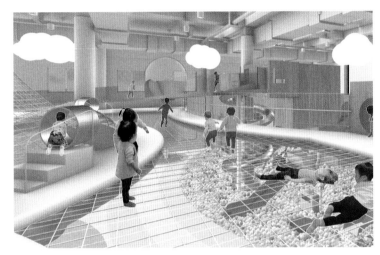

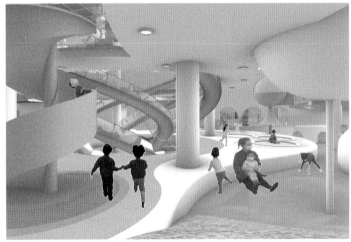

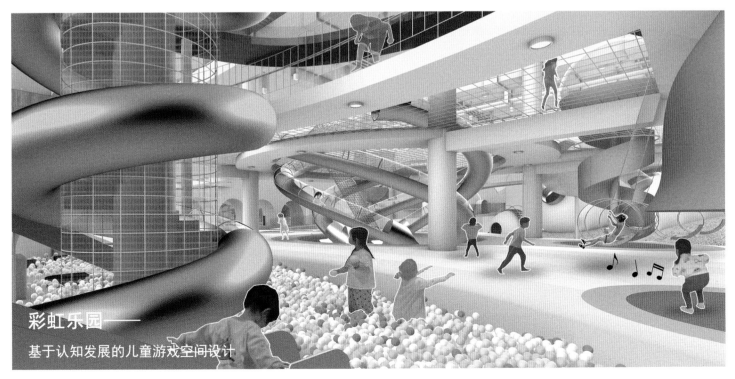

彩虹乐园——

基于认知发展的儿童游戏空间设计

异托计划致力于塑造消费空间的"异质性"。通过机器学习算法网络进行空间异位，生成的体系结构反映了数字扩展主体的多层裂变结构，创造新奇的消费空间体验，建构一种以异质空间为核心的线下购物中心空间设计模型。

在这个城市，优胜劣汰的法则不是暴力的、直接的，而是转变为
消磨时间的、麻痹心智的。以娱乐作为具有吸引力的手段，使
80% 的人主动、自愿地选择娱乐至死的生活，以狂欢代替反思，
以娱乐消解沉重。

数字媒介和消费文化改变着知识的物质形式和传播方式。为此，设计提出以布景的方法对书店空间进行改造设计，描述了三种知识场景：基于网络媒介的公共性知识、基于话题圈子的群体性知识、基于情感需求的个体性知识。

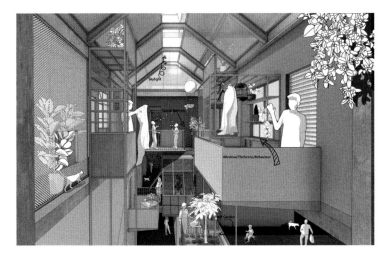

以"日常生活"为视角，聚焦到城市中的自发性空间建造现象，实地进行观察调研，收集自发建造的空间现象案例，将现象进行分类研究并总结相应可行性策略。

国祥胡同改造项目即基于自发性空间建造现象研究的具体实践，原建筑主要为居民居住空间，从建筑周边使用主体以及环境要素及问题入手，将该空间塑造为胡同居民聚集与发生交流的场所。

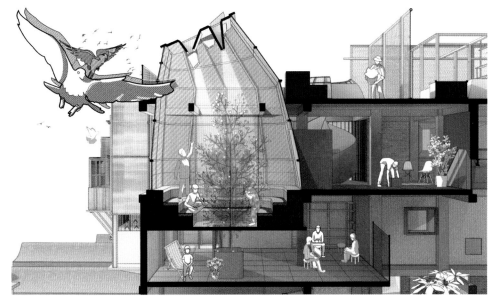

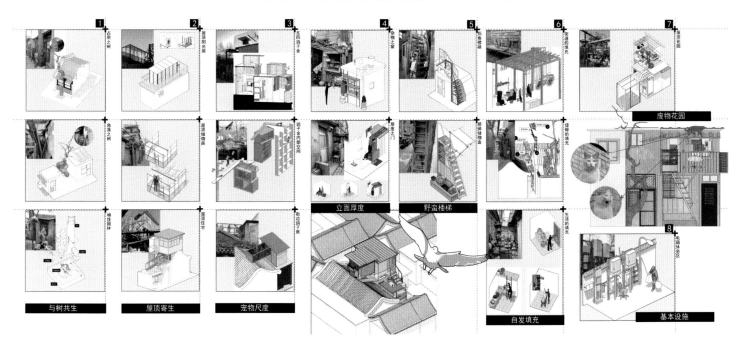

立面之树 屋顶阳光房 东四魏子舍 杂物之窗 防盗楼梯 街道的填充 屋顶花园

角落之树 屋顶植物房 院子全内部空间 厚度之门 缝缝补补盒 缝隙的填充 废物花园

楼梯园林 屋顶住宅 边边码子角 立面厚度 野蛮楼梯 生活的填充 电箱休息区

与树共生 屋顶寄生 宠物尺度 自发填充 基本设施

环境
艺术设计系　DEPARTMENT OF
ENVIRONMENTAL DESIGN

张子豪　空间透明性——基于日
本当代居住空间的设计
应用研究

指导教师 - 刘北光

76

作为 20 世纪最为重要的建筑学理论之一，透明性一经诞生便逐
渐扩大着在世界的影响力。设计从透明性角度出发，探究日本当
代居住空间的透明性，重新定义居住空间的组织方式与存在表征，
并以实际场地为例进行设计。

该设计探究"终身学习"从理念到空间的转化，以深圳南头古城为例进行城市空间节点的设计，为学习人群提供技术化的、经验化的、标识性的、场景化的，以及临时型的学习空间节点，从而丰富南头古城的城市学习网的体验。

>>南城门广场——四季书展 · SEASONAL BOOK FAIR

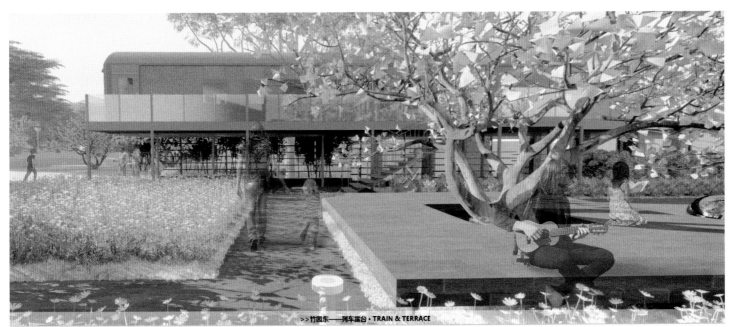

>>竹园东——列车露台 · TRAIN & TERRACE

柏加良　　　　　郭昕　　　　　金艺晶　　　　　李艳

李艺蒙　　　　　满开策　　　　　倪可人

王德森　　　　　徐小湾　　　　　严泽腾　　　　　杨菊

张乐乐　　　　　张艺　　　　　章嘉盈

周正中　　　　　车火星　　　　　方柏

DEPARTMENT OF
INDUSTRIAL DESIGN

工业
设计系

主任寄语

在人生最美好的年华你们相遇在美丽的清华园，用共同的努力一起播种梦想，把欢乐、友情、勤奋和收获编织成美好的青春记忆。

在清华大学 110 年校庆之际，学院以"线上、线下展"相结合的形式来展现学生的作品，我们高兴地看到学生们坚实的专业基础和设计创新能力，你们所展示的不只是设计作品，更是用百倍的热情去拥抱明天的力量。

以设计虚构（Design Fiction）作为设计研究方法，针对脑机接口（BCI）- 虚拟环境（VE）技术进行了概念产品设计，展现了神经网络时代的个人体验设备和使用场景。

Stork 是用于管理紧急情况的支持系统。它可以根据需要实时向救援人员提供详细信息，以更好地管理资源，是一种基于无人机群的分布式系统。救援人员进行的实地研究证实了其潜在的有效性。

Raycycle 是一个能源服务系统，为可再生能源生产提供解决方案。该系统可安装在消费家庭或太阳能农场中，通过太阳能加储系统来储存能量。通过二次利用在 EV 应用中已达到使用寿命的锂离子电池提供能量。

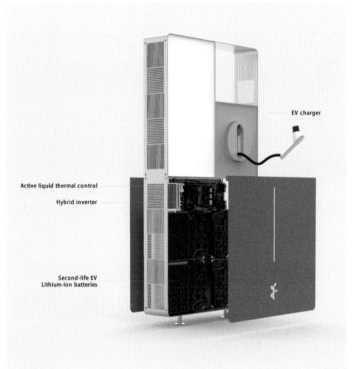

Origin 译为"本源"。"源"，探究事理，追本溯源，设计理念
回归高铁商务座座椅本质。Origin 基于信息技术高速发展与疫情
的双重背景，重新定义高铁商务座厢的功能与空间。

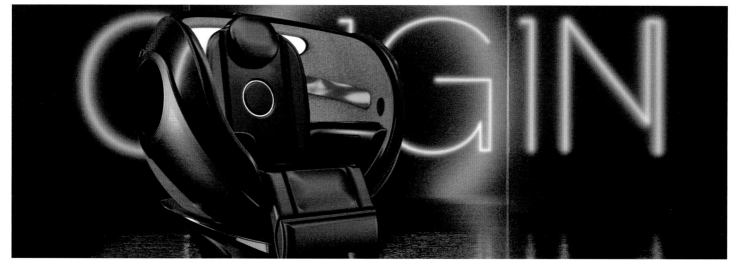

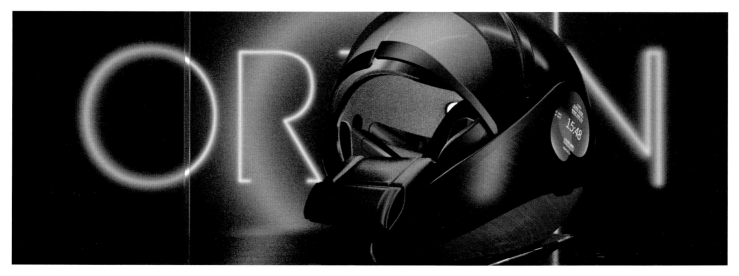

该课题对服务识别的概念、构成要素及设计方法进行初步研究，并基于恒天财富客户体验中心项目输出了局部的服务识别设计方案，目的在于帮助企业塑造出值得信赖的高端理财服务的服务形象。

在日益激烈的市场竞争和趋严的政策环境下，零售药店急需通过服务化转型重塑自身的价值主张以获得持续发展。通过与利益相关方的协作和服务性产品的设计对零售药店的服务能力进行升级，提高服务认知，建立服务品牌。

该设计以贝壳作为材料，进行产品研究与实践，将设计过程转化为设计装置展现，即探讨材料与设计之间的关系。并以绿色可持续为概念出发点，增加产品附加价值，让贝壳材料作为新型资源回归日常生活，延展其应用领域。

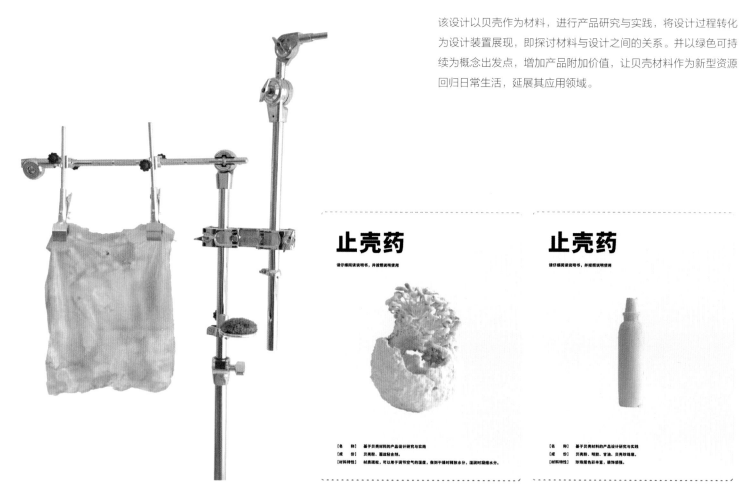

止壳药

请仔细阅读说明书，并按照说明使用

【色　称】　基于贝壳材料的产品设计研究与实践
【成　份】　贝壳粉、蛋丝轻合剂。
【材料特性】　材质疏松，可以用于调节空气的温度，像到干燥时释放水分，湿润时最缩水分。

止壳药

请仔细阅读说明书，并按照说明使用

【名　称】　基于贝壳材料的产品设计研究与实践
【成　份】　贝壳粉、明胶、甘油、贝壳珍珠层。
【材料特性】　珍珠层色彩丰富，装饰感强。

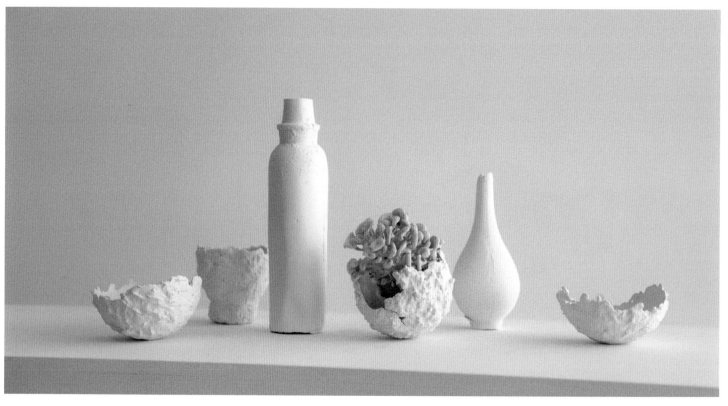

工业
设计系

DEPARTMENT OF
INDUSTRIAL DESIGN

满开策

海洋软体动物形态研究
与设计应用

指导教师 – 邱松

87

基于设计形态学这一理论框架，以海洋软体动物形态研究及其在
运动护具设计中的转化为例，进行生物形态原理性研究与应用转
化的尝试。

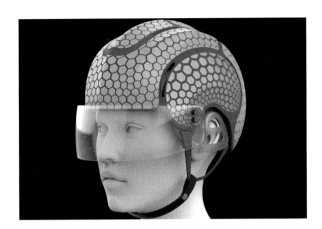

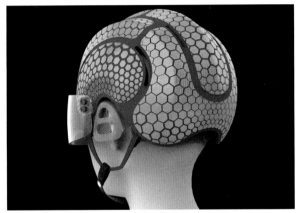

贝壳微观形态

获取典型研究对象样本并制作切片，进行贝壳微观形态观察。如下图，为尖角马蹄螺壳的微观形态，是由分层排布的片状物
组成。单个片状物的宽度约10μm，厚度约0.6μm。相邻层片状物之间呈现出近乎重合的状态。

尖角马蹄螺切割样本　　　10μm　　5000x

耐冲击性能对比

工业
设计系

DEPARTMENT OF
INDUSTRIAL DESIGN

倪可人　OVUM 无创医疗产品
服务系统

指导教师 – 赵超

88

现代外科医学技术正经历着"有创—微创—无创"的变迁，对患者伤害更小的无创医疗将成为必然的趋势。该设计选取无创医疗的典型案例 HIFU 手术，结合其技术特点构建了"去中心化"的手术治疗模式及其产品服务系统。

设计基于物流无人化的趋势，针对干线货运的物流状况探讨无人
技术在此基础上发展的可能性，以干线货运的交通工具为载体，
尝试在内饰、外饰、货箱上进行创新与设计研究，同时为物流行
业的发展提供一个有价值的参考。

作品以服务设计学科中的服务场景概念为理论研究核心，结合健康政策背景下的零售药店行业为设计研究重点，欲在服务设计的思维指导和工具辅助下系统性提出以健康服务为核心的零售药店服务场景创新方案及触点产品设计。

工业
设计系

DEPARTMENT OF
INDUSTRIAL DESIGN

严泽腾　鲸盾 SHIELD——海浪
助力式近岸垃圾收集设备

指导教师 – 刘新

91

全球一半以上人口生活在海岸线附近，近岸活动产生了大量垃圾。
海岸线作为大陆与海洋的交界线，是阻止垃圾进入海洋的一道重
要防线。该设备旨在对近岸垃圾起到收集和防御的作用。

该设计是在学校教育的背景和模式之下，通过移动展示的传播方式为小学生在口腔健康教育上提供符合他们理解能力、行为模式、心理特点的寓教于乐的实践探索活动。

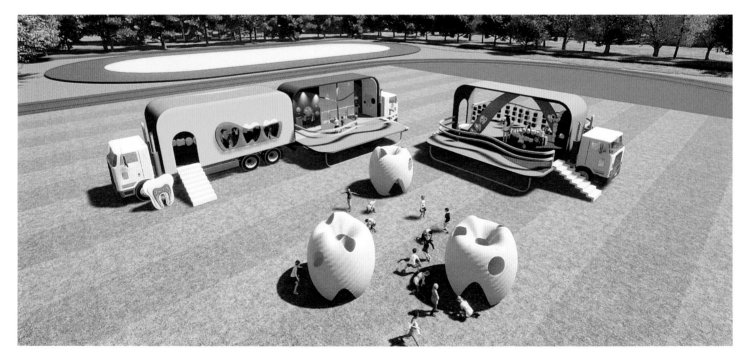

工业
设计系

DEPARTMENT OF
INDUSTRIAL DESIGN

张乐乐　　基于新系统下偏远地区
脑卒中远程急救车设计

指导教师 – 严扬

93

脑卒中是现今人类的最大杀手之一，该款脑卒中急救车可以在偏远地区提供主动发现病情、主动上门救治的服务，并在院前急救时就能通过 CT 排除脑出血并实施溶栓术。可极大降低病死率和致残率，从而实现医疗"扶贫"。

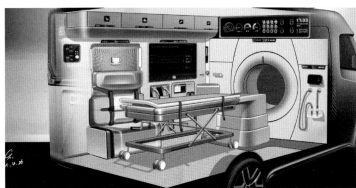

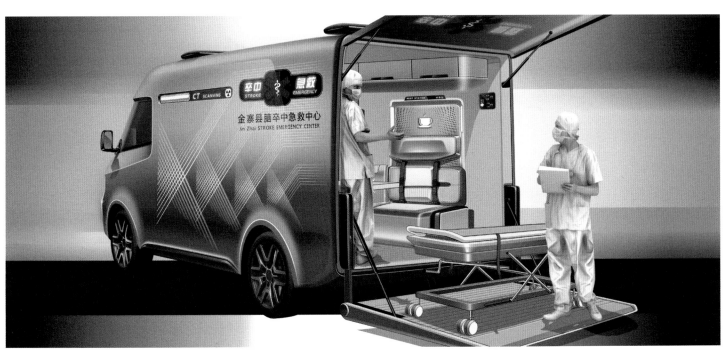

展览将策展主题定位为"无序—恢复秩序—有序"，每个章节都以独特视角来观察疫情，以科普、疗愈、团结、纪念、反思为展览的核心价值观，以"互动"为策略，为观众呈现了一份启发式的、多维度的后疫情时代画卷。

以听觉为主要传播渠道的临时展示设计研究，以声音和音乐为媒介让西方群体认识汉语声调、以期让更多的西方群体认识汉语，以及除了汉字以外的特点和魅力。

气候变暖，海平面持续上升，科技极速发展，"液态社会"加速
来临。未来会如何存在？

该课题试着用一种浪漫的"Thinking the unthinkable"方式去
探索在另一种平行宇宙下的载具移动可能性。

曹真

胡新梅

华春榕

黄继娴

江颖

蒋圣东

刘方舟

刘帅希

王楷余

吴胜杰

谢玮

谢宇欣

王韵骁

尹振斌

岳明月

DEPARTMENT OF
ARTS AND CRAFTS

工艺
美术系

主任寄语

对 2021 届毕业生而言这是一个难忘的毕业季，疫情依然威胁着人类，它将会改变人类的行为方式，我们的工作、学习、生活受到了巨大的影响，但是同学们用自己的作品来记录历史，慰藉心灵。这次毕业展仍是一个特殊的展览，线上、线下毕业展对同学和老师来讲是挑战也是机遇。工艺美术是美术学院传统特色的专业，有着传承、发展、创新的重任，教学中讲究工艺实践、材料探索、观念表达相结合，鼓励同学们从兴趣出发，将材料、工艺、技术多元融合，深入社会生活，进行艺术实践，强调动手。

今年我系毕业硕士研究生 15 人，毕业设计作品共计 22 套；创作题材多样、主题突出，作品反映了学生对艺术的理解与反思，特别是对疫情生活的感悟。

此次线上、线下展览，意义超出了一个普通的毕业展览。"毕业"是你们艺术生命的开始，你们即将走入社会，祝你们一帆风顺。

灵感来源于七巧板，最早作为中国民间的智力玩具流行，七块随心搭配出不同组合。设计毯希望以这样的形式，给当下年轻人提供更多元的单元地毯选择，可以单独使用，也可以根据空间和个人喜好选择搭配，随心所欲。

工艺
美术系　DEPARTMENT OF
ARTS AND CRAFTS

胡新梅　仿明刺绣亭园图荷包图
案、凤鸣

指导教师－关东海、方北松

101

对明代文物上的图案进行仿制，运用了平针、斜针、打籽绣、双针绕线绣、填高绣等多种刺绣技法。

以《仿明刺绣亭园图荷包图案》为灵感，提取出传统荷包中花朵、凤鸟等元素，结合源于明代的"非遗"缠花技法与刺绣荷包图案的表现形式和技法进行再创作，使用了除传统丝线外的金属丝、玻璃、树脂等材料。

《沉浮》系列漆器主要运用金银鋄漆的工艺进行制作，这组作品高低起伏，想表达的是生活中的起起落落。

工艺
美术系　DEPARTMENT OF
ARTS AND CRAFTS

黄继娴　人格插片、无人折返之
境、角落生物

指导教师 – 李静

103

需要多少元素，才能拼合成一个独一无二的"个体"？该系列包含《人格插片》《无人折返之境》《角落生物》，通过系列作品探究"个性"的构成，以及个性对抉择和生活状态的影响。通过透明玻璃和冷加工追求秩序美。

指导教师 – 李静

以古典小说《红楼梦》对"金陵十二钗"女性人物的刻画为创作核心，结合影视作品中的人物形象和服饰，基于拟态美学，将这十二位各有特色的人物与其代表花签相对应，设计了十二套基于影视文化使用的汉服玻璃佩饰。

工艺
美术系　DEPARTMENT OF
ARTS AND CRAFTS

蒋圣东

战国彩绘鸳鸯豆复制、
淄博窑黑釉粉杠花口瓶
修复、宋代淄博窑行炉
修复、信手杯

指导教师－王建中、段勇

105

本次展览以修复和复制为主，修复围绕淄博窑宋金时期的陶瓷制品，复制的文物是战国彩绘鸳鸯豆，两者都采用大漆脱胎工艺。《信手杯》是大漆和陶瓷结合的一组文创作品。

故宫宁寿宫花园中符望阁内的漆纱隔芯装饰华丽精美，其制作所
涉及的工艺门类达五项之多。今以与故宫古建部合作这一契机，
对此漆纱装饰品进行工艺复原，以期让此作品能以最初的样貌重
新示人。

漆纱工艺步骤分解

刻纸

裱纸

贴底金

勾纹样线

贴半金

深色漆推高

红漆堆高

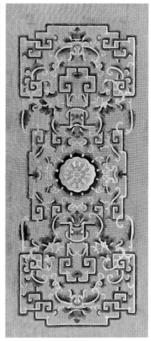

晕金

"玲珑剔透万般好，静中见动青山来"，当往日记忆中浮现洗染的片段，当青年拾起布满尘埃的瓷片，当时代开始寻觅属于粉彩的故事，新的生命悄然萌芽，却在数字化的世界中川流不息。

作品以清乾隆铜胎掐丝珐琅花觚文物为例，进行工艺复原研究。在文中对觚型器与纹饰进行溯源工作，而后论述了掐丝珐琅工艺的来源途径、产品用途与工匠群体，并对清代乾隆时期珐琅制作进行具体分析与实践。

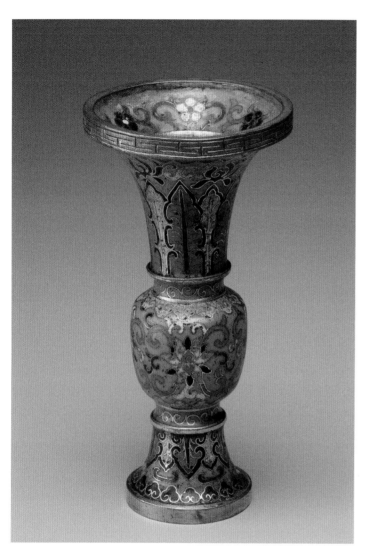

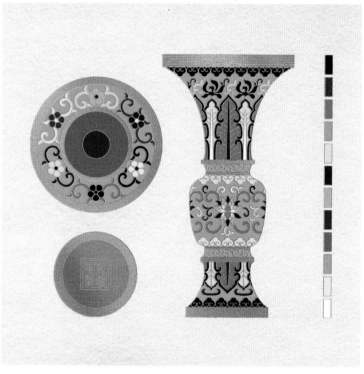

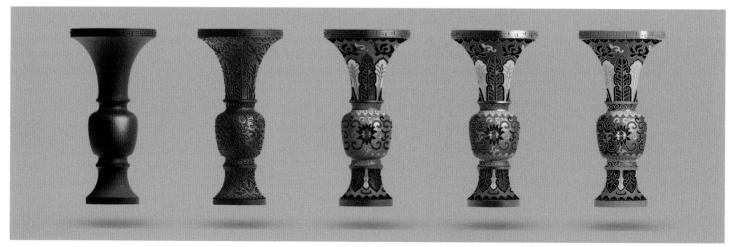

工艺
美术系　DEPARTMENT OF
ARTS AND CRAFTS

王韵骁　乌龟与云、超度一只蚂
蚱、蘑菇、关于太阳与
向日葵的设想

指导教师 – 关东海

109

将器物作为身体的隐喻，提取记忆中有关意识塑造的事物元素，借以反思不同意识的状态。

用红色霓虹灯模拟太阳意象，制造出一个场域，假设向日葵的"向阳性作品"不存在单向的主从关系，两者之间便产生了有趣的不确定状态。

工艺
美术系　DEPARTMENT OF
ARTS AND CRAFTS

吴胜杰　宁寿宫花园古华轩黑漆
描金落地罩复制

指导教师－王建中、俄军

110

古华轩黑漆描金落地罩复制项目依托于故宫博物院与美国世界建筑文物保护基金会合作对宁寿宫花园进行全面保护的计划，制定了对原文物进行拆除、科学保护，用传统工艺复制品替代原文物的保护方案。

设计者依托荆州文物保护中心，选取了战国和汉代具有代表性的漆器进行分析和保护修复。以现代仪器分析检测结果和相关出土资料为依据，遵循最小干预、使用原材料和原工艺等基本原则，结合传统修复工艺对漆器文物进行保护与修复工作。经脱水、干燥矫形、胎体修复、漆膜修复、彩绘修复等环节的工作后使其外观能满足长期保存的需要。

汉初　漆耳杯　修复前后

长沙渔阳墓出土

长沙简牍博物馆藏

战国漆几　修复前后

湖北黄李墓出土

黄州区博物馆藏

满洲窗是岭南地区建筑中特有的装饰符号，通过套色玻璃刻画出岭南文化的流行装饰图案。在阳光下，房间内充满满洲窗营造出的绚烂光影。

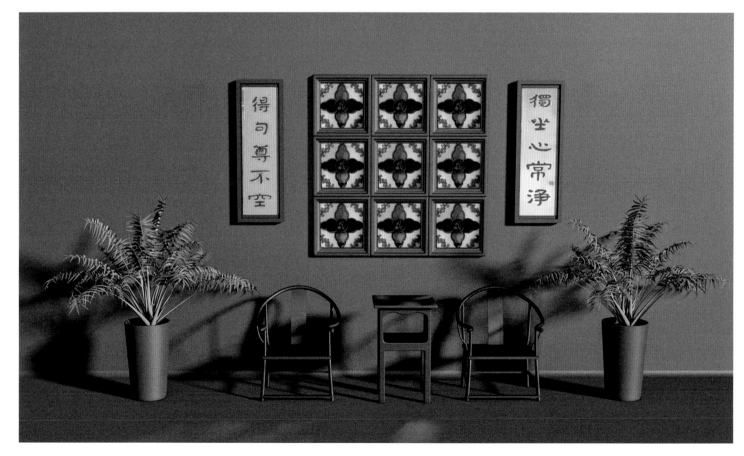

《通道》是一幅铝粉刻线罩明漆画，表达黄昏经过一个走廊时望见楼梯间的阳光时一瞬间的感受。

漆组画《鸢》根据传统中国花鸟画的构图进行创作，以抽象形态表现鸟类的飞行和休憩。整组漆画共选用五张。工艺上使用堆炭粉、贴银箔磨显，最后通罩透明漆的方式呈现。

漆装置《游人归而禽鸟乐》造型灵感来源于汉代漆器耳杯的形式，表现在木枝干上休憩的鸟类意象。整个装置长约3米，高约2米，底座为擦生漆的天然树干，内部有凹槽，装有机械传动装置。

《红纱·婴儿》《红纱·轨迹》描绘了对生命起源的想象。作品
灵感来源于中世纪壁毯《启示录》，通过线与喷漆留下的轨迹，
构建血液、火与新生儿的元素，延续了设计者对生命系列的探索。

《穿过罗森桥的女工》通过纺织、刺虫洞元素探索女性在传统与
现代劳动中的重合性。

蔡韵　　　　陈羚琪　　　　杜渊杰　　　　范佳悦

韩与青　　　　韩钰琪　　　　黄凯欣

姜嘉琪　　　　黎娜　　　　李叙姗　　　　梁婉

刘芳　　　　孟轩竹　　　　孟珍

任祚承　　　　吴昊　　　　肖靖邦　　　　谢玙

许书畅　　　　杨辞源　　　　姚智皓

余智龙　　　　郑红达　　　　周同

DEPARTMENT OF
INFORMATION ART & DESIGN

信息艺术
设计系

主任寄语

同学们，你们在 2021 年夏天迎来自己的毕业季，祝贺你们在本次毕业设计展上为大家呈现出的精彩而丰富的创作成果。同学们通过基础课、专业课、国际交流、社会实践等一系列教学活动的历练，不断自我完善、逐步成长，为毕业设计作好了充分的准备。

信息艺术设计系的毕业设计展包括艺术与科技、动画、摄影、数字娱乐设计（二学位）四个专业方向，共计本科生 51 人，硕士研究生 25 人参展。导师们鼓励学生从专业背景及个人兴趣出发，开展多元、深入的艺术设计实践。在导师们的精心指导下，艺术与科技专业方向同学们的毕设作品充分反映出既能保持对社会现实的关注，同时具有对未来生活的前瞻性思考和展望；不仅能敏锐地发现问题，更具备解决问题的勇气、方法和能力。动画专业方向的同学们的作品充分体现出对多元化视觉与叙事方式的探索，既能具备国际视野，又能讲好中国故事。摄影专业方向的同学的作品充分表现出对新观念、新技术、新材料的探索与实践。数字娱乐设计（二学位）的同学们的小组作品展现出艺术与科技融合的创造性。研究生同学的作品则反映出学术研究的深度和广度以及研究成果转化的可能性。

请记住，你们怀揣着各自的梦想而来，同时也承载着众人的希望，我想这份希望不会成为你们的负担，而会变为你们勇于前行的动力。希望这不仅是份重任，还是一种信念，能根植于心。人生的下一个阶段永远充满了未知和挑战，希望你们带上在这里的学术积累和持续创新的热情，作好砥砺前行的准备。

"美术、艺术、科学、技术相辅相成、相互促进、相得益彰。要发挥美术在服务经济社会发展中的重要作用……要增强文化自信，以美为媒，加强国际文化交流。"

毕业既是终点，同时也是起点，最后用习近平总书记的指示与各位同学共勉。

该作品旨在通过数字化技术促进古琴艺术的保存与传播，工作基于单目视觉作为输入，探索在古琴演奏动画合成流程中的辅助设计技术，提出了演奏指法动作重建及指法动画生成两阶段的技术框架。

信息艺术　DEPARTMENT OF
设计系　　INFORMATION ART & DESIGN

陈羚琪　面向哈尼梯田认养的游
　　　　戏化服务设计研究

指导教师 – 付志勇

119

该项目为联合国粮农组织合作课题，旨在保护与发展全球重要农业文化遗产——云南红河哈尼梯田。为了保护与推广哈尼梯田，通过结合游戏化与服务设计的思维和方法，为城市家庭提供红米梯田认养公益服务。

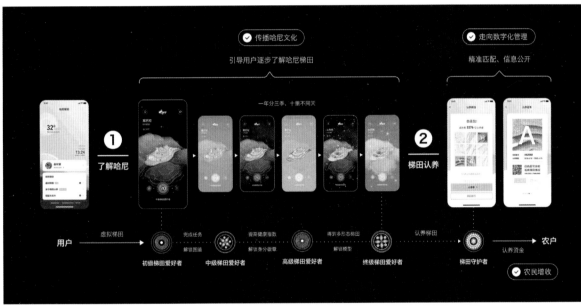

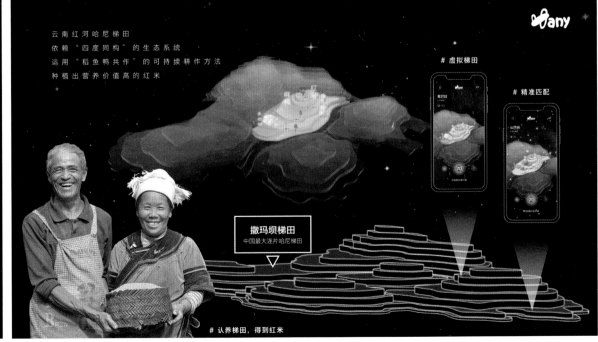

信息艺术
设计系

DEPARTMENT OF
INFORMATION ART & DESIGN

杜渊杰 基于中国传统纹样的民
乐可视化探索

指导教师 – 徐迎庆

120

以克拉尼图形为框架，基于中国传统纹样的特性，完成声音可视
化表现形式的探索，并将其应用于民乐可视化之中。

这是一种能够在用户语音编辑时预测其修改意图，辅助其完成修改的技术。它能够根据用户的目标短语预测用户想要做什么修改，也能够帮助用户自动移除无意识添加的口语词，以降低用户编辑文本过程中的认知负担和错误率。

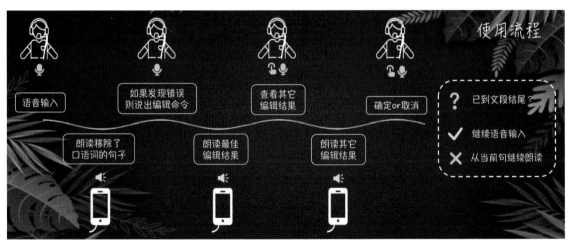

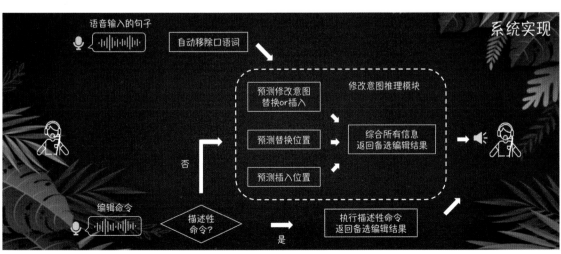

该作品以一个虚拟地点的气象局为叙事起点，利用国内外真实的气象数据，经过数据的收集、数据预处理与引擎内实现三个阶段，实现数据驱动的实时大气渲染，据此体现对人类生存空间的关注。

信息艺术
设计系
DEPARTMENT OF
INFORMATION ART & DESIGN
韩钰琪　雨天
指导教师 – 祝卉
123

松鼠正在收集松果，一阵风吹来，乌云来了，淅淅沥沥的小雨点打落下来。雨给森林的动物们造成了困扰。雨下得更大了，每个动物都很失落，最后它们想到了一个办法……

信息艺术 DEPARTMENT OF
设计系 INFORMATION ART & DESIGN
黄凯欣 面向学龄前儿童的交互
式给皂机设计
指导教师－徐迎庆
124

该设计关注学龄前儿童的习惯养成问题，使用互动游戏的方式培养儿童洗手的习惯，将手势识别与自动给皂产品结合，激发了儿童洗手行为的主动性。

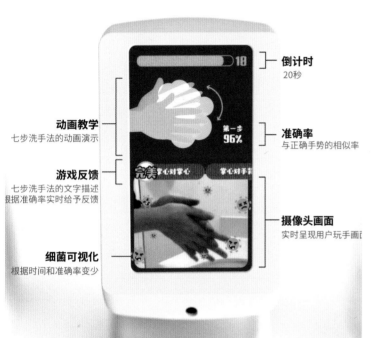

动画教学
七步洗手法的动画演示

游戏反馈
七步洗手法的文字描述
根据准确率实时给予反馈

细菌可视化
根据时间和准确率变少

倒计时
20秒

准确率
与正确手势的相似率

摄像头画面
实时呈现用户玩手画面

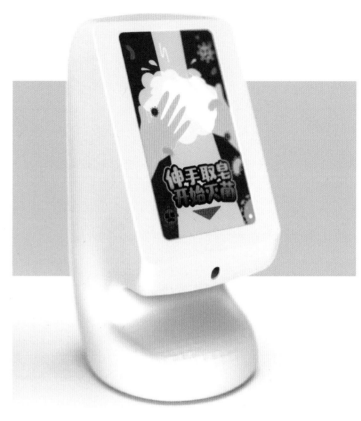

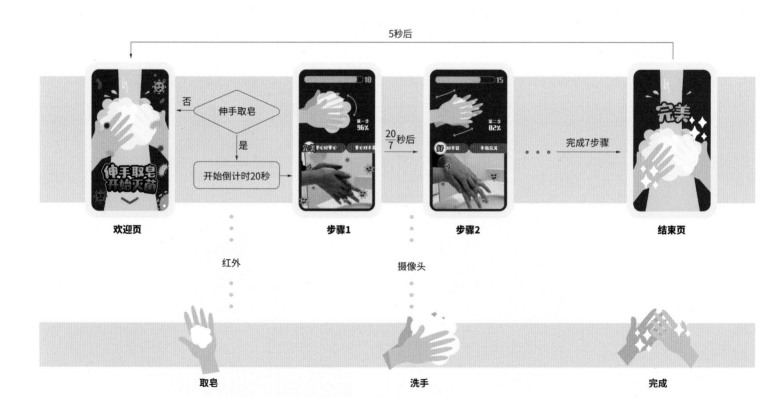

5秒后

伸手取皂

否

是

开始倒计时20秒

20/7秒后

完成7步骤

欢迎页

步骤1

步骤2

结束页

红外

摄像头

取皂

洗手

完成

信息艺术
设计系　DEPARTMENT OF
INFORMATION ART & DESIGN

姜嘉琪　用于尺八演奏的穿戴式
电子音乐控制器

指导教师 – 吴琼

125

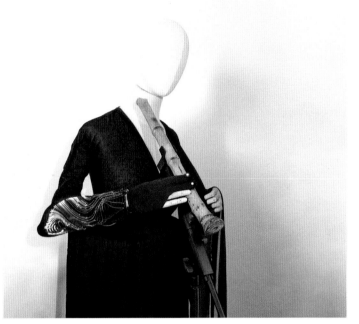

该作品通过穿戴式控制器实现一位演奏家同时演奏尺八乐器和控制电子音乐，并通过视觉反馈帮助观众理解手势与电子音乐的关系。

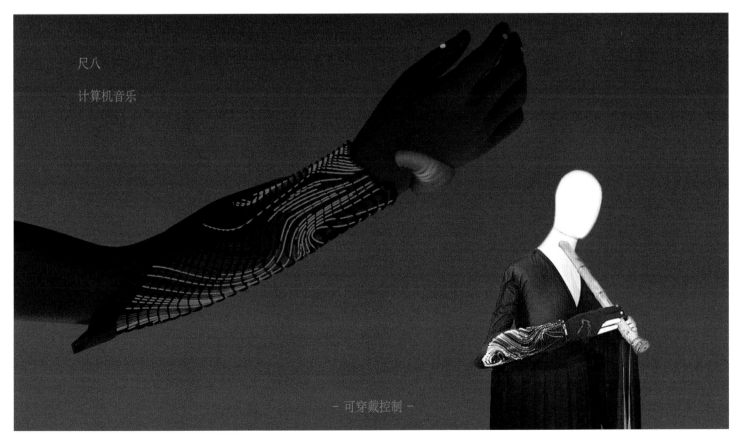

尺八

计算机音乐

姜嘉琪　用于尺八演奏的穿戴式
电子音乐控制器

- 可穿戴控制 -

该作品研究的是基于正式尺度的 2.5D 线上布展系统。布展系统运用视差滚动技术，通过超近、近、中、远前后四个景别图层移动速度的不同，给人带来一种深度视觉错觉体验。

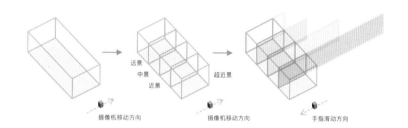

图层	属性			
	层级	移动速度	宽度	高度
超近景图层	顶层	最快	最宽	1080px
近景图层	第二层	较快	较宽	1080px
中景图层	第三层	一般	一般	1080px
远景图层	底层	最慢	最窄	1080px

信息艺术
设计系

DEPARTMENT OF
INFORMATION ART & DESIGN

李叙姗

通过数据可视化提高公
众对加拿大废物管理危
机的认识

指导教师 – 张烈

127

随着我们社会的飞速发展，过度消费主义的社会产生了超现实的垃圾。现有的基础设施无法跟上垃圾产生的速度和数量。但是，许多居住在加拿大的人不知道这个问题。该项目的目的是使用数据可视化来反映加拿大废物管理系统的不同方面，并使它们对公众有所了解。

线性和循环经济

世界上大多数人都在使用线性经济在一定程度上管理材料。从地球上提取原材料，然后使用后韵入垃圾填埋场。这是非常不可持续的。循环经济旨在重用和重新利用资源。它更注重材料的保存，而不是在不考虑回收再利用的情况下将其丢弃。

固体废物流

这是加拿大固体废物管理的通用流程图。转移和处置率来自加拿大统计局的2016年数据集。如该图所示，加拿大的回收系统更接近线性废物经济。

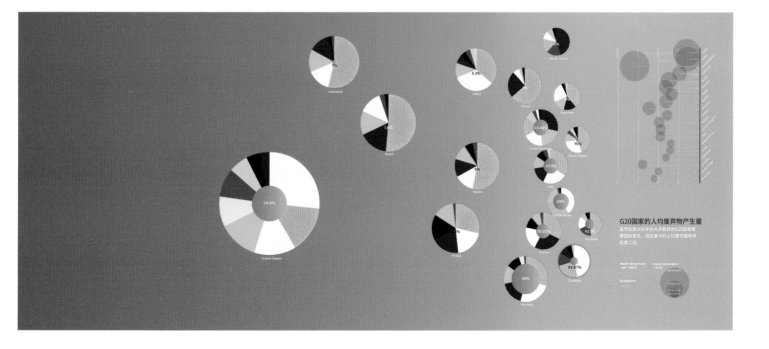

G20国家的人均废弃物产生量

循环加拿大以平比大多数其他G20国家要回收更多，但加拿大的人均废物量却排在第二位。

该作品探索如何帮助视障人士使用诸如快递柜等智能存取系统，提供一种可迁移类似物联网系统的解决方案。

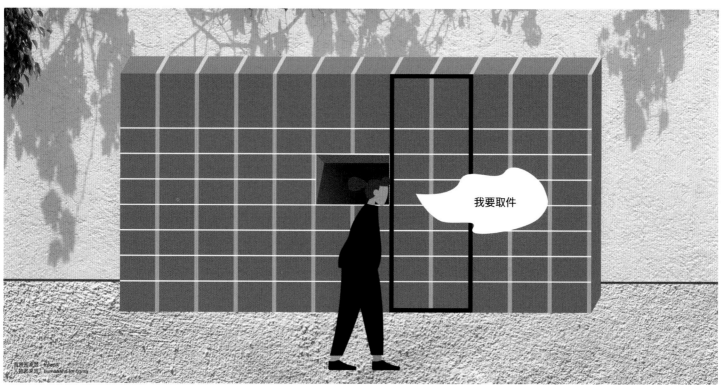

以数字化的形态展现日常生活中被忽略的随着空气、光线、色彩、人的活动影响而时刻生成的多维空间状态，制造间离效果，在真实与虚构的空间中构建人与空间的对谈，呈现不同空间维度之间的荒诞叙事。

织物是人类的第二层皮肤，也是下一个可能的信息界面载体。作品《织光》通过结合电子织物技术与传统织物特性，呈现出一系列与灯光结合的可交互装置，为传统织物数字化提供可能性，也为电子织物提供情感化的发展方向。

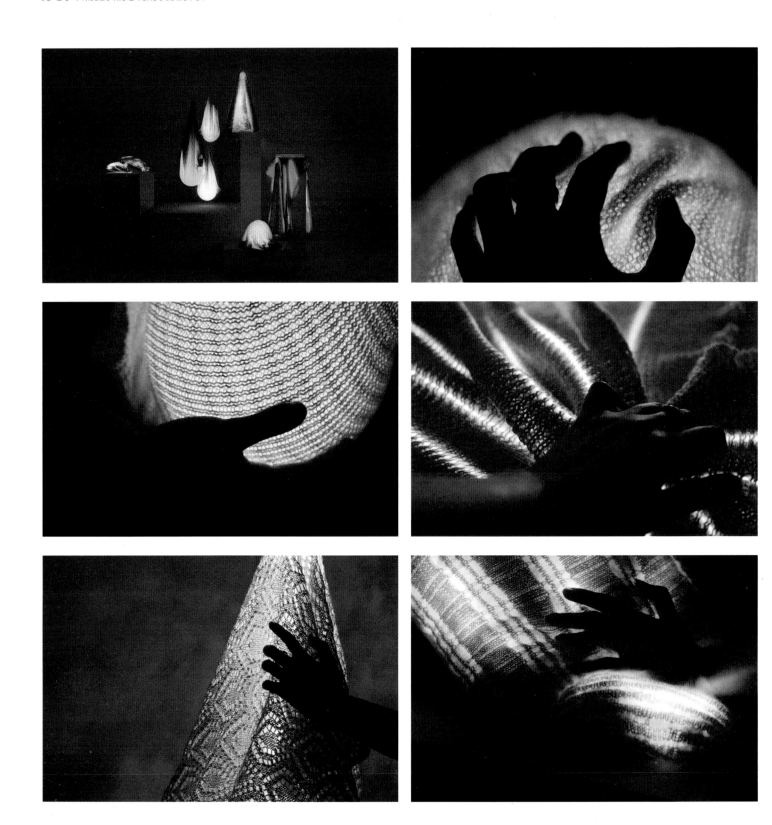

信息艺术
设计系
DEPARTMENT OF
INFORMATION ART & DESIGN
孟珍　　人造景观

指导教师 – 邓岩

131

本作品通过对互联网中的已有图像进行打码与制作，使图像的正确性受到干扰。当人们试图从被破坏的图像中寻求真相时，自己已经开始建立一个迎合个人经验的真相与事实，与作品中所呈现的图像景观形成了一种抗衡。

信息艺术
设计系

DEPARTMENT OF
INFORMATION ART & DESIGN

任祚承　　"信息茧房"

指导教师 – 王之纲

132

推荐系统真的会筑造"信息茧房"吗？设计者通过对视频数据的
分析，挖掘媒介技术中的"身体"概念，训练出一个朴素的推荐
系统。同时，将推荐行为还原为抽屉的推拉和人的动作，从整体
行为中探究"信息茧房"的真正成因。

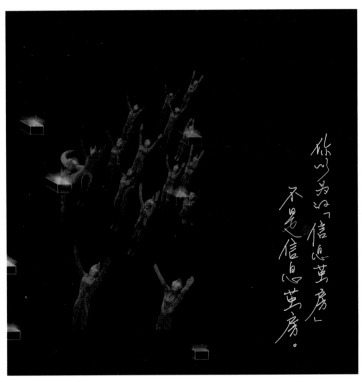

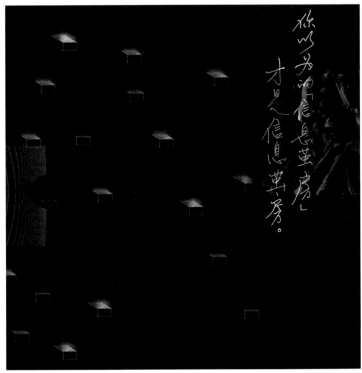

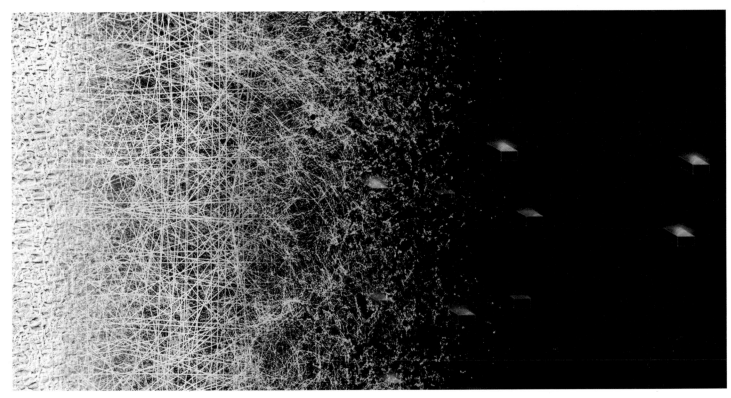

在人们识别气味的时候，气味分子所处空间的温度、湿度、风速、与嗅觉体验息息相关。ACOD 通过控制鼻子吸入的空气条件，来扩大使用者的嗅觉体验，让人们感受同种香水在不同天气下的嗅觉体验差异。

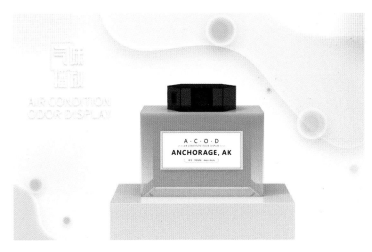

信息艺术
设计系
DEPARTMENT OF
INFORMATION ART & DESIGN
肖靖邦　冰川默示录
指导教师 – 冯建国
134

冰川像一本古老的书籍，冰层中记录着千百年来的地球气象信息。由于人为活动使气温持续变暖，全球冰川处于加速消融的状态。消退的雪线、裸露的山体、坍塌的冰舌，也许有一天这些地球信息会随着冰川融化而永远消失。

以外卖骑手为线索的信息图设计应用研究，呼吁社会对"骑手"这类弱势群体进行关注，设计出面向时代、服务民生的应用作品。

全球共计约 2.85 亿视觉障碍人士面临着出行挑战。近九成的
法定盲人具有光感，能准确分辨光源方位。基于此，该作品
设计了一套头戴式光指引设备，通过用户视野内的光源来指
引安全方向，从而辅助用户顺利寻路出行。

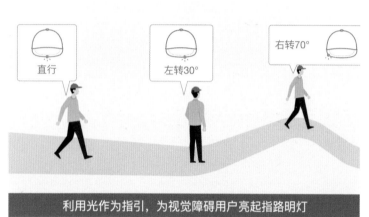

利用光作为指引，为视觉障碍用户亮起指路明灯

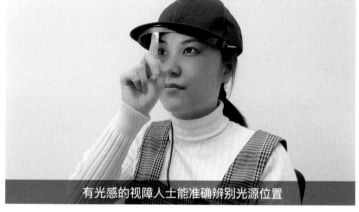

有光感的视障人士能准确辨别光源位置

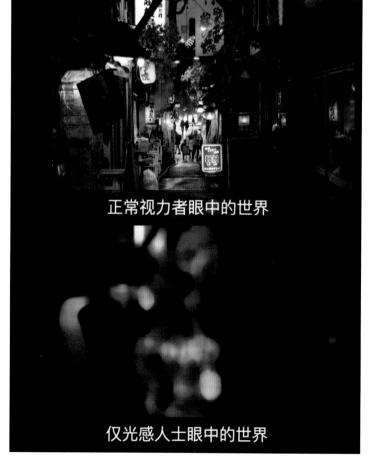

正常视力者眼中的世界

仅光感人士眼中的世界

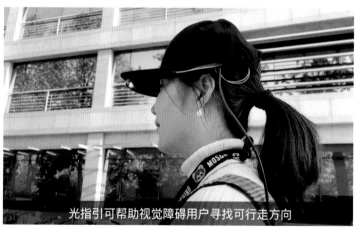

光指引可帮助视觉障碍用户寻找可行走方向

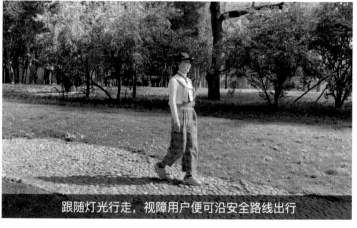

跟随灯光行走，视障用户便可沿安全路线出行

该作品提出虚拟盲道，旨在通过多模态反馈方式向视觉障碍人士
呈现出平滑的可行走道路，从而辅助他们完成独立出行任务。

虚拟盲道的实现依赖于三个技术：环境感知、路线规划和信息反
馈。在信息反馈层面，很少有工作在如何引导用户沿着目标路线
平滑高效地行走的问题上展开研究。本工作将研究重点聚焦于反
馈设计上，即如何将已经规划好的目标路线告知给难以用视觉获
取信息的视障人士，以引导用户安全、流畅、高效地沿着目标路
线行走。

- Vibration on the left
- Vibration on the right
- Vibration on the front
- Vibration on the back
- Cameras

Speaker for
Audio Feedback

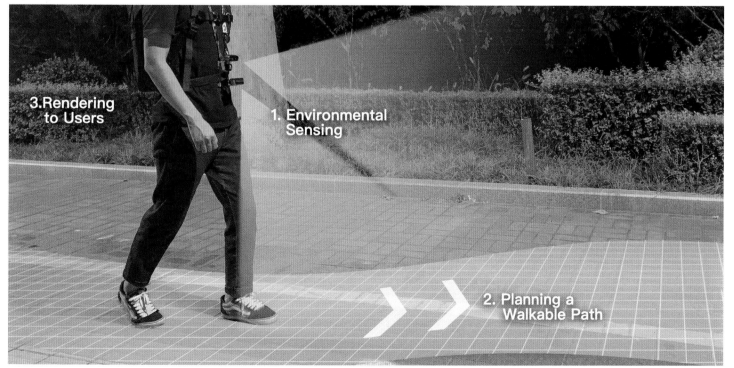

3.Rendering
to Users

1. Environmental
Sensing

2. Planning a
Walkable Path

该作品探讨了中国传统意象与机器人艺术结合的发展方向。"饕餮"是基于青铜器兽面纹的交互型机器人，共分为上、下两层。每一层通过三级转动结构，实现面部的 27 种组合。最终作品以 2 米高的实体机器人呈现。

当下中国城市化面临着新环境、新课题和新挑战。城市景观是城市社会关系的外在表征，新的变化也让城市悄然进行着自我更新。旧城与新城不再是简单的吞并关系，而是随着时代的脉搏进行着博弈，拉扯着城市景观的边界。

信息艺术
设计系

DEPARTMENT OF
INFORMATION ART & DESIGN

郑红达　五域怪物考
◇◇◇◇◇◇◇◇◇◇◇◇◇◇◇◇◇

指导教师 – 陈雷

140

该视频是一部介绍怪物的伪科普片。怪物们在幻想世界极尽展示生命演化的各种可能，而我们在观看怪物的同时，似乎也在观看着人类自身。

Mourning bird

Chick that has
lost itself

Morgan dragon

Shadow chasing cat

Humble love

Dead mother
protecting its child

I want to live

Gundam beetle

该作品将游戏化运用到山西博物院的数字体验展设计中，包含线上小程序和线下交互装置。《青铜动物图鉴》以造型奇特的兽型青铜器为文物代表，吸引年轻群体对传统文化产生兴趣，使展览体验更具参与感和趣味性。

鸟 尊
niao zun

时代：西周
主人：第一代晋侯
动物造型：凤鸟回眸，小鸟依偎，象鼻为尾
青铜器型：尊，11大座实的盛酒器
特殊属性：山西博物院镇馆之宝

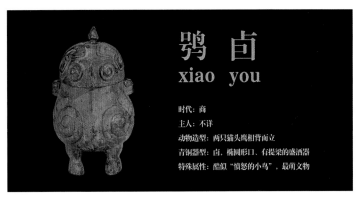

鸮 卣
xiao you

时代：商
主人：不详
动物造型：两只猫头鹰相背而立
青铜器型：卣，椭圆形口、有提梁的盛酒器
特殊属性：酷似 "愤怒的小鸟"，最萌文物

陈玉萍　　　　　　　程桥木　　　　　　　冯洋　　　　　　　冯愉雯

耿明　　　　　　　郭建敏　　　　　　　郭彤

刘慷君　　　　　　刘雨潇　　　　　　　马晓君　　　　　　王瀚裕

张娜　　　　　　　张云依　　　　　　　张子彧

DEPARTMENT OF
PAINTING

绘画系

主任寄语

经历过非同寻常的 2020 年后，同学们对自我、生命、自然、社会、世界都有了更为深刻的认知与思考，并将这些真实的思考融进了各自的毕业创作之中。在四季如画的清华园，通过跨学科的交流与学习，你们对美术、艺术、科学、科技有了一定的认知与体验；在美院，通过多样专业课程的深入实践，你们对美术与设计有了更加深刻的理解与感悟；在绘画系，通过不同专业师生的交流与碰撞，你们更加明晰了艺术创作时必须具备的真诚与自然。

同学们的创作立足于扎实的造型基础，坚持具象绘画创作方式，表现当代生活及个人的青春感受。注重艺术材料及媒介的多样性探索，突破固有的绘画门类及技法向综合性绘画延伸，扩展至立体造型及影像媒介手法进行创作，体现出同学们活跃的艺术思维，以及主动的探索创新意识与实践。

同学们通过半年多的辛勤创作，用自己丰富多彩的作品对清华美院学习时光进行一个很好的总结，也为清华大学建校 110 年献上了一份别样的礼物。你们即将走向社会这个更大的舞台，带着对艺术的坚守与执着走向更为广阔的艺术世界，在这里，绘画系的全体老师衷心地祝福每一位同学在将来的艺术创作道路上通过不懈的努力能够取得更大的收获。

新冠疫情，使得国界、人种、信仰、政治等边界不断地模糊、被打破。作者结合计算机编程，进行艺术创作，在程序运行的过程中，主体人物被生成却又不断模糊消融，以此来表达对边界的思考。

植物自由地伸展着，呼吸着，植物虽然不能移动自己，但它本身
并不缺乏光耀。与植物长时间的观察相处，记录着植物的生长，
在漫长的静态中，体会着植物动态的变化，与植物交心，感受植
物带给人们的宁静的陪伴。

《观察者》系列以捕捉人们在生活中所产生的无意识情感动作和
戏剧性情节为基底，通过拆分、复制、拼贴、合并等方式将影像
从"解构"到"重构"，实现情感的物质化表达。

平淡、朴素及"空无"的美学思想，是作品主要的创作动机及观念。
从创作材料的选择与方式方法上，追求朴素、单纯的艺术格调。
以线缝制繁复痕迹的创作过程，让作者体验到一种回归内在精神
自由、摆脱外在形象约束的状态。

将自然物或生活垃圾用现代科技材料 PCL（生物可降解塑料）包裹起来，表现自然与科技结合下的生态艺术。

指导教师 – 闫辉

作品主要以城市景观为对象，通过充满物质感的绘画语言和主观
的色调来为观者营造一个既熟悉又有疏离感的城市印象，令观者
从这种具有物质性的画面中体验到作者的创作状态和情感状态等。

《红丝青叶》的创作是从传统的本源中探寻工笔画的形式语言特征，回归传统的本真，以青年女性为题材来表达含蓄、内敛、细腻的情感。

"镌刻二维码"作品通过雕刻二维码的方式去尝试体会古代印章实用性的创作状态，同时也为当下社会机器制作的冰冷的二维码带来一定的人为手工性的温度。

城市、城中村和农村之间存在着财富共生关系，既冲突又和谐。
城市引领社会发展方向，依靠后者的力量，与后者拉开差距，同
时也带动其迅速发展。作者以身边生活为原型，将随处可见的事
物进行空间上的再创造，简洁明了，突出主题。

色彩的旋律里藏着自然永恒快乐的小秘密。

奇妙的音乐会每天不定时举行。

故土指向着人内心的某个角落，存放着人们那些年久的心事，沉重而单薄，孤寂却温柔。

绘本《我和我的爷爷》是作者与爷爷儿时成长回忆的重访。希望通过童真浪漫的笔触来记录消逝的时光，并完成爱的延续⋯⋯

"夜行者"，已经成了那些在沉沉夜幕降临后仍无法安睡的物种们的专属称号⋯⋯

爬行脑祠堂，香火永恒长。古供生奉殁，今益增无量。

叩问影绰中，拨云复迷朦。有涯逐无涯，生生无不同。

口含盘中餐，心系养殖场。声色欲海间，急火穷天熵。

财宝阴阳守，加爵茧宫房。匍匐一链牵，渡我奈何桥。

抽屉作为一个私密空间，藏着自己最珍贵的物件。每每回家拉开抽屉欣赏里面的宝贝，都感叹曾经的自己多么纯真和执着，作者试图将抽屉赤裸裸地展现出来，在记忆和时间的消逝中去追问自己，找寻丢掉的那个"我"。

感温颜料和温控装置得以让蜡烛在燃烧与熄灭的状态中循环往复。

时间本身是不存在的，但时间却是我们所经受的东西。无论是被动地忍受身体上的痛苦和等待，或者是积极实践的对象：秩序和尺度。我们受制于不存在的东西，但是我们的臣服是存在的，真的被虚幻的锁链束缚着。

柴鑫萌

范晓辰

郭众

纪红

李海斌

原学山

刘烽

吴丽云

张玉明

韦炜

DEPARTMENT OF SCULPTURE

雕塑系

主任寄语

今年的毕业展能够以线下这种常态化的方式举办，得益于国民齐心、共同抗疫所取得的积极成果。毕业展对于同学们来说是近几年学习成效的集中总结，不仅师生与学校分外重视，也获得了社会的广泛关注。由于雕塑作品在制作与完成方面的特殊性，毕业创作需要涉及专业考察、材料采购、工厂及实践基地合作等多重因素。线上、线下相结合的教学方式也对我们立体学科的日常教学带来一些挑战，雕塑系全体师生齐心协力，克服种种困难，在忙碌与期待中终于迎来了一年一度的毕业季。

今年雕塑系共有 10 名硕士生和 18 名本科生圆满完成学业并参加了此次展览。从作品展现的最终成果看，整体质量和完整度较往年均有所提升，无论是思想观念的深度还是形式语言的创新性都有了长足的进步。同学们以各自的方式探索着雕塑作品的多样性和可实现性，并努力将自己的创作才思与艺术理想呈现给大家，体现出了新一代艺术人才的激情与活力。

感谢同学们把美好的青春时光和成长印记留在了清华美院，学位的获取以及毕业展的举办，对我们的毕业生来说，既是句号，也将是新征程的起点。希望你们在走出校园之后能够秉承"艺术服务社会"的崇高理想，用一生的实际行动去努力践行清华人"自强不息、厚德载物"的优良传统，在艺术的道路上自由拓展、艺无止境。

预祝展览圆满成功！

祝同学们生机勃勃、前程似锦！

《田园速写》系列内容为田园生活谚语的意象集合，取自然植物藤蔓、根茎与人工织物、钢筋等材料，构成一组形式感较强的田园组"画"，在意象中置换着劳作者与艺术家的身份及田间地头与美术馆展厅的场域，用欣赏艺术作品的视角审视田间地头的植物草木，从中提取艺术本体的形式美感，用自然物（根茎、藤蔓）与再造物（纤维、钢筋）结合表现，创造一个想象中的意象田园。

《忆往昔》：作品通过表现抗战时期延安军民普通的日常生活生产，表达对无数革命年代平凡普通革命奉献者的缅怀；

《尘归尘》：作品以坍塌的古亭表达万物源自尘土终将回归尘土的理念；

《怀沙·怀石》：表现屈原沉入江中的瞬间。

作品立足于我国优秀传统文化，将京剧人物形象重新解构重组，
并融合椅子的元素表达对于京剧的理解，同时希望引起观者对于
我国优秀文化的重新认识，产生共鸣。

《浮行系列——行·象》：生命、健康、吉祥是作品传达的信息；手势似佛陀造像的"施无畏印"！因本次创作恰逢"战役"期间，作者想通过这样的一个手势来表达消除烦恼，安乐无畏的愿望。愿天下太平吉祥！

《浮行系列——带翅膀的天使》：翅膀微微抬起，做"遇飞"状，主体在空间中升腾、漫步。空间维度发生了变化，使作品的"浮行"状态增加，带来美的感受。

《浮行系列——禅》：云之上的禅定。

《浮行系列——山间·如影浮行》：此创作通过悬吊而搭建起形象间的空间关系。"风" 转化成了无意识因素，使物象间产生空间变化。

作品采用传统工艺竹编与工业产品不锈钢进行结合，反映出传统与现代文明之间的碰撞和杂糅。希望在传统与现代的关系中建立一种彼此贴切适宜的关系。为中国当代人的精神文化建立一条连接的路径，试图唤起人们对自身文化的记忆，建立中国当代人的精神文化居所，从而引发人们对自身文化归属感的思考。

作品通过"连接"这一语言方式来传达自然中物与物之间的相依关系与和谐共生的理念。反射出人与身边的一切事物的相互依存关系。在创作形式上，作品将传统的连接方式与当下生活中常用的现代连接方式并置到一起，让其产生出新艺术语境，从而通过对连接的认识来观察社会，认识世界。

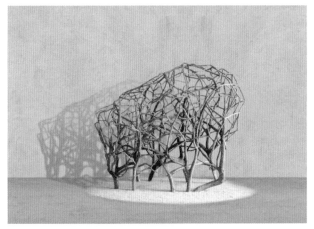

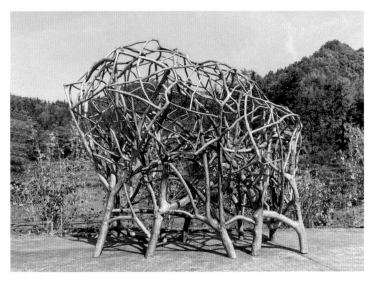

在水墨绘画中，以墨为主体、纸为受体而形成的黑为主、白为辅的黑白体系沿袭至今。作品试图通过光影的转换，以由宣纸构建呈现的虚体的白影影响一洼黑墨的存在状态。当倒影中的白触碰到水墨边缘时，产生水墨涟漪，进而又影响倒影的轮廓，在变幻的黑白间透出悠远意境。

通过灯光照射由宣纸制成的实体锦鲤，在幕布上映射出虚体的人体投影。

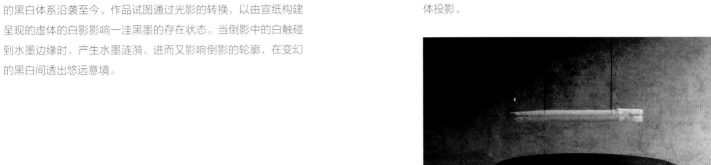

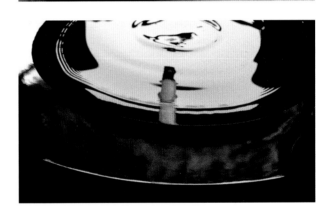

作品以历史老照片的粗粝质感，展现 20 世纪 20~30 年代清华大学物理系科学先驱群像，表现了在中国近现代科技发展史上作为民族脊梁的科学巨擘，在他们最美好的青壮年时期掘火探路、无悔奉献，为振兴推动中国在先进科技领域独立自主发展建立功勋，在一个特殊时代中为一个学派树立起一座不朽的丰碑。

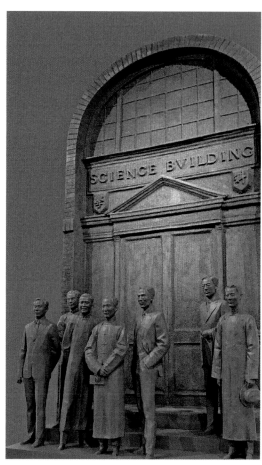

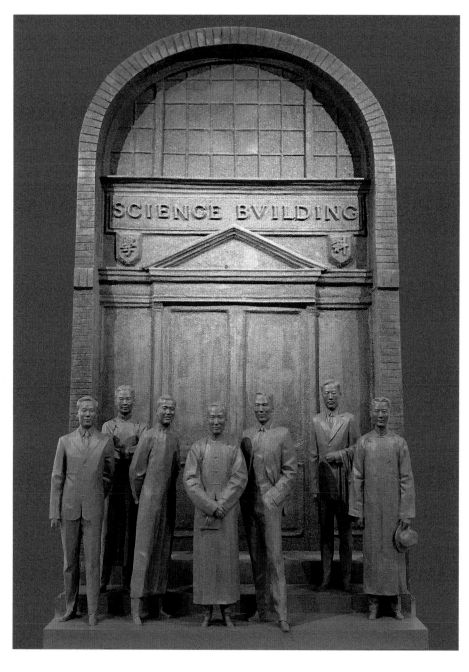

《巾帼芳华》采用纪念性半身像的形式，表现秋瑾、向警予、赵一曼和成本华的革命精神；以木雕的恒久性传递革命精神的永驻，以木雕的温度与女性的温情抒发革命的人文情怀，以木雕的刻痕铭记革命历史的印迹；作品融入当代的艺术语言，以简洁凝练的造型呼应英雄人物的恢宏气度与崇高精神。

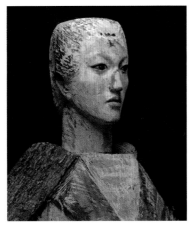

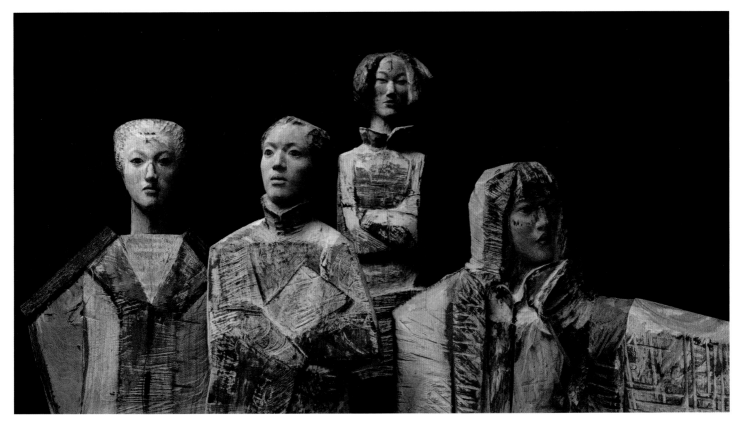

作品展览了四个可爱的胖小孩。

文明不过也是一种自然风景，也是一条河，也是一片湖。

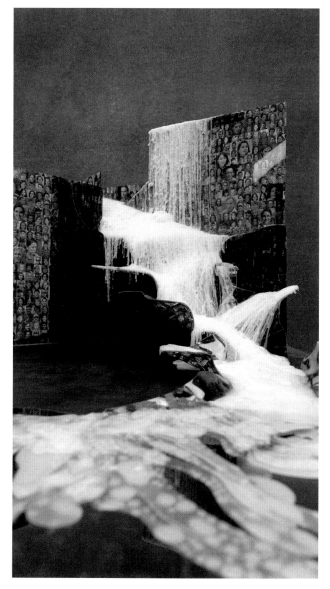

指导教师 - 陈辉

陈慧

苗建强

田小禾

王佳倩

DEPARTMENT OF
ART HISTORY

艺术
史论系

主任寄语

毕业季是收获人才的季节，也是检验教学成果的季节。艺术史论系本届毕业生总计 38 名，其中获学士学位 18 人，获硕士学位 14 人，获博士学位 4 人。本科毕业生多数选择读研或出国深造；硕士生部分继续深造，部分就业和创业；博士生普遍找到了较为满意的工作。

史论系立足学术，放眼社会，借助清华大学国际化、跨学科平台，培养创新型拔尖艺术史论人才。随着新时代社会主义人文社科及文化艺术的进一步繁荣，高端艺术史论人才有供不应求的趋势，近年来也并未因疫情干扰而降低。

在导师们的辛勤指导下，同学们在论文开题和写作过程中，掌握了研究方法，提升了写作能力，取得了创造性的研究成果。学士学位论文重在学术训练，经过数轮指导和检查，同学们普遍掌握了治学方法和论文写作规范。硕士和博士学位论文多数与各指导教师专业方向相关，在中外美术史论、工艺和设计史论、艺术管理等方面，选择具有新意与研究价值的课题，开展深入研究。

今年的毕业季，史论系有 5 名艺术管理硕士参加了学院在线毕业展，还组织了线下线上毕业讲演会及系列推广活动，推出学术新人，传播优秀学术成果。

艺术
史论系
DEPARTMENT OF
ART HISTORY

陈慧

2021 辛丑年春联征集活
动新媒体传播策划

指导教师 – 郭秋惠

172

该作品是针对央视网年度春节春联征集"万福送万家"活动的新媒体传播策划，以弘扬社会主义核心价值观、传承中华优秀传统为主线，从 2020 年 12 月到 2021 年 2 月针对不同受众群体的创意传播策划。

艺术
史论系

DEPARTMENT OF
ART HISTORY

苗建强　《中国工艺美术史》中英
双语音视频课程研发项目

指导教师 – 刘平

173

项目概述

该项目以研发、制作和上线《中国工艺美术史》中英文音视频课程为主线，以在线学习理论架构为基础，系统地探索了艺术类在线课程设计与开发模式、学习需要分析、教学内容设计与组织、课程音视频制作和线上运营管理等。

研发《中国工艺美术史》音视频课程意义

《中国工艺美术史》中英文音频课程定位及市场分析

大师&精品课
清华美院专业课程
国家精品课程
学术性、普惠制

服务对象
入门级别；兴趣导向
18—30岁的年轻人
在校大学生、艺术爱好者

授课内容
通史方式：高等教育出版社《中国工艺美术史新编 第2版》教程为主，郭秋惠老师的民国和新中国两个时期的工艺美术史

课程板块
(1) 课程导读、课程、课堂作业和练习题
(2) 阅读材料
(3) 推荐书目

中英双语
中文讲解，中英文字幕；配双语字幕，用户自我选择

师资团队
尚刚、陈彦姝、郭秋惠等教授

《中国工艺美术史》中英文音频课程设计及录制方式

章节时长、节数
· 每节8—20分钟；80小节；涵盖10万字的授课内容
· 大约在32学时

总时长
· 50小时，每小节15—20分钟，共约900分钟；约15小时

授课方式
· 坐或者站立；突出授课老师的权威性和视觉效果
· 以图书馆或者文博为背景

录制地点
· 在清华校内或者清华东门外的清华同方大厦摄像棚

PGC制作方式：录制并上传视频。

(1) 最小差错。教师可以重新录制。视频的质量有保障，可以避免意外导致的教学事故。
(2) 专业度强。一门课程的视频录制工作量可以由任教的几名教师分担，降低了教师的课外工作量。
(3) 易用性。学生在网络拥塞时可以选择延时观看，避免了网络问题对学习效果的影响。
(4) 无限次。录制的形式方便学生回看和复习。
(5) 自我管理。需要学生保持较高的学习力和学习自觉性。学生观看视频的过程，授课教师无法完全监督。

该作品是关于美国哈格利博物馆馆藏的专利模型展览研究。展览从多个维度展开，通过专利模型与设计产品的对比，展示发明专利向工业生产转化的创新性成果，体现造型与功能结合的重要性，突出艺术与科学交叉融合的过程。

改进型缝纫机专利模型

赛茹斯·特鲁（Cyrus True）
1879年5月6日

手摇轮已经直接装配在机头上，
使用更加方便，
造型上相较之前有所改观，
但依然需要脚踏，体积较大。

胜家公司电子缝纫机

2020年

智能化程度高，外观简洁大方，
同时依然保证轻薄重量，
可以通过调整旋钮选择缝合的针法和样式，
装载屏可选择针迹和针迹设置，
重约5.5公斤。

改进型保险箱

卢都尔·里维斯（Samuel Lewis）
威廉·斯特林（William Sterling）
1871年5月23日

改进了保险箱边框边缘的咬合装置，
密封性极佳，以至于撬杠都无法打开保险箱，
被称为"销模保险箱"。
这种设计对铰链在中间或两侧的门都适用。

智能保险箱

小米公司

2018年

采用高强度的轻型材质，造型个性化，
指纹、蓝牙智能解锁，摄像头监控记录等，
外观以极简的一体式美学设计，
呈现出新时代个性化审美时产品设计的影响。

改进型啤酒冷却机专利模型

约翰·博哈特（John Bohart）
1878年

带回流冷却装置改造为固定冷却装置，
外形简化为立方体盒，
造型规整、使用方便，投入工业生产。
材料选择上以金属和木制材料为主，
自身重量较重使其成为诸得突破的瓶颈。

"时髦者"操户外便携式啤酒冷却机

Vintage公司

20世纪80年代

便携式，采用塑料制作外壳，保证冷却功能性，
同时实现了美观和重量的双重保障，
减轻了整体的重量，方便在车里进行美化宴当，
追溯向21世纪多功能的便携式冰箱雏形。

新型蒸汽机车专利模型

威廉·豪德沃斯（William Holdsworth）
1876年

改变了驱动轮在摩擦导轨上的压力，
使其可以引导和支撑倒扣，
创时允许其进行倒向和垂直调节，
直到第二次世界大战之后，
这种蒸汽机车仍是最常见的类型。

和谐号CRH系列高速列车

2004年

机身采用流线型的"子弹头"造型，
相比欧美国家的机车设计更为简洁、柔和，
功能上实现了列车进入隧道时的外部气压。

该作品是关于艺术博物馆家具展厅的概念化再设计，运用具身认知理论，进行家具展厅设计、文创衍生设计、虚拟网页设计及移动端设计，这四部分共同组成了"线下＋线上""原有＋扩展""虚拟＋现实"的完整展览。

黄舒婷

黄钰婷

牛志明

田文达

武素素

张林溪

张帅

THE BASIC TEACHING & RESEARCH GROUP

基础教学
研究室

主任寄语

今年的硕士研究生毕业作品展注定不平凡！因为，我们刚刚迎来了清华大学110周年的盛大庆典，更让大家兴奋不已的是，习近平总书记亲临美术学院视察并作出了重要指示。这不仅是对我院师生的巨大鼓舞，也是对全国美术、设计界的激励与鞭策。

借此春风，本届硕士生毕业作品展也呈现出了更加清新、多元的艺术风采！基础教研室的硕士生研究方向包括"设计基础"和"造型基础"两个部分。"基础研究"不仅是艺术基础教育的重中之重，更是研究生未来专业发展的重要基石。研究生就贵在"做学术研究"，而研究的成果便是设计创新和艺术创作的原动力。没有深耕的学术研究，就不可能有好的学术成果，更难以奢望产出优秀的作品。令人欣慰的是，在各位导师的辛勤培育下，本届硕士毕业生已迅速成长，他们正用自己的作品彰显了应有的能力与智慧，递交了满意的答卷。

本届参展的两项设计基础研究课题均基于植物研究，它们涉及了多学科知识的交叉融合，这对设计知识背景的同学来说无疑是巨大挑战。然而，同学们并未因此退却，而是迎难而上，战胜重重困难，终于取得了突破性研究成果。7位造型基础研究方向的同学，用不同风格的艺术表现形式，诠释了他们在艺术道路上孜孜不倦的探索和取得的成果，用多元的绘画语言描绘出了靓丽多彩的风景。在各位导师的辛勤教诲和同学们的艰辛努力下，本届参展作品很好地呈现了设计与未来趋势、绘画与人文精神。通过东方与西方、传统与现代，以及多学科的交叉与融合，多元的艺术形态得到了不断深化与扩延，并很好地展现了本教研室硕士生研究成果的多样性与独特性。

基础教育与教学直接关乎人才培养的高度。在导师的正确指导下，同学们通过科学、系统的训练方法，有效地提高了自身的协同与创新能力、造型与审美能力。在全面吸收不同造型艺术精华的同时，不断学习和继承优秀的文化传统。通过强化基础理论研究与专业实践应用的结合，勇于探索、不断创新、追求卓越、完善自我。借此，我愿与基础教研室同仁们携手深耕艺术基础教育，潜心培育未来跨学科人才！衷心祝愿同学们未来前程似锦、大展宏图！

作者喜欢工笔画缓缓释放的诗意和独特审美样式。作者的作品大多从写生中来，试图从传统的本源里探寻工笔画语言特质，将自己的情感融入物像与自然中，营造恬静、内敛的氛围。

该系列作品写生于校园春色，因写生时情景不同，画面也产生着不同的绘画风貌。在绘制的过程中更多地是考虑与物像本身的共鸣，寻求最恰当的表达，这也是艺术创作追求的本质。

黄钰婷　花序一、花序二、花序三　指导教师 – 金纳

水下机器人概念方案的设计原理是基于维管植物中睡莲气道的设计形态学研究，机体采用模块化的组合方案。使用者通过远程遥控气动或液压装置系统，来控制水下机器人弯曲方向。该产品设计主要用于未来水下探测、管道维护、水面救援等工作。

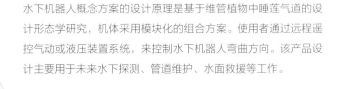

基础教学 THE BASIC TEACHING &
研究室 RESEARCH GROUP

田文达 可折叠植物形态研究与
设计应用

指导教师 – 邱松

181

整流罩

航天器

二级火箭

整流罩分离

以设计形态学为理论基础，对可折叠植物中好望角茅膏菜的叶片折叠原理进行了研究，并将所得的研究成果应用于太空清理航天器的概念设计。

轨道发动机喷口

姿态发动机喷口

通过捕获结构充气展开

太阳能电池板

"与"代表着一种相互关系，存在于事物、形式之间。该系列作品将人物与植物结合，在纷杂中寻找秩序感和连接。

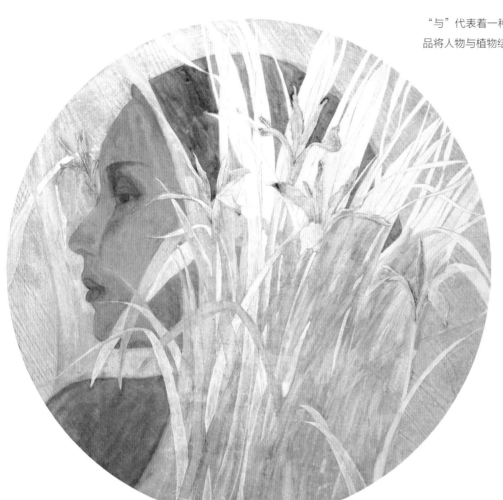

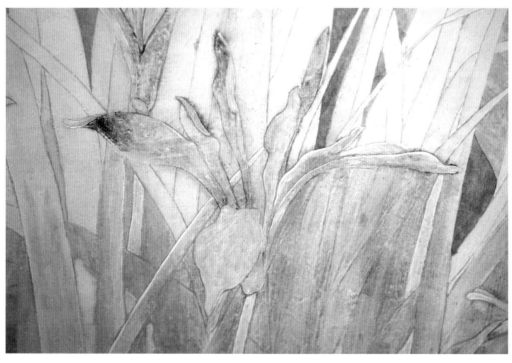

童年的我们有各种梦想，它们都散落迷失在成长的道路上。《重生计划》是一个叙事性的装置，用投入的小球串联情感，通过代入—诞生—求索—隐喻—迷失—唤醒—筑梦七个模块实现童年梦想的"重生"。

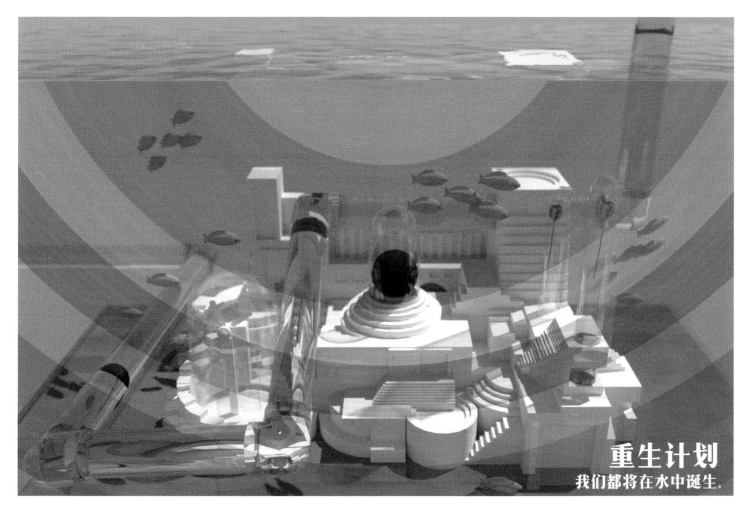

昨夜春雨突至，清晨的芦苇荡泛起薄雾，芦花飘摇，若有若无。
一队鹅群打破了原本宁静的水面，水波泛起。生命在泥土中孕育，
芦苇冒出几支新芽，疫情也终将过去……

飘雪时节，几只雏鸡踏雪出行，似乎已经看到春天的身影。它们
初次来到这个世界，带着好奇，不断探索。同样也给予人们想象
的空间，带你思考与探讨这个世界的新奇。

烈日骄阳已经散去，只留下月夜下的荷塘，静谧深邃。时处深秋
时节，睡莲在月色中绽放，鱼儿也在水中欢腾。画中的蜻蜓飞向
鱼儿，落在枝上，仿佛在向今天告别，但明天何尝不是一个新的
开始呢？

柏智雄	薄彤光	毕文立	陈柳絮
崔艺璇	郝蕴琪	何璇	
赖星宇	李嘉艺	李明	李杨帆
林雯雯	刘继阳	刘毅	
苗雨菲	秦佳敏	邱雪	任远达
孙玮苓	谭亮	田润泽	
王国强	王卉	王凯宁	吴悦
肖瑶	徐卜婷	殷楚彦	
殷雪琪	张建廷	张欣悦	赵郁竹
郑凯忠	左思扬		

科普创意与
设计艺术硕士项目

负责人寄语

在人生最美好的年华你们相遇在美丽的清华园，出于对科普事业的共同热爱，你们用共同的努力一起播种梦想，我相信即使多年后青春不再，在清华园用欢乐、友情、勤奋和收获编织成的美好青春记忆仍然会温暖你的一生。

共同的努力铸就最美好的明天。很多年后，你们会把这个夏天叫作"那年夏天"，那个充满最美丽、最灿烂回忆的夏天。

孤独社交作为当代年轻人难以避免的一种"线上活跃、线下落寞"的社交状态，承载着人们的沟通方式随着科技发展而产生的变化。该作品使用 Arduino 制作大型交互装置，通过探讨、阐释孤独社交的含义和影响，继而呼吁人们从两个方面理性地看待孤独社交：人们更多地使用线上的沟通方式是信息技术发展的必然结果，每个时代人们面对科技都会有或多或少的道德恐慌，坦然地接受这种现状是有效缓解孤独感的方式之一；同时我们也要打开心扉，尝试用自己的双眼照亮别人的世界，线下面对面的交流永远都是最真实且最直接的，适当放下手机，拥抱身边陪伴着你的人吧。

科普创意与
设计艺术
硕士项目

MASTER OF FINE ARTS IN
CREATIVE AND DESIGN FOR
SCIENCE POPULARIZATION

薄彤光 基于榫卯抗震性原理的
 儿童益智拼搭玩具

指导教师 – 张雷

189

一款模块益智类玩具，经过现场的搭建与实验交互，让儿童充分了解榫卯在抗震过程中发挥的韧性和优势，并锻炼其初步运算能力与逻辑能力。

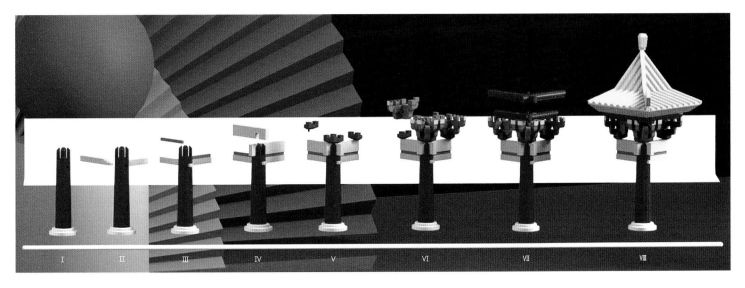

科普创意与
设计艺术
硕士项目

MASTER OF FINE ARTS IN
CREATIVE AND DESIGN FOR
SCIENCE POPULARIZATION

毕文立　　中国科技馆 IP 形象设计

指导教师 – 陈楠

190

该作品是为中国科技馆设计的 IP 形象，旨在探索 IP 形象叙事设计的方法论。作者以 IP 形象为主要人物，创作了介绍中国科技馆展览背后理论的视觉故事。

科普创意与
设计艺术
硕士项目

MASTER OF FINE ARTS IN
CREATIVE AND DESIGN FOR
SCIENCE POPULARIZATION

陈柳絮　《春去秋来 与鹤同行》
科普绘本

指导教师 – 王红卫

191

《春去秋来 与鹤同行》科普绘本以极危物种白鹤为主题。将科
学的严谨与艺术的浪漫相结合，讲述白鹤迁徙、成长、收获的故
事。通过此次创作希望更多人关注濒危鸟类，保护生态环境，维
护生命共同体。

该科普绘本以一个新冠疫情期间因医生父母工作而独自留在家的
小孩为视角。他通过这本书了解传染病，为朋友提供帮助。该作
品旨在引发人们思考，当我们身处大规模疫情当中，我们能从前
人身上学到什么。

科普创意与
设计艺术
硕士项目

MASTER OF FINE ARTS IN
CREATIVE AND DESIGN FOR
SCIENCE POPULARIZATION

郝蕴琪　一眼千年——基于宋代
科技成果的视觉化设计

指导教师－华健心

193

《一眼千年》是基于宋代科技成果视觉化的小程序设计，研究以宋代科技成果为主题，主要表现科技成果在社会生活中的应用。通过场景插画带动文字内容，并结合数字互联网技术拓宽科普知识传播的维度。

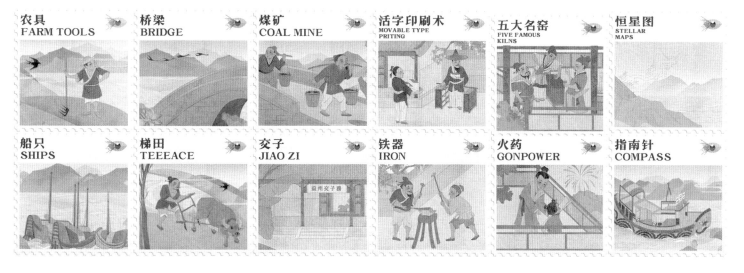

| 农具 FARM TOOLS | 桥梁 BRIDGE | 煤矿 COAL MINE | 活字印刷术 MOVABLE TYPE PRITING | 五大名窑 FIVE FAMOUS KILNS | 恒星图 STELLAR MAPS |
| 船只 SHIPS | 梯田 TEEEACE | 交子 JIAO ZI | 铁器 IRON | 火药 GONPOWER | 指南针 COMPASS |

科普创意与
设计艺术
硕士项目

MASTER OF FINE ARTS IN
CREATIVE AND DESIGN FOR
SCIENCE POPULARIZATION

何璇

"东都行·盛世风华"
沉浸式体验科普展览设计

指导教师 – 张烈

194

以《帝京篇》的结构布局作为展览叙事布局，以汉字承载的诗赋之
志和华夏图像里的社会功用的结合，围绕大唐气象构筑九幕盛世风
华，对观众进行以唐画为窗口的唐文化科普与道德善化的体验。

聚焦式冥想是一种将注意力聚焦于单一对象或活动之上，摒弃内心杂念的心理活动，其具有缓解焦虑、提高认知能力等作用。该设计基于脑机交互技术，通过6个主题性沉浸式场景内容，实现对聚焦式冥想的科普体验。

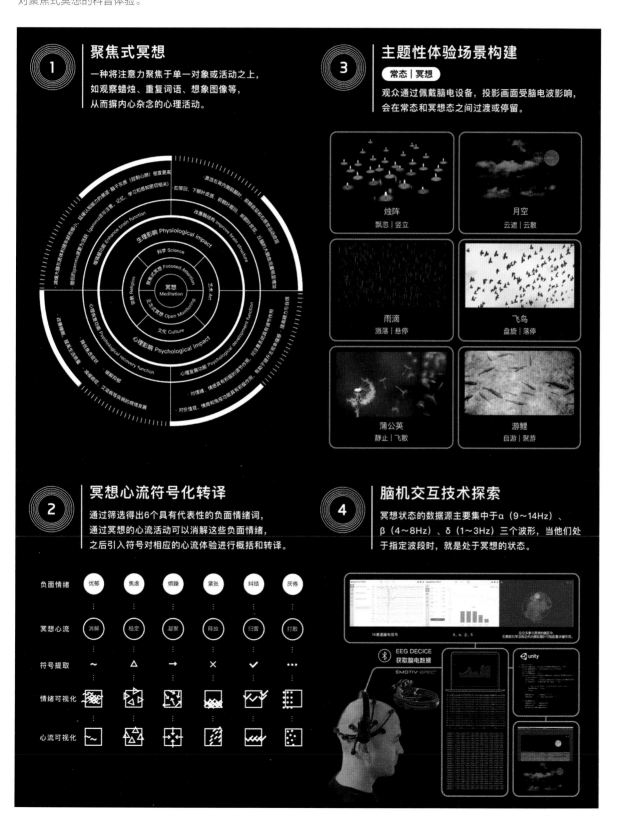

① 聚焦式冥想
一种将注意力聚焦于单一对象或活动之上，如观察蜡烛、重复词语、想象图像等，从而摒弃内心杂念的心理活动。

③ 主题性体验场景构建
常态｜冥想
观众通过佩戴脑电设备，投影画面受脑电波影响，会在常态和冥想态之间过渡或停留。

烛阵　飘忽｜竖立
月空　云遮｜云散
雨滴　溅落｜悬停
飞鸟　盘旋｜落停
蒲公英　静止｜飞散
游鲤　自游｜聚游

② 冥想心流符号化转译
通过筛选得出6个具有代表性的负面情绪词，通过冥想的心流活动可以消解这些负面情绪，之后引入符号对相应的心流体验进行概括和转译。

④ 脑机交互技术探索
冥想状态的数据源主要集中于α（9～14Hz）、β（4～8Hz）、δ（1～3Hz）三个波形，当他们处于指定波段时，就是处于冥想的状态。

负面情绪　忧郁　焦虑　烦躁　紧张　纠结　厌倦
冥想心流　消解　稳定　凝聚　释放　归置　打散
符号提取　~　△　→　×　✓　···

科普创意与
设计艺术
硕士项目

MASTER OF FINE ARTS IN
CREATIVE AND DESIGN FOR
SCIENCE POPULARIZATION

李嘉艺

我看见的你就是我自己——
基于叙事性理论的镜像神经
元科普展览设计

指导教师 – 于历战

196

展览注重内容和空间的叙事性，以"联结和进化"作为展览线索，引导观众在趣味性的互动体验中探索主题。通过科普镜像神经元，帮助观众以科学的角度认识自身，积极正确地面对情绪和压力。

公共空间文化展陈是将文化展陈内容与公共空间相结合，用象征的手法将抽象的文化概念进行文化转译，以公共空间中的公共艺术、公共设施作为文化呈现载体进行展陈，以达到文化精神传播的目的。

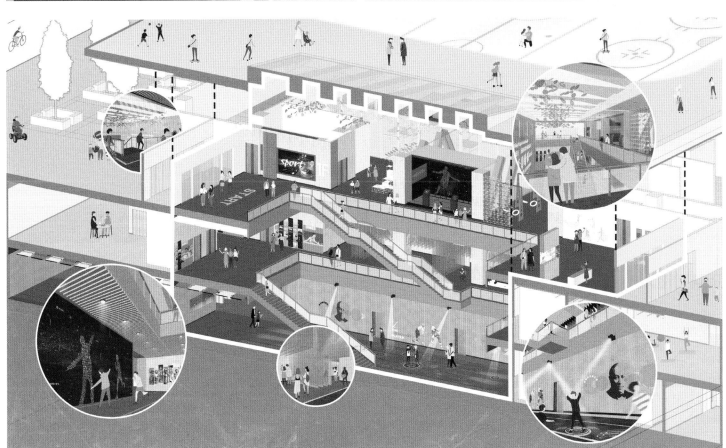

科普创意与
设计艺术
硕士项目

MASTER OF FINE ARTS IN
CREATIVE AND DESIGN FOR
SCIENCE POPULARIZATION

李杨帆

黏菌档案局——基于黏
菌生物学特性的科普绘
本设计

指导教师－陈楠

198

该科普绘本作品，以黏菌作为科普对象，构建黏菌不同成长阶段的角色形象，通过编写故事脚本，将对于黏菌特性的科普点融入情节之中，并以黏菌档案的形式对黏菌信息进行梳理。该作品旨在希望能够打破大众对黏菌等菌类的固有刻板印象，既科普生物知识，又兼具一定的教育意义。

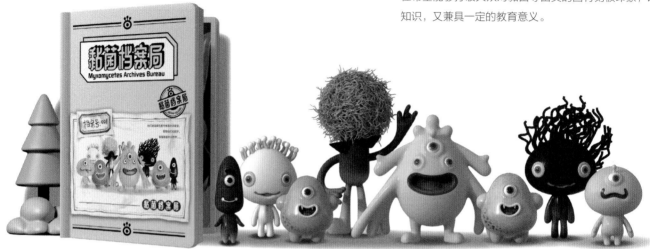

科普创意与
设计艺术
硕士项目

MASTER OF FINE ARTS IN
CREATIVE AND DESIGN FOR
SCIENCE POPULARIZATION

林雯雯

药物的人体之旅——以
抗生素为主题的科普展
示设计研究

指导教师 – 吴诗中

199

课题围绕抗生素药物进行科普展示设计研究，探索适用于科普药物相关知识的展示模式，将抗生素相关的知识结合大众熟悉的用药途径进行展示，建立抗生素与大众的关联性，同时也注重娱乐性与观众的参与性。

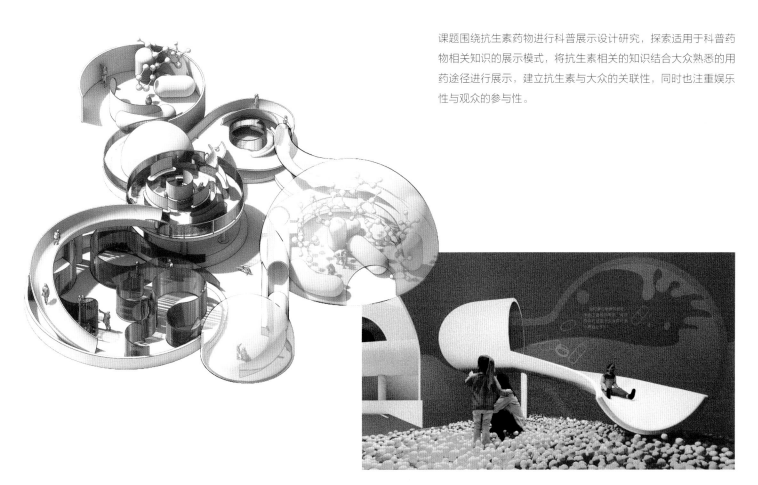

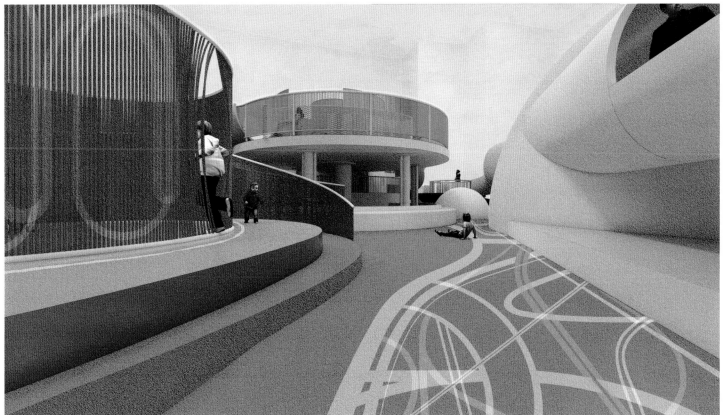

科学与艺术在新时代交织愈发紧密，科学是时代智慧的凝结，理应更好地造福大众。作品对大量科学膳食指南知识进行整理及研究，同时结合传播学，旨在探究现代语境下的科普传播新方式，最终以 App 形式呈现。

科普创意与
设计艺术　　MASTER OF FINE ARTS IN
硕士项目　　CREATIVE AND DESIGN FOR
　　　　　　SCIENCE POPULARIZATION

刘毅　　"听见 –Hearing" 听
　　　　力保护科普产品　　　　指导教师 – 蒋红斌　　　　201

"听见 –Hearing" 是一款有趣的家居时钟，通过机身的"小耳朵"检测居室噪声状况，并通过融入了科普内容的有趣动效时钟给予用户提醒，除此之外它还可以通过网络推送听力保护 RSS 内容。

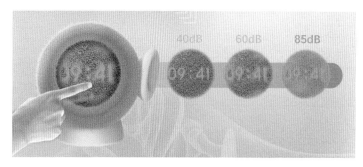

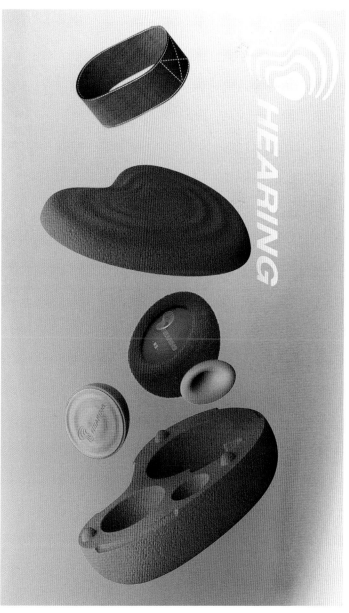

科普创意与
设计艺术
硕士项目
MASTER OF FINE ARTS IN CREATIVE AND DESIGN FOR SCIENCE POPULARIZATION

苗雨菲　　生之旅途——基于生命游戏的科普互动设计

指导教师 – 吴诗中

202

生命游戏以元胞自动机的概念为框架，以自然竞争繁衍的规则为灵感，是著名的数学思维实验。该作品围绕生命游戏开展互动艺术创作，将创新的视觉表现形式与直观的交互操作指引相结合，引导观众初窥复杂性科学的奥秘。

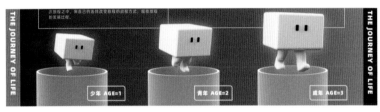

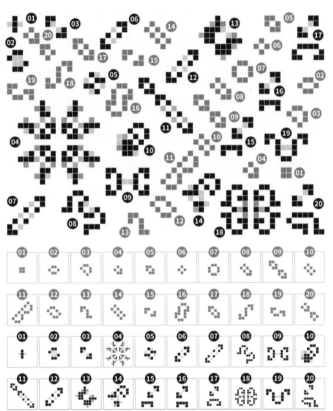

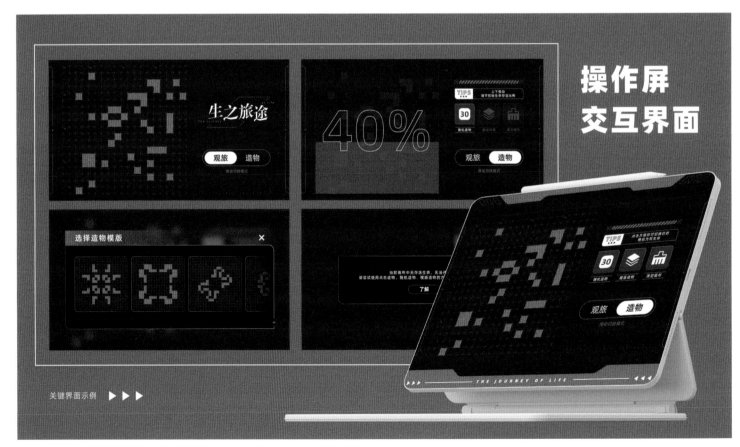

关键界面示例 ▶ ▶ ▶

操作屏
交互界面

围棋可以促进儿童德智体美的全面发展，也因此，围棋教育在当
下越来越被重视，成为少年儿童素质教育、美学教育中的重要内
容。设计通过研究亲子共享的围棋文化教育空间，为围棋文化的
普及推广提供新的思路。

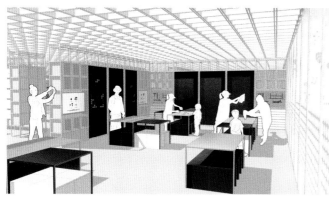

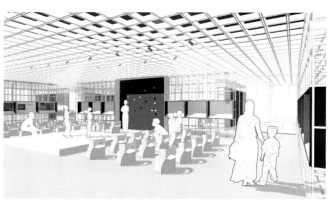

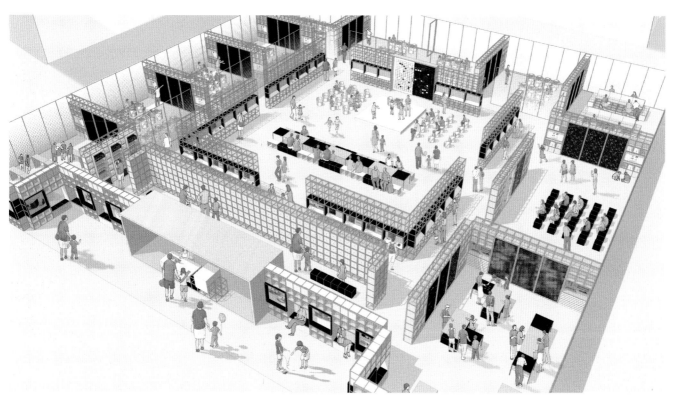

白噪音是一种可以有效掩蔽刺耳噪声、舒缓情绪的治愈声波，能
提高人们的睡眠和生活质量，本次科普展览以"白噪声与睡眠"
为主题，开展沉浸式科普展示设计实践，希望能提高人们对白噪
声的感知度和关注度。

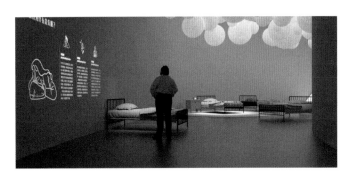

科普创意与 MASTER OF FINE ARTS IN
设计艺术 CREATIVE AND DESIGN FOR
硕士项目 SCIENCE POPULARIZATION

任远达 超滑拉力锦标赛
——基于超润滑的科
普玩具设计

指导教师 – 张雷

205

该设计以科普超润滑现象为目的。通过赛车游戏的形式，将不同摩擦特性的材料与汽车拉力赛当中不同路段的特点相结合。通过科普玩具促进青少年儿童对超润滑现象的理解，培养对超润滑研究的兴趣。

科普创意与
设计艺术　MASTER OF FINE ARTS IN
硕士项目　CREATIVE AND DESIGN FOR
　　　　　SCIENCE POPULARIZATION

孙玮苓　基于《D 大调卡农》的
　　　　科普空间体验设计

指导教师 – 吴琼

206

该设计方案以《D 大调卡农》为科普内容，选取北京市五道口 U-center 广场为展览地点，通过设定合理展陈大纲，运用多媒体交互展项，为市民打造富于趣味性、交互性的空间体验，使市民了解体会音乐的魅力。

《鼠不尽》是以阿尔贝·加缪的《鼠疫》为蓝本改编的科普绘本。
"鼠不尽"谐音"数不尽"，既寓意反复袭扰人类的鼠疫，亦是
对经典作品的致敬。同时，该课题研究也是作者对当下新冠疫情
肆虐全球的思考。

指导教师 – 华健心

植物其实听得见声音，或许我们都没意识到声音对于植物的影响，噪声、音乐这些对植物意味着什么，如果我们掌握了植物的声音规律，是否能改变些什么。

设计通过对植物声学进行故事化视觉创作，从领取门票再到印章乐谱，梳理出一条植物去听音乐会的详细线索，可以观看，也可以互动，让观众在探索这些音乐线索的同时，如同破案一样，自主地去发掘植物声音的秘密。

该设计是一款应用虹吸原理的桌面摆件，用户通过反复颠倒产品来观察虹吸发生的全貌，并应用相应 App 了解虹吸相关科学知识。

该作品基于大运河数字博物馆设计策划，以数字博物馆为载体，对
会通河段两大重要的水利工程——南旺分水枢纽和临清船闸进行科
普，是对数字博物馆展示形式下的科普设计实践和方法的探索。

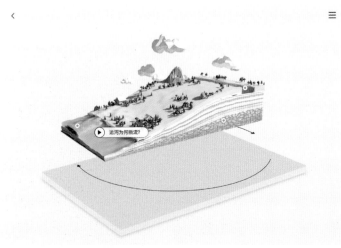
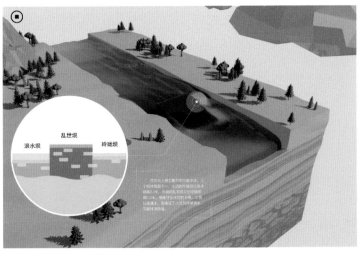

本次设计以磁州窑富田窑址博物馆的户外空间为例，从磁州窑窑址的自身价值为出发点，依据磁州窑现有史料梳理归纳了磁州窑在宋代鼎盛发展的多层次原因，并以此为内容创作了适合户外展示阅读的科普展示形式。

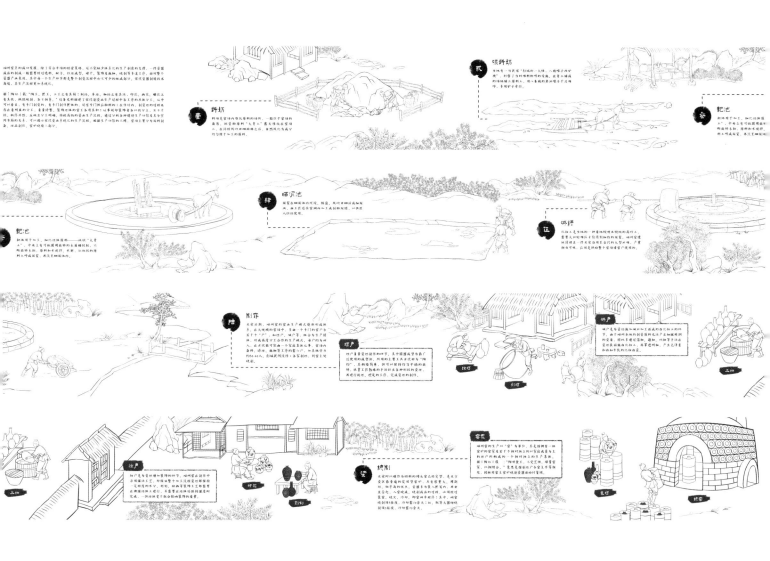

科普创意与
设计艺术　MASTER OF FINE ARTS IN
硕士项目　CREATIVE AND DESIGN FOR
　　　　　SCIENCE POPULARIZATION

吴悦　　"饮和食德"可移动式
　　　　科普展示设计研究

指导教师 – 范寅良

212

该设计旨在增强饮食的教育性，通过科普宋代素食文化中蕴含自然、社会、精神文化知识，结合当今科学的饮食方法，以此提高观者健康饮食的意识。利用展览当中的多样设计行为来促成观者健康的饮食习惯形成。

科普创意与　MASTER OF FINE ARTS IN
设计艺术　　CREATIVE AND DESIGN FOR
硕士项目　　SCIENCE POPULARIZATION

肖瑶　　魔盒

指导教师 – 王之纲

213

该作品运用设计转译的方式，将抑郁症患者常见的四种认知故障表现，类喻为四种机器故障现象，通过沉浸式实时反馈的交互方式，使体验者直观感受抑郁症患者的生理层面病症，呼吁社会大众减少偏见，正视并理解抑郁症。

克里斯托弗·诺兰的电影《盗梦空间》中描绘了一个不真实的视觉世界，人的眼睛虽然能洞察一切，极其敏锐，但也经常受到环境等因素的影响，会有被欺骗的现象，因此认识了解视错觉至关重要。

深入剖析古代机械文化，选取科学家马均的历史事件为叙事主题。
从现代工程师小墨的视角出发，以机械文化精神传承为浅层线索，
从入梦、造甲、论技、传术进行内容创作，透过东方美学的艺术
表现手法缔造古代机械文化之美。

福科的空间权利理论，他的微观权利学认为在我们平常所接受的理所当然的知识、制度和策略里隐藏着背后的权力和权力运行机制。以此分析张谷英村在当时的时代背景下会形成这样建筑布局的原因，以及建筑布局是如何影响到宗族政治的运行的。

科普创意与
设计艺术
硕士项目

MASTER OF FINE ARTS IN
CREATIVE AND DESIGN FOR
SCIENCE POPULARIZATION

张建廷　　能源科普产品系统设计
研究

指导教师 – 刘新

217

该作品以能源科普为主题，以四种类型的能源电站为载体，结合
AR 互动呈现技术，输出了一套模块化磁吸积木产品和 AR 互动应
用。除科普特性之外，该产品作为"能源电站"还可以为用户身边
的电子产品提供无线充电功能。

火电站模块的组装
Assembly of Thermal power plant Modules

– 火电站AR科普 –

科普创意与
设计艺术
硕士项目

MASTER OF FINE ARTS IN
CREATIVE AND DESIGN FOR
SCIENCE POPULARIZATION

张欣悦　西安明城墙旅游文创设
计——城守长安

指导教师 – 马泉

218

该作品为根据西安明城墙 18 座城门背后的故事设计的旅游文创产
品，形成了新型的互动文创旅游方式，为西安明城墙旅游景区打
开了新思路。

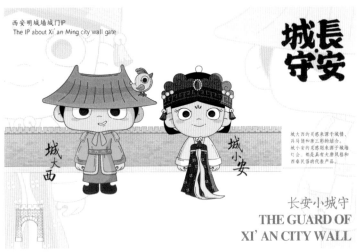

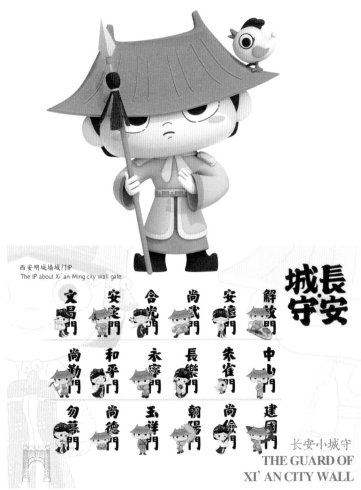

科普创意与
设计艺术
硕士项目

MASTER OF FINE ARTS IN
CREATIVE AND DESIGN FOR
SCIENCE POPULARIZATION

赵郁竹 《飞翔的筝筝》科普绘本

指导教师 – 原博

219

该作品以绘本的形式向儿童科普风筝的历史人文与科学知识，展现集历史、民俗、体育、美术于一身的风筝文化，同时科普风筝的飞行原理和其对科学发展的帮助，并结合风筝制作材料包，应用于科普教育活动中。

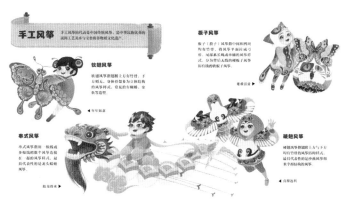

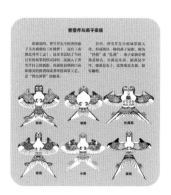

科普创意与
设计艺术
硕士项目

MASTER OF FINE ARTS IN
CREATIVE AND DESIGN FOR
SCIENCE POPULARIZATION

郑凯忠　垃圾筑城——垃圾分类
科普桌游产品设计

指导教师 – 蒋红斌

220

该作品以垃圾分类处理为设计背景，通过桌面游戏的方式为青少年儿童提供一种学习了解垃圾分类知识的科普游戏。该桌游将生活垃圾的收集、分类，以及处理过程融合到一起，在游戏中学习和体会生活中的垃圾分类，提高玩家的分类意识。

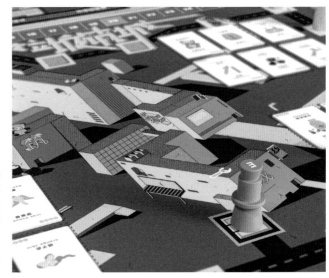

该设计基于环境氛围理论中的感官刺激和信息密度，运用多种设计手段调动观众的感官系统，让观众通过不同的方式"打开"声音，感受声音，理解白噪声的疗愈原理，正确看待人类和噪声的关系。

2021
UNDERGRADUATE
WORK
COLLECTION OF
ACADEMY OF
ARTS & DESIGN,
TSINGHUA
UNIVERSITY

2021
清华大学美术学院 作品集 毕业生

本科生

清华大学
美术学院 编

中国建筑工业出版社

图书在版编目（CIP）数据

2021清华大学美术学院毕业生作品集 = 2021
ACADEMY OF ARTS & DESIGN，TSINGHUA UNIVERSITY WORK
COLLECTION OF GRADUATES / 清华大学美术学院编. --
北京 ： 中国建筑工业出版社，2021.6
ISBN 978-7-112-26181-9

Ⅰ．①2… Ⅱ．①清… Ⅲ．①美术－作品综合集－中
国－现代 Ⅳ．①J121

中国版本图书馆CIP数据核字(2021)第092955号

责任编辑：唐　旭　吴　绫
文字编辑：李东禧　孙　硕
装帧设计：王　鹏
责任校对：张　颖

2021清华大学美术学院毕业生作品集
2021 ACADEMY OF ARTS & DESIGN，TSINGHUA UNIVERSITY
WORK COLLECTION OF GRADUATES
清华大学美术学院 编
*
中国建筑工业出版社出版、发行（北京海淀三里河路9号）
各地新华书店、建筑书店经销
北京星空浩瀚文化传播有限公司制版
天津图文方嘉印刷有限公司印刷
*
开本：889毫米×1194毫米　1/16　印张：31¾　字数：903千字
2021年6月第一版　2021年6月第一次印刷
定价：460.00元（本科生、研究生）
ISBN 978-7-112-26181-9
（37769）

FOREWORD

序

春暖花开、生机盎然，我们在喜迎清华大学 110 周年校庆之际，美术学院有幸迎来了习近平总书记的莅临考察，这是总书记第一次考察指导美术艺术院校，总书记高屋建瓴的讲话既是给予全国艺术设计界极大的鼓舞，也是提出了更高的期望。

清华大学正深入学习落实总书记的讲话精神。美术学院 2021 届毕业生作品展也正式拉开帷幕，展览是清华美院教学成果的公开汇报，也是对习总书记高度重视艺术与设计和人才培养的讲话精神的回应汇报。

展览作品涉及清华美院 11 个培养单位的 200 名硕士毕业生、284 名本科生（含二学位）的 2000 余件作品。展览体现了清华美院在美术学、设计学的新导向、新融合、新培养等方面所展开的探索与实践，展现了清华美院在人才培养中坚持社会主义办学方向、面向高质创新发展的责任担当。

自 1956 年建院以来，清华美院强化艺术与科学融合，努力构建具有世界水平、中国特色的艺术设计人才培养体系。65 年以来，学院始终坚持以人民为中心，服务国家形象，增进民生福祉；始终坚定文化自信，深化国际交流，促进民心相通；坚持践行"创造性转化、创新性发展"方针，以"三位一体"人才培养理念和艺术与科学融合为特色培养一流人才，以国家需要和世界一流为目标，提升人才培养、科学研究和社会服务质量。

习近平总书记考察清华美院时的讲话，把美术、艺术对社会发展的作用，提升到与科学、技术同等重要的地位，为艺术设计学科发展和人才培养指明了方向。在百年之大变局的新时代，我们需要应变和引领，需要立足新发展格局，以跨学科激发艺术实践和理论的创造力，把美术成果更好服务于人民群众的高品质生活需求，进一步提升人民群众幸福感，赢得国际社会更大的尊重。清华美院将为塑造国家形象、创造美好生活、传承优秀文化、引领艺科融合、培养创新人才而继续不懈努力，不负时代重托。

在此次展览中，我们也看得到清华美院每位师生强大的责任感与使命感。在这些自由而富有深意的创作中，我们看得到每一位研究生导师、每一位研究生同学、每一位工作人员在艺术设计面前的初心与赤诚。

感谢为展览顺利展出的每一位工作人员，这些努力终将成为我们致力中华民族文化复兴之路上踏实的脚印。同时，我们也衷心期待社会各界对我们的汇报提出宝贵批评建议。2021 年是美术学院继往开来的一年，历史会铭记清华美院的今天，作品集里也将绽放出毕业生们绚烂青春的风采。

艺术与科学融合创新将赋能我们创建更美好的未来，清华美院将与大家，与祖国并肩前行！

清华大学美术学院院长

2021 年 6 月

PREFACE

前言

又到一年毕业季，又逢一年毕业展，年复一年，薪火相传。2021 年对于清华大学美术学院而言是具有特殊意义的一年，在清华大学 110 周年华诞来临之际，习近平总书记莅临清华大学考察，首站参观美术学院并对美术、美育工作做出重要指示。作为所有毕业生最为重要的一次专业成果展示，今年的毕业展因这一特殊时间节点而显得更具意义。

本届毕业作品展的主题是"向多样的世界提问"。面对当今百年未有之大变局，向多样的世界"提问"，不仅意味着去发现新的问题，更意味着去探索独特的解决之道。世界更迭变换，当量子信息、生物技术、人工智能等新科技革命的时代到来之际，新的问题、新的思维与新的解决之道也随之应运而生。正如有的放矢方可群策群力，面对新的机遇与挑战，如何以全球化的视角构建艺术与设计教育的新维度，寻求不同文化间可持续的相互影响与发展，鼓励跨学科的深层融合与渗透，培养具有时代特色与国际前瞻视野的人才，成为了艺术与设计教育新的使命与课题。多样的世界蕴含着无尽的期待，多样的世界海纳了无限的可能。向多样的世界提问，一切恰逢其时。

此次毕业作品展具有鲜明的跨学科、跨专业、跨媒介特色，毕业生来自染织服装艺术设计系、陶瓷艺术设计系、视觉传达设计系、环境艺术设计系、工业设计系、工艺美术系、信息艺术设计系、绘画系、雕塑系、艺术史论系、基础教研室等 11 个培养单位，涉及设计学、美术学、艺术学理论三个一级学科。展览共汇集了 284 名本科生和 200 名硕士研究生的作品，他们以独具匠心的多样性创意理念，提交了两千余份精彩纷呈的多样化"答卷"。在清华大学综合性研究型大学的国际化大格局中，美术学院一方面秉持自身深厚的艺术传统，另一方面又汲取理工、人文等学科的养分和资源，由此形成了清华美院独树一帜的"艺科融合"风格气派。本次展览不仅是对教学科研和人才培养的一次盛大检阅，更是对办学理念和学术创新的一次全面考量。

毕业是一个重要的时间分界点。毕业展在为一段学习生涯画上句号的同时，又开启了更加精彩的人生新旅程。向多样的世界提问，这些问题犹如同学们发出的一支支思想之箭，它们带着艺术的凝思跨越山海、飞向远方，在未来的日子里依旧伴随着同学们，不断寻找多样世界里未知的新知，正如"人文日新"的清华精神，激励着我们永不停歇地去叩问多样的世界。

清华大学美术学院副院长

2021 年 6 月

CONTENTS

目录

| 李含嫣 | | 刘淑怡 | | 刘煜 | | 马梦雨 | | 马文远 |

| 卫泽丰 | | 文盛凯 | | 赵静 | | 朱沅泠 |

| 蔡昊诺 | | 曾馨 | | 金奎利 | | 黎芸畅 | | 李莞 |

| 李玥瑢 | | 缪禹彤 | | 苏海然 | | 谭韵佳 |

| 吴简 | | 杨晶 | | 赵天爱 | | 朱青青 |

DEPARTMENT OF TEXTILE AND FASHION DESIGN

染织服装
艺术设计系

主任寄语

经历了漫长的疫情，2021 年的春天注定不平凡。

地域与全球，真实与虚拟，过去与未来，在当下高度融合，世界秩序正在重新被书写。染服系的毕业生们就此卸下过往的桎梏与窠臼，融合数字技术与专业能力，探索着关于未来的最优解，以无所畏惧的设计热情，迎来新一轮的创造破局。

年轻的设计师们涉身深刻的变革与重构中，遁入或现实或虚拟的双重世界流连辗转，开始认真回望我们所处的世界，反思浮出水面的种种问题，考量未来发展的种种可能……

他们用自己的视角定义新的时间与空间、数字与物质。一方面放缓脚步，回归本原，抚慰和疗愈躯壳与心灵；另一方面以一己之力勾画社会问题，关注半径，协同各方力量，寻求解决之道。一方面，在现实世界以或传统或当代的技术与材料，进行种种探索，缝合出未来的轮廓；另一方面又在虚拟世界争分夺秒，插上科技的羽翼，利用数字化技术于困局中划开缝隙，冲出重围。

2021 年春天的主题，是破局。

李含嫣　笑笑的手帕

以自己创作的短篇童话为脚本，用丝带绣、贴布缝等手工布艺的
方式呈现儿童绘本图像，讲述一个关于亲情与思念的温暖故事。

将欧洲骑士盔甲图案造型进行设计、排列后，以刺绣的形式呈现。
以再现盔甲的装饰图案题材，展现其气质与风貌。运用刺绣、珠绣、
羊毛毡等手法、工艺实现。

用拟人动物来比喻当代青年，以故事性的插画形式表达在丝巾上，通过一个又一个动物青年们的生活场景来展现当代大学生的生活态度和一角缩影。

"作品灵感来源于我成长的经历，这是我成长的诗，我想将它们
记录下来，把它们一一封存，永远留住这些回忆，稚嫩而又绚丽，
甜蜜的回忆。"

昆虫是世界上最具有魅力的生物之一，在人类文明演进的过程中，昆虫对人类产生了巨大的影响。本作品使用系列化刺绣壁饰作品的形式，采用昆虫加环境的呈现方式，寻找昆虫形象新的表达方式和意义，从而更好地探讨生命主题对纺织品艺术主题的影响和作用。

2019 年年末，突如其来的疫情使世界陷入一片泥潭中，其罪魁祸首就是新冠病毒。本次设计作品以抽象化的病毒细胞形态和其独特的生物结构方式，与编织技法相结合，希望创作一组提醒人们反思疫情问题的装置艺术作品。

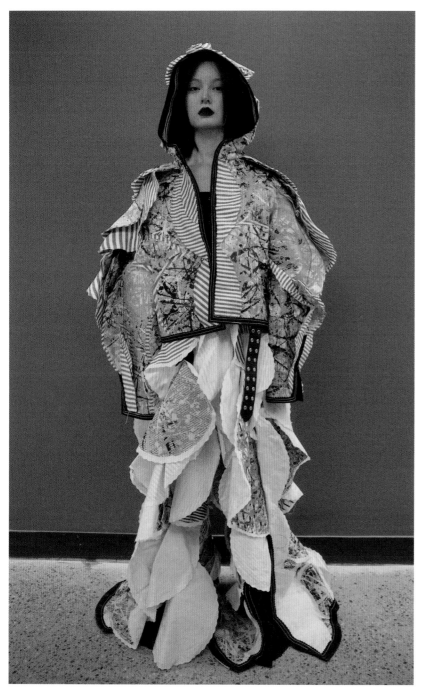

作品的灵感源于一个突然的想法"当我完全放弃绘制图案的过程中对于画笔的掌控，那我还能控制什么？"回归到作者一直喜欢的艺术流派当中抽象表现主义的行动绘画，杰克逊·波洛克认为绘画可以看作是人体与画布的相互运动这一观点启发了作者。由此，基于钟摆运动和混沌运动等原理作者制作了最大程度上无法控制画笔轨迹的齿轮形状喷色装置，并通过物理遮罩防染的方法对喷色的颜色加以一定程度的控制，并以整个装置的绘画步骤为视觉元素灵感延展出整个系列的服装设计。

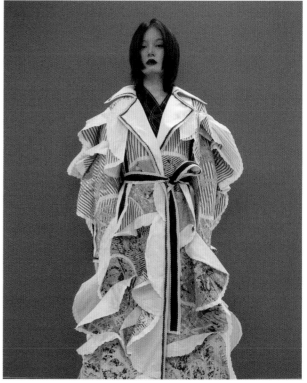

作品基于矛盾论中对立统一的概念，纯净与嘈杂，明亮与混沌，水与火，柔软与尖锐……两种对立的事物共居于一个统一体中，在互相转化的过程中不断斗争。纤维材料作为艺术创作主体，将其概念具象化，展现一种纠缠、斗争，同时又共生、统一的形态。

染织服装
艺术设计系
DEPARTMENT OF TEXTILE
AND FASHION DESIGN
朱沅泠　季花

指导教师 – 张树新

设计者运用写实的手法，将不同地域、不同季节的花卉呈现在家纺作品中，试图表达现代田园风格样式。将自然景物融入室内生活空间中，具有含蓄静美的气息。

作品整个系列表达了当代人在社会的压力下，习惯将自己扮演为"演员"的角色。人们把自己真实的一面隐藏起来，从而让人难以察觉，就如同变色龙随环境的变化来改变自己的颜色，环境就是他们的保护色。为了自我保护将自己隐藏在"颜色"之下，这何尝不是与生活中的"演员"一样？所以作者将"变色"这一概念融入本次设计作品中，寻求一种新的表达形式，以展示人性情感的多样化。

积极代表生而为人的进取心，废人体现失败多于成功的常态，我们只是有着进取心却达不到目标的普通人。然而具有讽刺意味的是，低估自我改变的难度，提出不合理的目标和期待，我们所担心的失败几乎是注定要发生的。这并不是因为采取的行动错误，而是因为没有行动或是难以行动。

表示着严肃、生态、哲学性信息的同时，也是环境受到破坏的恐怖、
污染、冷漠的象征。发生疫情之后的世界，仿佛让人类屏住了呼吸，
而大自然赢得了一次等待许久的深呼吸。作品可以压缩为一句话
"身披人类的地球"。

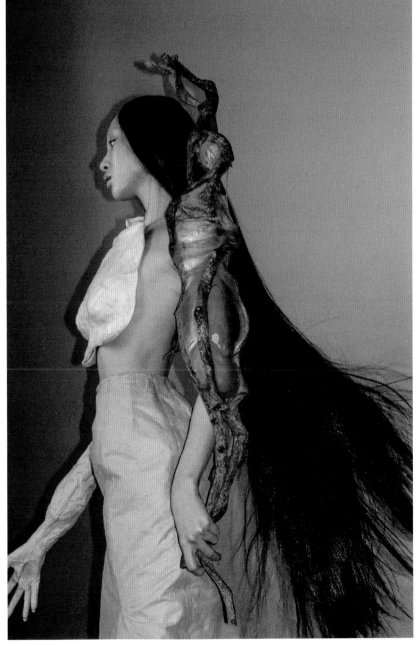

本次毕业设计以民国时期月份牌中的女性形象为灵感，意在展现该时期女性精致、自信、鲜活的姿态。本次设计造型方面参考了民国月份牌中的时装款式，使用民国经典造型元素进行设计，并在复古的基础上加上比较现代化的夸张处理，以达成经典与潮流融合的效果。色彩搭配上趋向于复古色系，黑色基底加上亮眼的彩色丝绸，纱质面料，对比强烈。

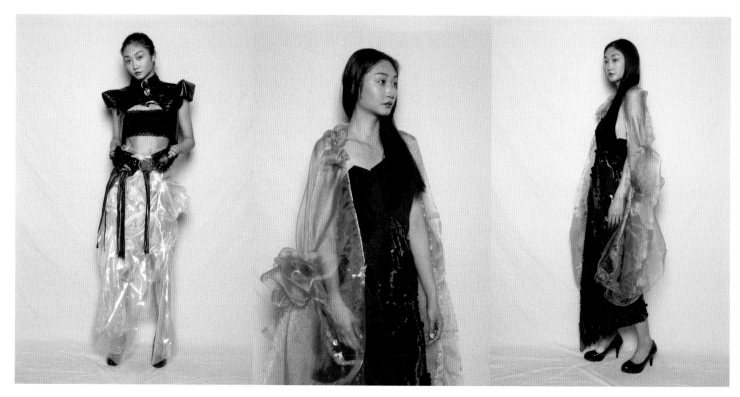

染织服装
艺术设计系

DEPARTMENT OF TEXTILE
AND FASHION DESIGN

李莞　　《妄想抑制剂》共四套

指导教师 – 李迎军

通过服装表达妄想症患者以及更多普通人独特又脆弱的内心世界，压抑之下私密但丰富的情绪，这种被认定、被压制的"错误"思维，让作者联想到回收站里被压缩成干瘪方块的垃圾。作者以"拼凑"和"压缩"为关键词，从面料再造入手进行设计，整体形象呈现一种怪诞压抑但温和的风格。

舍去必须舍去的，剩下的就是自由。作品以旧衣改造为切入点，以季节、结构、性别的矛盾感、模糊感为主要设计特征，在实践中不断对旧衣解构重组，并在此基础上加入新的元素，以此传达精神世界的自由、浪漫与反叛。

在行走中习惯于凝视地面，似乎可以窥见他人生活的痕迹和城市
扩张的记忆，想象素昧平生的人们走过同样的路。作品采用木版
印花工艺进行面料设计，表达个人对城市路面的感受。

设计灵感源于作者日常拍摄的一些城市的工业细节以及痕迹，这些规整的工业理性景观背后，是无数工人的苦难，正如喷漆的物品拿开之后在底面留下的不规则的边缘一般。

设计参考了历史上有名的工人受害事件案发地的地图，保留灵感照片中的工业金属质感；运用喷漆图案、手绘、缝线的方式在面料上表达地图的质感以及工业社会对于工人的伤害。

此次创作的灵感来源于双向情感障碍患者的极端情绪，与当代社会常见的抑郁症患者不同，双向情感障碍患者不仅仅在抑郁发作的时候会感觉到和普通抑郁症患者一样的抑郁情绪，还会在躁期来临时同样感受到近乎癫狂的兴奋，而这样水深火热的情绪是这次设计想要表达的重点。在当下的社会，因为各种压力患上心理疾病的人不在少数，而装作合群是这类人群无可奈何的伪装，看似云淡风轻的表面实则暗涛汹涌，就像服装也是一个人的外壳一样，没有人知道衣着乖巧的人有没有一颗狂野的内心，也没有人知道着装张扬独特的人会不会只是在隐藏自己的扭捏怯懦。作者希望通过此次设计传达每个人内心都曾经出现过的纠结、矛盾、痛苦等浓烈又不得不隐忍的情绪。

EROSION

EROSION

DESIGNER:TAN YUNJIA
MODEL:HAO SAINAN

GRAPHER:TAN YUNJIA　　PHOTOGRAPHER:TAN

龙作为神话中的瑞兽拥有变化莫测的形态和呼风唤雨的能力，对应了作者认为的当代女性最好的状态——美丽且强大。传说中龙纹图腾中伴龙而生的火焰与流云是龙的翅膀，将其几何化拆分得到的线条成为本次设计大廓形。金属牟钉代表按照秩序排列的龙鳞，是提取传统纹样的加工后表达；皮带元素象征束缚，但规律分布的皮带更像装饰。作者想描摹的少女冷傲凌驾于甜美感之上，镣铐也只会成为装饰，少女龙王终会飞跃枷锁。

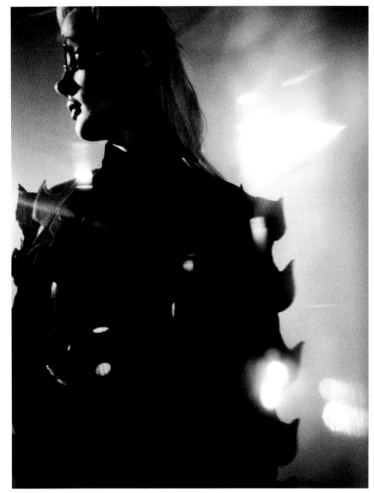

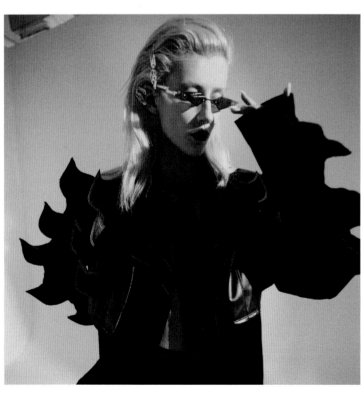

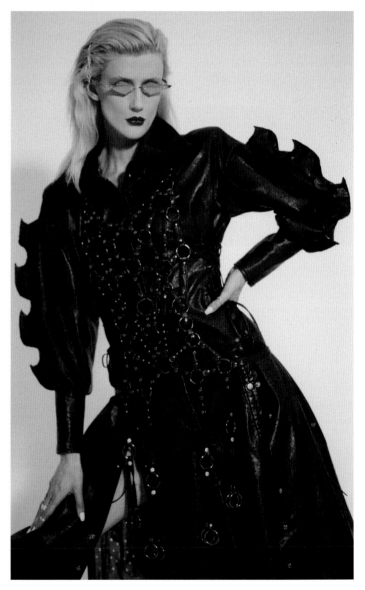

以现实生活中产生的焦虑为灵感，将迷幻艺术作为载体抒发自身的情绪。整体设计是用包裹而又纠缠的形态去表现"活在当下"的状态。包裹堆积的语言代表着"包容不完美的自己"，纠缠的形态则是代表"焦虑的情绪"。而图案印花中扭曲的五官以及手指则代表着他人的存在以及暗示了内心的焦虑。

电商、疫情的冲击使曾经车水马龙的市井生活被屏幕里冰冷的按
键所取代。系列设计旨在挽留"早市"这种慢节奏、按需消费的
生活场景，在"慢食"中体会消费过程中流淌的情感。

"\u9690\u79c1"是"隐私"一词通过 ascii 转化的编码语言。
大数据时代下，我们的年龄、性别、性取向、喜好、出行轨迹、
消费记录等私人信息无时无刻不被跟踪、记录、采集和分析，
并以数字化的形式储存在无形的互联网空间中，我们的隐私在
数据的洪流中无所遁形。本系列通过透明材料模仿 X 光线下的
透视效果，以"内衣外化"的形式表现大数据时代下隐私泄露
的现状："赤裸裸地站在数字聚光灯下接受审查不是人们应该得
到的待遇"，而频繁发生的数据泄露事件表明这场危机不可逆转，
我们所有不愿被外人道的隐秘信息已被一览无余。

贺新蕴

杨英莲

家和

赵各邦

亢云姝

罗玥

缪妍

陶瓷
艺术设计系

主任寄语

每年给毕业生写一段寄语我都极为用心和谨慎，因为形式上是写给你们的，其实是写给我自己。

疫情使你们的身心不由自主地关心时代和对生命产生更多的尊重和思考，这是大学课堂里给不了你们的，正因为大学课堂里给不了你们，才让你们的表达和作品具有了不一样的面貌。你们作品中呈现的人文关怀和温暖比你们的技术和观念更让我们老师感到欣慰。

陶瓷是由人类发明的在物质形态上最接近"永恒"的材质，而"永恒"在我们的文明进程中无论是肉体还是精神都是不由自主捆绑在一起的话题，是"永恒"带来了我们对"脆弱"的理解，而陶瓷动人心魄的美恰恰体现在"高贵的脆弱"上。所以陶瓷艺术才具有了世界性的审美共性和超越于文化与意识形态的语言方式。

"人生最大的遗憾，是一个人无法同时拥有青春和对青春的感受。"这是海明威的名言，而我却希望你们不仅拥有鲜活的青春，同时可以借助你们愿意追随的勇敢而富有创造精神的贤者和智者的人生和文字提前获得对青春的感受。"独立之精神，自由之思想"不仅是清华校训，更是这个时代弥足珍贵的品质和艺术家最重要的特质，这十个汉字的伟大内涵由你们通过各自富于才情的新的艺术形式来获得体现和传递是我们老师对你们最深切温热的期盼和祝愿。

陶瓷艺术是古老的艺术，却又是世界上最具活力且常葆青春的艺术，它与生活息息相关，而生活才是你们终生需要学习的。感谢你们！老师常常是借助你们获得对生命和希望的新的理解！

以香水容器、香薰蜡烛容器、花器为主体，结合陶瓷材料，设计
针对女性群体的生活陶瓷，在满足实用需求的同时，体现出女性
群体多元化的特点。

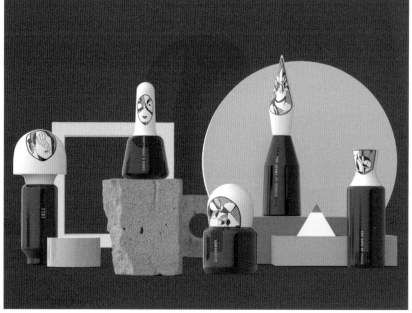

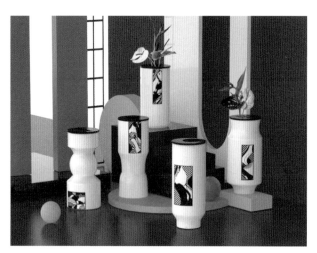

作品包括一组二人食餐具和一组花器，作者运用具象和抽象两种不同的装饰效果诠释主题，探索具有情感关怀的日用瓷设计。通过在生活陶瓷中引入绗缝这一民间工艺的形态特征，带给人们放松、温暖的心理感受。

草书，于动静间游走，以笔墨寓情。草书与陶瓷，遥远亦可相似，纤维的介入，使泥土如笔墨般灵动鲜活。作品以瓷泥浆为主材，借助纤维材料，在装饰和造型中寻找草书形式从平面到空间的转换，表达形式背后规范与自由中体现的人文精神。

以桥梁为主体元素，结合陶瓷材料进行艺术创作。

作者的家乡重庆被称为"桥都"，桥作为创作的中心，是作者自
身对于家乡的情感表达；同时在瞬息万变的当今社会，桥梁对于
沟通有着特殊的意义，维系着与人之间的关系，是富有人情味的
创作意象。

作品《阿马蒂厄斯》取自莫扎特中间教名，为拉丁文的"被神眷顾之人"，作品是以莫扎特音乐为元素创作的陶瓷设计作品。

杨英莲　药包

中草药被人们赋予各种深层的情感，草药包的形象成为一种文化符号。

作品将药包形象与釉面装饰结合，探索符号背后的积极表现和真情实感，希望展现自身对缓解健康焦虑情绪、治愈心灵的人文关怀。

作品将鸟、鱼等动物的元素进行抽象与结合，并通过造型的差异
与陶土的不同颜色、质感和肌理令作品中里外两个形态组成部分
产生对比。同时几件作品的造型也具有渐进性，如同一个生物的
不同成长阶段。借此作品来表达一种理想主义与现实主义互相交
融之态。

陈金昆　　　　崔佳露　　　　邓世劼　　　　邓雨晴　　　　刁雪

冯筱然　　　　付若琳　　　　高馨檬　　　　顾家娃

韩岳楠　　　　何礼行　　　　黄乙杰　　　　黄韵棠　　　　姜慧君

焦万程　　　　金渊珍　　　　李柳依　　　　李晔

林子琪　　　　卢令闻　　　　陆新　　　　罗雪蕙　　　　牛梦昭

曲瑞晴　　　　盛雨晴　　　　孙丽童　　　　王辛琪

王忆雪　　　　王瀛逅　　　　辛叶桐　　　　徐笑涵　　　　袁粒铭

詹清逸　　　　张璐　　　　张思甜　　　　张晓钰

张月佳　　　　赵海茗　　　　赵金烨　　　　郑雅文　　　　朱逸凡

DEPARTMENT OF
VISUAL COMMUNICATION

视觉传达
设计系

主任寄语

立夏已过，毕业季迎来最紧张的时刻。历经了去年的疫情，教学逐步回归常态，今年的毕业作品展将在线下和线上同时展出，同学们在布展上需要投入双倍的精力。

中国已走出疫情，但世界仍不太平，国家和社会发展面临挑战，未来的不确定性对同学们的创作观会带来怎样的影响？从此次毕业创作中可以看出同学们对专业依然不懈的探索，弘扬正确的价值观，秉持对创新的追求，坚持独立的专业思考，普遍展现出了高水准的作品质量和完成度，呈现出了多样的视觉风格。

视觉传达设计系致力于培养富有原创精神、追求卓越社会价值、具备全面能力素养和全球视野，具有专业核心价值的塑造基础和多元、开放的学术发展理想，具备广博的理论素养、明晰的判断力，面向未来、可持续发展的复合型人才。毕业创作作品展将是人才培养理念实施成效的具体检验。

伴随盛开的紫荆花，清华大学刚刚走过 110 周年。老师和同学们将共同努力，面对未来，只争朝夕，不负韶华。预祝同学们未来的人生旅程和专业发展一切顺利，不忘初心，努力实现自己的理想和人生价值。

《弃土遍路》是一款 mobieus 风格的独立游戏 demo。通过
NPR 渲染技术描绘了一个科技高度进步后崩溃的废土世界，以
第三人称解谜为主要玩法，探索了独立游戏美术风格与叙事表达
的一些可能性。

视觉传达
设计系

DEPARTMENT OF
VISUAL COMMUNICATION

崔佳露　旧事点忆

指导教师 – 向帆

本作品从视觉设计的角度，搭建了一个虚构的"旧闻记忆"档案
室网页，用动画的方式展示热度新闻数据，通过图片合成关于"旧
闻"的时间形象，以此引发人们对互联网时代背景下记忆与大量
信息之间关系的思考。

基于娘惹文化的图形与色彩，为马来西亚"Tasty"娘惹糕点品牌做视觉识别系统设计。期望通过品牌包装、海报等宣传系统，实现对娘惹文化的传播与传承。

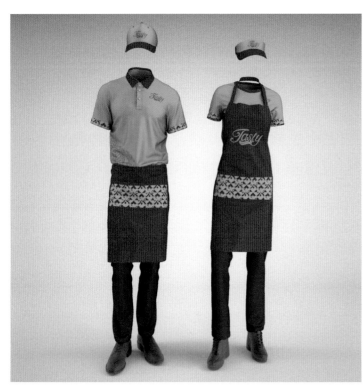

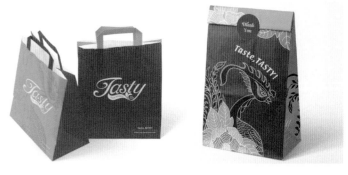

视觉传达
设计系
DEPARTMENT OF
VISUAL COMMUNICATION

邓雨晴　锈土

指导教师 – 马泉

《锈土》之名源自"锈带"（Rust Belt）的概念，在产业结构调整使得传统工业走向衰落的背景之下，依托游戏美术的载体，再现工业遗迹空间中的废瓦破墙与生活细节。

在表现人不经意间的动作的绘画中，嵌入与此动作运动方式相似
但更偏重于身体感受的动作的录像，让身体动作在静态与动态图
像的互文中产生隐喻，触发人们对自己身体当下经历的觉知。

冯筱然　巴哈撒罗惹——语言马赛克

指导教师 – 祖乃牲

马来西亚华人间有一种独特的语码转换现象，又称"语言马赛克现象"，指主体语言的词汇或词组夹杂着少许客体语言的词汇或者词组，进而形成一种多语并用、混成一体的特殊口语，其中包括英语、马来语、华语、客家话以及福建话等。作品通过设置脚本实现一个半开放式情景剧的演绎。

我觉得你和他再倾一下，跟他再倾多几句，不要那么快做。哎呀，你整天都这样子的，整天啊那个耳朵很软，人家讲什么你就 *akokok*，你要学我，硬一点。直接跟他讲：

ehh saya nak
EMPAT ENAM,
EMPAT ENAM
atau **LIMA LIMA。**
如果他不给，**LIMA**
你就跟他讲：**LIMA**
*ok saya tak mau。*了

| ▦ 英语 ENGLISH | ▦ 普通话 MANDARIN | ▦ 马来语 MALAYSIAN | ▦ 福建话 FUJIAN DIALECT | ▦ 广东话 CANTONESE |

不同的颜色有着不同的内涵，就像这世间千千万万不同的个体一般，每个人应该拥有独属于他／她的那个颜色。《色彩实验室》即通过分析每个人的体液成分来进行颜色的调配，从而生成个体颜色及相关视觉的综合设计。

视觉传达
设计系
DEPARTMENT OF
VISUAL COMMUNICATION

高馨檬　叠梦制造

指导教师 – 何洁

《叠梦制造》品牌，通过对空气进行包装设计，提醒观者重新审视消费行为的意义，以梦境为主题，简约为风格，利用软性黏土材质进行包装设计探索，通过消费行为传达治愈感，并提倡理性消费的理念。

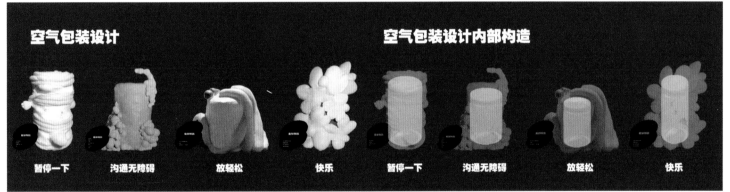

"莉莉和她的朋友"是根据抑郁症患者的内心世界相关主题展开
创作的。作者想通过一个 IP 的力量带大家了解抑郁症患者面对
死亡时是如何纠结，又如何实现自我救赎的。利用一个抑郁的小
女孩和她身边的"朋友"为主题，从不同设计对主题加以阐释。

作品以东北工业现状为背景，从多年来和工厂、工人的接触中寻
找其特质，将历时一年收集到的采访、影像资料作为素材，进行
书籍设计的尝试，意在展现对当下工厂环境的消极、悲壮、承受
时代之痛等刻板印象的反思。

绘制和科普清华风物背后三百年间的重要历史及人物，整合文本、
图像、声音、影像、动效等元素形成多元化视听形态，发展出更
有深度的清华园体验，并对交互沉浸式阅读方式进行探索。

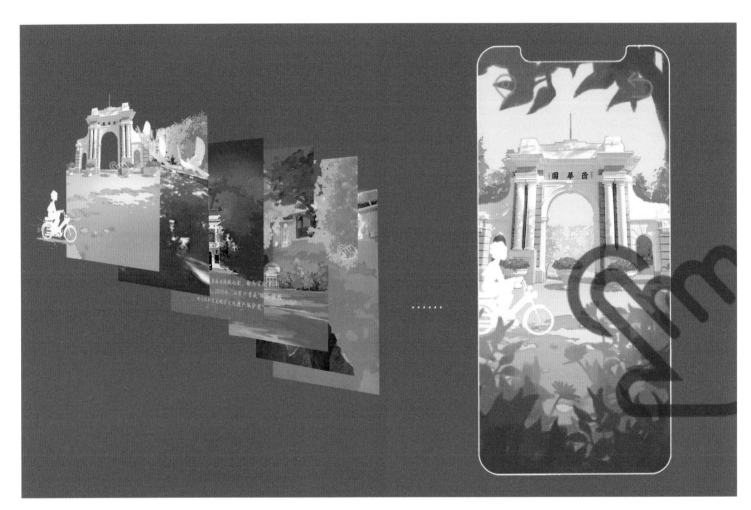

视觉传达
设计系
DEPARTMENT OF
VISUAL COMMUNICATION

黄乙杰　劳工！劳工！

指导教师 – 赵健

《劳工！劳工！》运用书籍设计语言，围绕劳工话题，探讨网络"娱乐文本"与马克思"经典文本"之间不同的视觉样态，在关联与对比中批判、启迪，呼吁公共理性的回归。

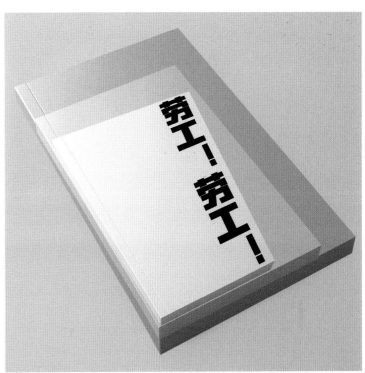

视觉传达
设计系
DEPARTMENT OF
VISUAL COMMUNICATION

黄韵棠　圭虫观察室

指导教师 – 马泉

该交互视频包含摄像头采集现场事实影像与预设的动画视频，两部分内容嵌合，意在模拟人处于监控摄像头下被观察的情景，为观者带来参与感，同时叙述当前人们的行为被作为数据收集，且行为和视野被"监测技术"驱使、限制的现状。

以刘宇昆先生的短篇小说《狩猎愉快》为脚本，从中提炼、总结并且对其进行插画创作，来表现将中国传统神话与西方科幻小说相结合的"丝绸朋克"风格，探寻传统绘画中新的质感表达。

探究"红色经典"延安时期的插图以及书籍整体设计。贴合当下
时代气质，弘扬经典红色家风。从插图设计、表现技法、角色造型、
书籍整体设计出发，涵盖文本编辑、编排及书籍装帧设计和衍生
品设计。

"果汁农场"是一个专卖果汁的品牌。

设计时，利用彩虹色彩来丰富各个水果的个性。通过幽默的画风
给视觉添加了新鲜感和生动感。充分展现了果汁品牌"果汁农场"
的魅力。

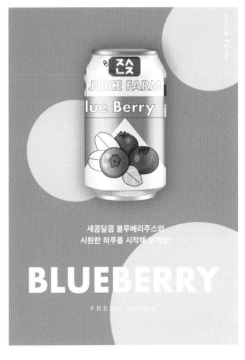

视觉传达
设计系
DEPARTMENT OF
VISUAL COMMUNICATION

李柳依　幸福制造

指导教师 - 陈磊

52

《幸福制造》以江西吉安地区民间中堂画为研究对象，探索研究吉安地区民间装饰画的视觉语言，在作品的视觉中提炼延展了民间中堂画的视觉效果，尝试融入新的语言，并突破传统媒介，创作出新的产品。

视觉传达
设计系

DEPARTMENT OF
VISUAL COMMUNICATION

李晔

FatFat 全自动肥胖便
利店

指导教师 – 李德庚

Auto-Obecity convenience store 全自动肥胖便利店

作品基于现成品包装再设计，以城市白领群体肥胖的成因为逻辑线索，借用现实生活中的视觉现成品，虚构便利店品牌及产品，用隐喻手法对城市白领群体肥胖现象进行视觉演绎。尝试激发观众对城市白领群体肥胖现象的反思、讨论。

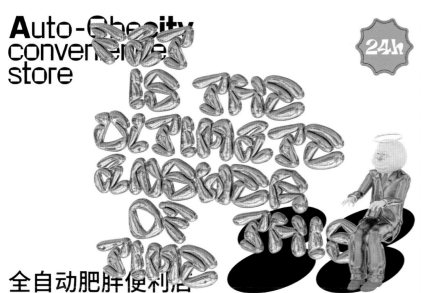

该组插画描绘了从春季到冬季，微小的精灵与奇异生物们生活的诗篇，生气勃勃的可爱角色与变幻的色调合奏成一曲和谐的自然乐章，这是标题中"组曲"的真意。希望观者能短暂沉浸在这片幻想空间，获得一丝愉悦和慰藉。

视觉传达
设计系
DEPARTMENT OF
VISUAL COMMUNICATION

卢令闻　康复

指导教师－陈磊

病毒题材横版动作游戏：一个疾病缠身的小女孩做了一场梦，梦境的世界早已破败不堪，她跋涉在斑驳陆离的怪物之间，勇敢到足以战胜那些带给她病痛的敌人。

一组鲸的科普插画。将来自鲸的工业制品收集，以胶质制骨、以饲料为肉、以衣物做皮，再进行组装，创造出一头完整的鲸。以人造物还原自然界的生态，得到的介于生命与非生命之间的结果，表达生态改造的不可逆性。

罗雪蕙　聚餐

在此作品中，作者希望将当代人身体共处一室、心灵却通过手机远在别处的情形，通过可移动变幻的聚会场所及手机内容的视觉化来呈现，使观者感受到人与人之间的隔阂与孤立感，从而更加重视当下的情感交流及生活体验。

《冲吧小哥》是一个以帮助外卖员为目的的公益品牌，支持外卖
员的工作与生活。作品围绕着"残影"这个视觉符号，多种角
度表达了外卖员行业的被异化性。

《昆虫记》在对昆虫的生活方式进行记录与解读，也融入了法布
尔对于人类社会状态的思考。该作品作者通过对《昆虫记》中的
昆虫进行归纳，把生活中的不同人群画作各种昆虫，以此描绘一
些生活场景。

该作品是根据《汉魏六朝诗歌·郭璞·游仙诗（其六）》改编的
绘本。通过表现主人公因理想和现实不可调和而陷入悲剧，尝试
认识这种痛苦，理解它的产生和难以消解的无奈，帮助我们进行
对人、生存和生命的深远思考。

该作品是一个专门为适应现代消费需求所创立的环保盆栽植物品牌。以环保为宗旨、注重用户体验的盆栽植物品牌，意在提倡科学种植，传递一种绿色的消费观念和生活方式。作品为消费者提供科学配比下的土壤和种子的可持续产品，解决人们的园艺种植产品问题。结合线上服务，满足消费者个性化定制需求。

对话"创伤应激障碍人群"：通过实际样本的调研与采访，以书籍形式讲述创伤回忆的现实画像。更深层、更细节、更真实地去了解一个人的世界，不仅是希望观众（及所代表的社会）更加理解、关心，并以平常心看待身边的人，更加希望无论自己与大环境有如何的矛盾，都能够更加善待、接纳自己。

《流动的盛宴》是一则动物保护主题的平面动画，以去人类中心的视角，展现动物们从自由自在生活到成为一盘盛宴的过程。通过比较人类介入前后动物们迥然不同的生存状态，探讨环境破坏、动物虐杀等问题，启发人们对于人与动物和谐共存的思考。

无界之舞这一作品是围绕着改变舞蹈表演艺术与观众之间的关系，通过视觉创造一种可交互的双向传递关系为目标创作的交互作品。将舞蹈动态捕捉数据结合机器学习，构建舞蹈交互规律；加之视觉上的创作，在展览中用体感捕捉技术完成交互，使观众能够以视觉的反馈方式侧面参与舞蹈本身。

该作品结合了动捕技术和分形算法，让无序的、不可控的曼德勃罗集图形与可控的真实人物的舞蹈进行互动，产生舞者与抽象图形间若即若离的游离感，从而体现游走在失控、混沌的边缘的感受。

因为从小经常在家人工作的病院走动，总想着能为里面的病人做些什么。精神疾病患者这一名号就像无形的墙把外界与内部隔开，他们的声音和生活大部分时候就像不曾存在。作者以旁观者的身份接触并记录几位病人的文字与画作，试图通过自己的感受与创作让人看见这些平实而炽热的声音。

童话里的角色给我们儿时的睡前时光留下了许许多多美好的回忆，但随着我们现实经验的积累与时间的冲刷，很多童话角色都在我们的脑海中慢慢被遗忘。笔者想通过投影与插画，让虚拟与现实产生对比，让人们想起儿时故事中那些童话角色，再一次唤醒那些沉睡在记忆中的角色。希望借此来致敬儿时入睡前夕陪伴我们的他们。

绘本讲述了一个发生在雪花瓶内的故事，以自然生物及元素为造型原型，通过剧中的角色展现了一次自然循环，引申出对生死观念的不同理解及冲突。

《病源物语》插图以当今生活中普遍存在的亚健康问题为出发点，
绘制出一系列相关妖怪形象。旨在通过将亚健康状态具象化的形
式，使人们提高对亚健康问题的重视，培养良好的生活习惯。

作为生理现象和文化现象的月经给女性带来身体与精神的双重负担，这种晦涩的痛苦化作虚假的壳束缚女性，伴随月亮的循环往复一直存在着。《月像》以图形设计为中心，结合月历编排展现了女性月经群像，希望借此唤起对月经的重新思考。

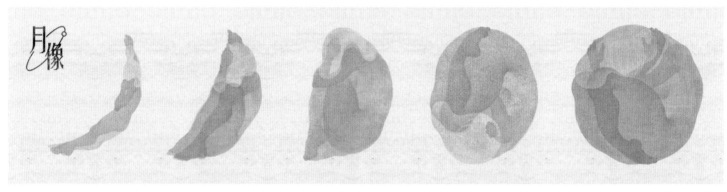

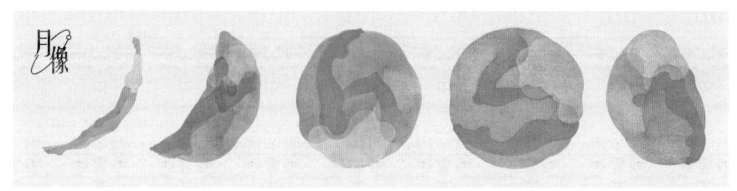

偏头痛作为最常见的慢性头痛疾病，长期影响患者的生活质量，
但许多患者从未得到专业诊断和治疗。该作品以长图漫画的形式，
从受众视角重新组织偏头痛相关的科普知识，旨在引起相关群体
正视偏头痛，弥合普通患者与专业医疗的距离。

视觉传达
设计系
DEPARTMENT OF
VISUAL COMMUNICATION

张月佳　记忆封 in

指导教师 - 华健心

72

作品选取生活中普通、廉价的日用品并将其封存，把本作为工具
的日用品从自然存在状态脱离，在新的形式和场所中被重新观看。
物品作为生活的痕迹，连接使用者的记忆，指向过去某时刻的状
态。通过固定碎片化的生活记忆，提示细微的感受和情绪的重要
性，并以此主旨完成包装设计实践。

视觉传达
设计系
DEPARTMENT OF
VISUAL COMMUNICATION

赵海茗　众生回环

指导教师 – 赵健

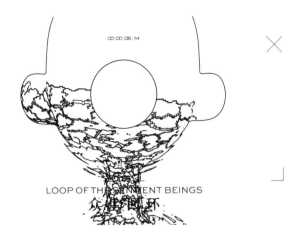

动态信息艺术装置《众生回环》基于发育生物学、哲学中的先成论语境，将人类和蘑菇两个物种的发育过程交叠，构建出一套不同生命体在彼此身体中孕育循环的生长体系，并将科学内核投射到视觉艺术和信息交互中。

AGE: any
BRAIN: any%
HEART: any%
BONE: any%

TIME: 00:00:00

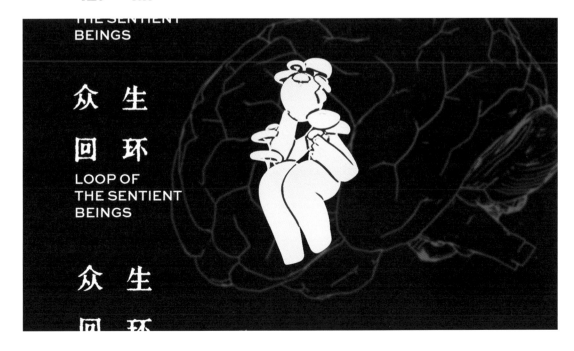

视觉传达
设计系

DEPARTMENT OF
VISUAL COMMUNICATION

赵金烨　意外的访客

指导教师 - 陈楠

74

作品的创作均围绕着自我认知与表达的主题展开。作者利用玻璃
材料与工艺的不同特点，从不同角度对主题加以阐释；并以更具
互动性、浸入感的方式，尝试为观者介入玻璃艺术提供更多元的
途径。

视觉传达
设计系
DEPARTMENT OF
VISUAL COMMUNICATION

郑雅文　括约肌友好工会

指导教师 – 李德庚

为了公司产能，部分互联网公司采用科技手段管控员工，管束细
微至使用厕所生理层面，这在一定程度形成"智能化奴隶制度"。
"括约肌友好工会"旨在维护员工自由及舒适使用厕所基本权利，
从厕所出发探讨科技的智能及野蛮双重性。

视觉传达
设计系
DEPARTMENT OF
VISUAL COMMUNICATION
朱逸凡 《土立土及》垃圾分类
应用
指导教师 – 顾欣
76

作品《土立土及》是在推行垃圾分类回收的大环境下，设计出的
尝试帮助人们提高垃圾分类积极性与准确性的 App。作者以手机
应用的方式，通过对垃圾分类回收、循环这一过程趣味性的展现，
引导人们进行垃圾分类。

蔡领航　　　池紫薇　　　初梅仪　　　董雨晨　　　高或彬

胡若瑄　　赖宇　李家馨　　刘清舟

柳玥霖　　　罗瑞霖　　　梅琪　　　欧阳海莉　　　冉林鑫

苏秦秦　　　万一霖　　　王玎　　　王君雨

王之月　　　王子瑶　　　巫鑫洁　　　温馨　　　吴恒仕

许志豪　　　杨树　　　张曲悦　　　张善锐

赵航　　　郑文海　　　庄舒雯　　　庄雅乔

DEPARTMENT OF
ENVIRONMENTAL DESIGN

环境
艺术设计系

主任寄语

你们，2021 年环境艺术设计系 14 位研究生、35 位本科生迎来毕业季。在你们数年学习生涯中，不仅经历了自身学习的曲折，更是在 2020 年新冠疫情影响下，与世界共同经历了一段难忘的"疫情大考"。从居家抗疫、线上听课，到延期开学、重返校园，同学们以自己的实际行动在"大考"面前展示了新时代清华学子的精神风貌和责任担当，彰显了环境艺术设计系新生一代蓬勃向上的青春力量。

从一个特殊视角看 2020 年新冠疫情，可以理解为是自然对人类的一次"警示"。这一警示也给"环艺人"带来深刻的反思：从哲学视角梳理人与自然的关系，人们要回答诸如人类是否应对自然有由衷的、表里如一的尊重与敬畏？人类是否应更坚定地走生态优先的绿色发展道路？人类是否应改变因为少数人的短视与贪婪对自然的无休止的损害？疫情中，世界重新梳理整体人类的价值观、生态伦理观，并依此调整疫情后人类的生存与生活方式。

从本届环境艺术设计系的研究生、本科生的毕业设计与毕业论文来看，同学们更多地聚焦两个主题：一是人类与自然的关系、绿色设计、低碳设计、健康设计，以及在设计中关注对自然环境的"最小干预"、将设计产品的全生命周期纳入设计全过程等；二是关注人文主题，老龄人群、弱势人群、妇女权利平等、公共空间平权共享等。从他们的选题与设计作品、论文中可以深深感到：这是一届有理想、有抱负、具有专业能力、科学精神的新一代"环艺人"。

你们的毕业将为国家建设、为专业发展增加新的活力与动力。你们背负着清华人、美院人、环艺人的数重光环以及时代的期望与重托，希望你们永不妥协、永不退缩，聚焦自己的理想，大胆向前、积极争取，并在生活和工作中找寻平衡，一边赶路，一边欣赏和收获生命沿途中的艰辛与美好。

时间的河流会静静流淌，你们也会春华秋实，母校的老师们、你们的家长们终将以你们为傲。

蔡领航　重建时间的秩序——游
乐空间的叙事性改造

指导教师－汪建松

该作品从不同时期的时空对于空间设计所造成的不同影响出发，
基于现代人的视角对于时间、空间的构建进行解读，将其转化成
设计原型用于旧工业区的厂房改造，并为观众设置了一系列时空
游戏，力图利用新媒体艺术手法展现出时空交叠的世界。

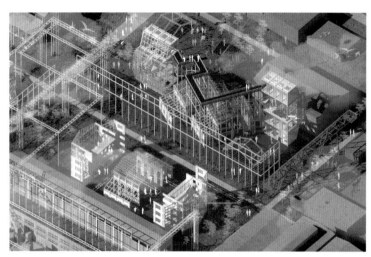

该作品重点探讨在信息化时代下的居住与室内环境的关系，从三种时间事件作息出发配置空间组块，通过电子设备协同对家的组块进行一键格式化和定制重组，探索技术控制下的"家"的自由，让家可以形成任意空间。

今天，个体化、互联化和流动化的居住发展趋势体现了现代社会对个体"身份重构"的持续要求。该方案着眼于居住空间内外关系对个体身份的作用，对一座现有商业建筑进行室内空间改造，营造出一个新型的暂居式社区。

环境
艺术设计系
DEPARTMENT OF
ENVIRONMENTAL DESIGN

董雨晨

文旅街区的文化再生设
计研究——以"时光贵
州"环境设计为例

指导教师－汪建松

该作品立足于中国传统空间的现代化转译，以一条文旅商业街为
蓝本，将明代山水画的"入画"观看方式置入街区改造实践中，
探寻中国基因的当代表现方式，致力于实现"文化再生"的概念
创新。

高彧彬　碎片化流逝的记忆——
以北京首钢为例的老厂
房景观园区改造设计

指导教师 - 刘北光

通过对历史信息的阅读与对未来需求的理解，挖掘场地文脉信息创新复写的语序逻辑，赋予场地旧有碎片以新的形式与新的功能，并节制地植入新的碎片以补足未来的功能需求。在满足未来功能需求的基础上呼应和隐喻原有的文脉记忆。

环境
艺术设计系
DEPARTMENT OF
ENVIRONMENTAL DESIGN

胡若瑄　针对抑郁症人群的环境
艺术设计

指导教师 – 杜异

抑郁症是一种常见的心境障碍，其超出正常限度的情绪波动令患者在日常生活中饱受折磨，极大地影响其工作和生活，严重时可能导致自杀。截至 2020 年，抑郁症即将由世界第四大疾病进阶为第二大疾病，近年来发病率呈逐年上升趋势，每年因抑郁症自杀死亡人数高达 100 万人。研究显示，城市人群抑郁症发病率和城市的规模和其现代化程度有显著的正向相关关系，近年来，由于媒体及网络传播，抑郁症的社会可见度日益增高，受到各界广泛关注和重视。该设计旨在从环境设计的角度了解、关注城市环境中抑郁症人群的痛苦和需求，设计针对该人群的疗养院，提供具有针对性的解决措施。

本作品研究了砌筑结构体系和框架结构体系在材料与建构上的不同特征，并以前者的"厚皮、厚骨"与后者的"薄皮、薄骨"之不同特质作为切入点，对意大利 Chiesa Diruta 古教堂进行公共空间的改造设计。

方案基于超现实主义理论，探索德阳机械工业厂房造梦空间的设计，方案从类型学研究厂房自身，分离出几种构件，接着对其进行解构、转译，这一过程也是建筑本体变异的一个阶段，最后，将这种研究结果与游乐空间结合。

孝女台民宿设计实践秉承着打造一个故事的载体，对老宅内部空
间进行再设计。院落主体分为室内、室外两个空间，即嬉戏和居
住两个空间。对空间进行重新定义和划分，寻找到真正属于每个
空间的故事。

环境
艺术设计系

DEPARTMENT OF
ENVIRONMENTAL DESIGN

柳玥霖

簸箕船剧场——基于社
交媒介图像研究的越南
Cai Rang 集市公共空
间重构

指导教师 – 黄艳

该方案通过研究社交媒介图像的特点、构图、透视关系等，重构
集市空间的逻辑和节奏，形成连续的、富有节奏的、起伏变化的
流线，塑造多层级的图像地标与有节奏的空间关系，描绘符合信
息时代审美的地方性集市空间图像。

URBAN LOCAL ELEMENTS

AQUATIC LOCAL ELEMENTS

METOPE

BUILDING COMPONENTS

WINDOWS

SKYLINE&COLOR

NEW MATERIAL

VERTICAL SPACE

CLEANING PLANT

FISHERY ELEMENTS

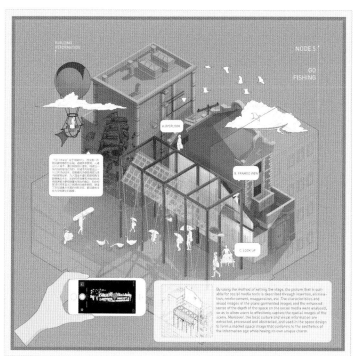

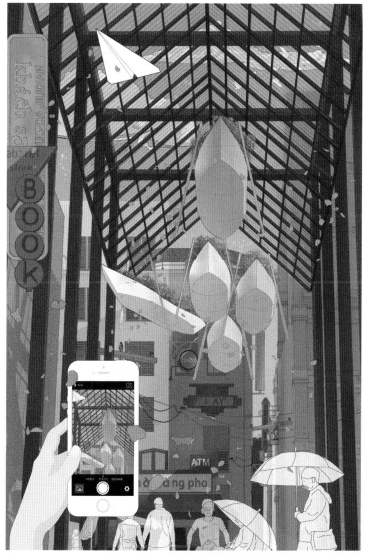

"墙"是家的边缘，是看得见的庇护。"墙的口袋"poche 是在日趋标准化的住宅中能够承载个人丰富情绪的空间。该作品将以叙事空间的形式表现"口袋"如何在不同人的住宅中承载他们的情绪。

环境
艺术设计系　DEPARTMENT OF
ENVIRONMENTAL DESIGN

梅琪

作为"教具"和"玩具"
的幼教空间设计——以新
西兰惠灵顿幼儿园为例

指导教师 – 黄艳

该幼儿园设计将幼教空间、设施、景观作为"教具"和"玩具"，使之参与到幼儿教育的各个环节，结合幼儿生理和心理特点，通过感官刺激、形态感知、兴趣激发、鼓励探索等多种途径，达到促进幼儿主动性发育的目的。

浪漫主义语境绘画，以色彩的幻想融合丰富的光线，给人超越自然的感受。通过对室内合成半透明材料设计研究，把二维画面的感受转化为三维空间的氛围。以邮轮商场为例，将不同室内材料进行组合，增强空间的朦胧意境。

环境
艺术设计系　DEPARTMENT OF
ENVIRONMENTAL DESIGN

冉林鑫　塞内加尔女性之家空间
环境设计——KAIRA
LOORO 国际竞赛

指导教师 – 宋立民

项目位于塞内加尔塔纳夫河谷的 Baghere 村，使用女性主义建筑设计方法，采用低技术的结构和材料，旨在创建一个具有象征意义和环保特色的建筑——"女性之家"，为当地女性提供学习交流的机会，以提升塞内加尔妇女的公共话语权。

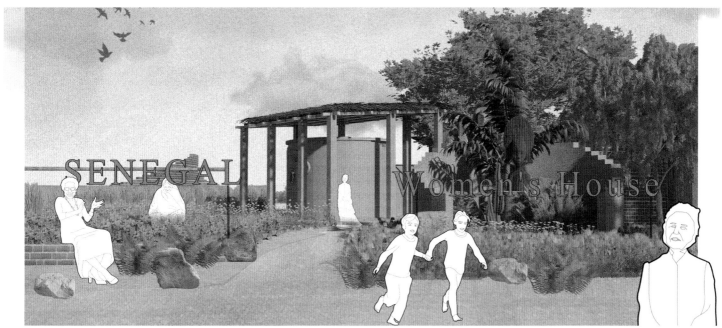

人们的生活总在一个又一个的"舞台"间跳跃，而这样的"舞台"
大多时候是人们难以意识到的。该展览设计以家具——一个在空
间营造中至关重要的角色为载体，借用情境主义的"舞台"概念，
通过四个风格迥异的舞台："架上绘画""旋转木马""停车场""培
养皿"在向观众展示百年家具变迁史的同时向观者介绍家具与空
间的想象力。

2020 年年初新冠肺炎疫情的爆发冲击了线下的实体零售，网购的兴起又使之境遇雪上加霜。越老越多的人们选择网上购物。作者希望通过设计能让线下零售店在疫情的冲击下能够重新焕发活力，使人们重新回到传统的线下零售中。

以河北唐山迁西县花香果巷项目为场地，以归隐、隐居为主题进行民宿住宅设计。意在营造恬淡舒适的民宿住宅空间，完成以归隐山林为主题的民宿住宅设计，通过设计探讨中国民宿的可能性。

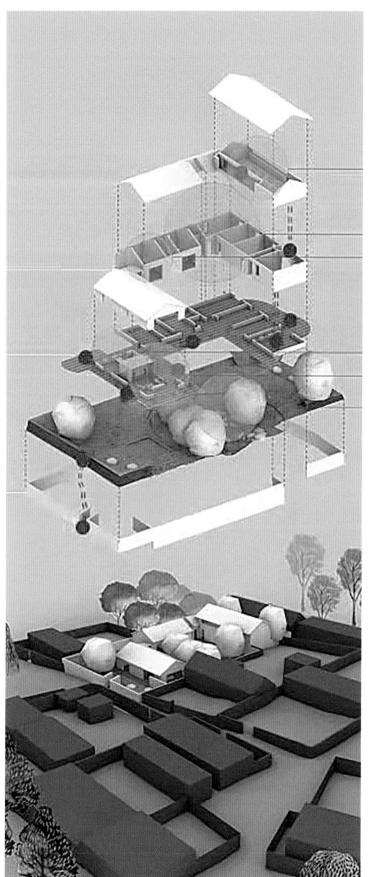

"裸身游乐"的甲板空间设计，强调对身体体验挖掘，抛却技能、规则和身份的准入门槛。以抽象空间形态整合，对邮轮周遭特有的自然元素光、水、风，进行多感官体验挖掘，让这些体验帮助身体回归最舒适的、最原始的游乐感受。

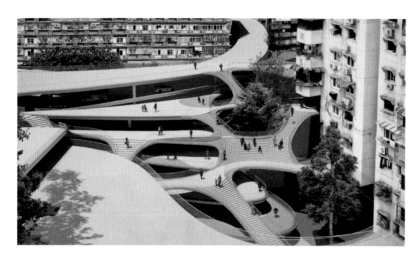

图像展示的是重庆市白象居共生互融的未来生活图景，该设计探讨的是如何在自下而上的自然生长力量和自上而下的行政行为之间找到一条平衡且共赢的城市更新道路。

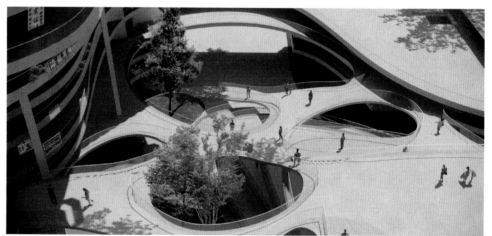

王子瑶　云端的 Cowtopia——基于动物福利的奶牛养殖社区空间设计研究　　指导教师 – 黄艳

作者将"动物福利"的概念转译为空间语言，设计了一个以满足奶牛身体健康与情绪愉悦为目标的奶牛生活社区。革新了传统乳制品生产空间中的人、牛关系，让奶牛、人类与自然和谐地融合在一起。

这是个高速运转的时代，时间和空间逐渐压缩使得事物的边界感逐渐模糊，幻想渐渐瓦解，人们在被倡导个性化发展的同时实际上仍然受到理性规则的过度控制，人各种隐藏的大部分本能与欲望被压抑，人的深层心理与梦境可以打破理性与理智的樊篱，能够真实展现人本来面目的是超验主义的超现实新部落。

作品以《山海经》背景中的洗浴片段为依托，意在打造一个混沌
的浴场空间。而邮轮作为一个能够脱离现实语境的载体，更加具
有未知的缥缈色彩，能够更好地承载人们对于奇怪事物和未知空
间探寻的心理。

捭匿营造将以密云区孝女台村民宿为例，在"逆城市化"和"乡村振兴"的背景下，结合孝女台村本土文化，以村民作为设计主体重新营造村内的公共空间景观。

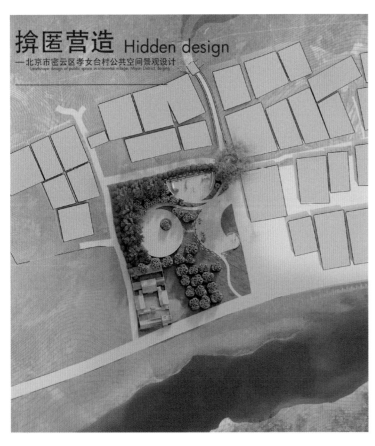

功能转换家具是一种可以通过改变形态提供新使用功能的家具类型，会议椅和休闲椅的休闲程度差异主要取决于座面高度、腰椎与椅背的贴合程度，这款功能转换摇椅可以通过前后摆动，实现工作、休息两用目的。

环境
艺术设计系
DEPARTMENT OF
ENVIRONMENTAL DESIGN

杨树 基于差异化的共生性居
住社区研究——以成都
工人村为例

指导教师 – 刘北光

作者通过对场地（成都工人村）的调研分析，对场地的群体差
异化、空间差异化和需求差异化进行了梳理与研究，以此推导
确立了几种不同的空间形式，来适应不同群体和不同文化共生。

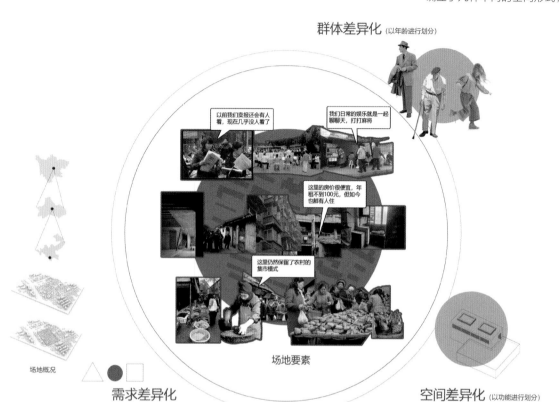

群体差异化 (以年龄进行划分)

以前我们卖报还会有人看，现在几乎没人看了

我们日常的娱乐就是一起聊聊天，打打麻将

这里的房价很便宜，年租不到100元，但如今也鲜有人住

这里仍然保留了农村的集市模式

场地要素

场地概况

需求差异化

空间差异化 (以功能进行划分)

张曲悦　茧房

指导教师 – 崔笑声

以"信息茧房"概念为原型的游轮商业休闲空间设计，将茧房概念转化为空间元素，并赋予积极或消极的功能意义，通过空间的形式构筑具有茧房式体验感的区块，使人们更加直观地感受茧房效应并看到其积极层面的应用形式。

环境
艺术设计系　DEPARTMENT OF
ENVIRONMENTAL DESIGN

张善锐　瓶中月——邮轮的后现
代主义空间设计

指导教师 – 崔笑声

106

邮轮置身广阔的自然当中，却只把海洋当作可望不可达的背景板。
作品设计放大后现代性的各类消费，归纳为种类繁多的空间插入
邮轮当中。这些娱乐场景的幻象性被极度放大，并且内向性地与
周边环境割裂。

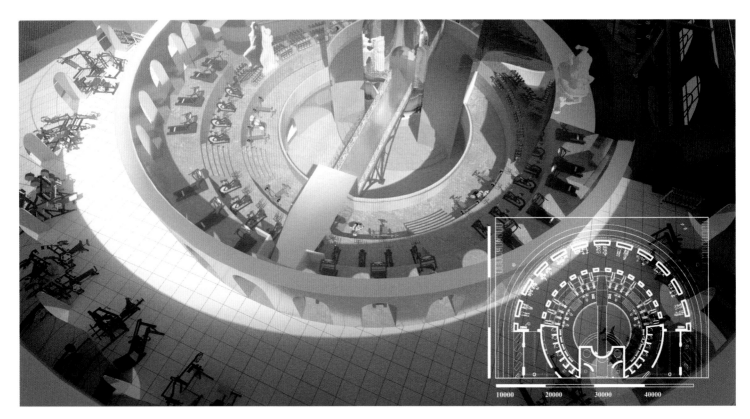

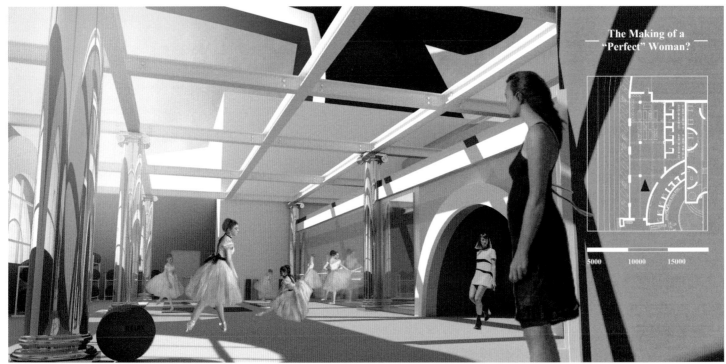

通过对影视 IP（以《了不起的盖茨比（2013）》为例）各方面的
分析进行重点内容的提炼，再以多样的方式完成空间元素转换，
将影视 IP 按照沉浸式体验空间的参与逻辑置入场地，探讨沉浸
式娱乐体验空间在国产邮轮中的应用。

赵航　　盖茨比的邀请

指导教师 – 涂山

环境
艺术设计系　DEPARTMENT OF
ENVIRONMENTAL DESIGN

郑文海　演变中的建筑——城市
共生：定制化社区模块

指导教师 – 杜异

108

中国社会经济正从机械大规模生产型向数字化定制型演变，这意
味着需要更加频繁的人际交往。毕业设计选址中关村办公园区西
区，针对现存职住分离问题，通过建筑改造改善职住环境，对于
城市共生社区演变的可能性加以探索。

庄舒雯 捕蝇草椅组合

指导教师 – 刘铁军

仿生设计直接反映出人类以大自然为师的本能，以大自然为学习对象一直与人类生活密不可分，包含自然元素的设计在家具设计中往往会提供更加亲和、易读的使用特点。本作品试图在社交语境下，将植物所具有的舒展、包裹、艳丽色彩等特点作为独特的设计语言进行提取，与使用者的心理状态相结合，对植物形态仿生家具进行更加深入的思考和研究。

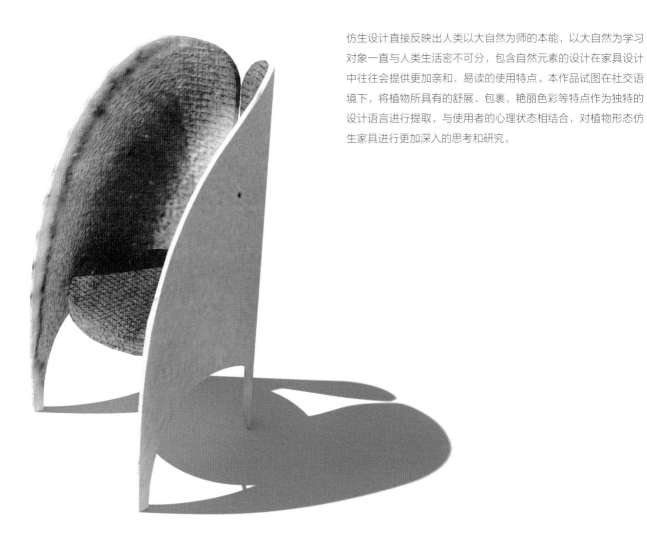

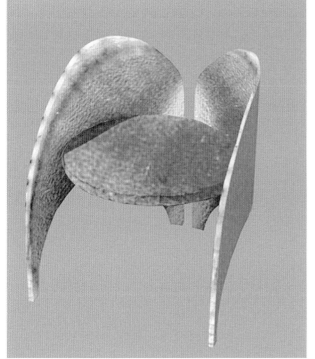

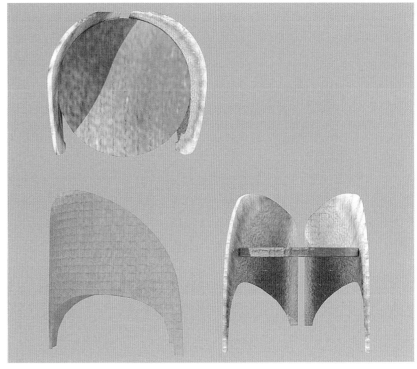

通过砖作为设计的起始点，借助从大到小（场地就周边规划、场地肌理、功能行为，提出并解决场地问题）；从小到大（砖的砌筑逻辑下的应用）两种设计推导方式找到建筑设计与建构的解决途径，在其中找到微妙的平衡，最后落实在设计作品中。

富嘉铭　　高歌　　郝毅　　华弘　　李国荣

刘芳溪　　马思然　　朴炳建　　朴振爀

屈殿雄　　石昊辰　　苏心怡　　孙琪　　王凤漾

王嘉睿　　王维康　　项雅特　　严兮妤

杨晨铭　　张鑫　　安东　　陈安琪　　陈嘉慧

陈祉璇　　戴雨峰　　傅千懿　　梁国东

刘龟闻　　欧宗靖　　王玎琪　　张博程　　张昊天

布昕辰　　陈思彤　　李凯睿　　刘君怡

刘玥彤　　吕昕桐　　王晨曦　　吴一荻　　尹玥雯

张嘉骏

DEPARTMENT OF
INDUSTRIAL DESIGN

工业
设计系

主任寄语

在人生最美好的年华，你们相遇在美丽的清华园，用共同的努力一起播种梦想，把欢乐、友情、勤奋和收获编织成美好的青春记忆。

在清华大学 110 年校庆之际，学院以"线上、线下展"相结合的形式来展现学生作品，我们高兴地看到学生们坚实的专业基础和设计创新能力，你们所展示的不只是设计作品，更是用百倍的热情去拥抱明天的力量。

工业
设计系

DEPARTMENT OF
INDUSTRIAL DESIGN

富嘉铭 对电竞选手手部健康问
题的操作设备设计

指导教师 – 王国胜

针对目前电竞运动员的首部健康问题，研究目前市场上和赛场上
的电竞操作设备的不足，在第一人称射击游戏的竞技环境中将当
前鼠标和键盘的功能进行整合并提出设计方案。

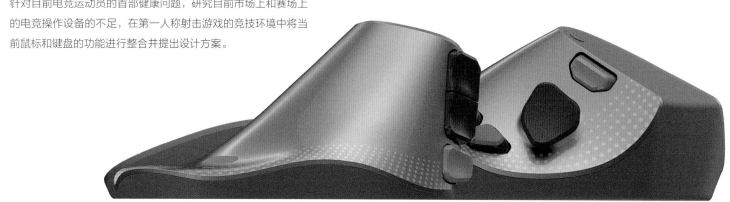

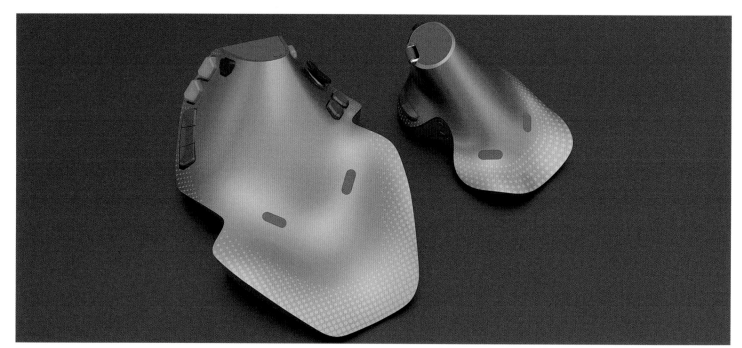

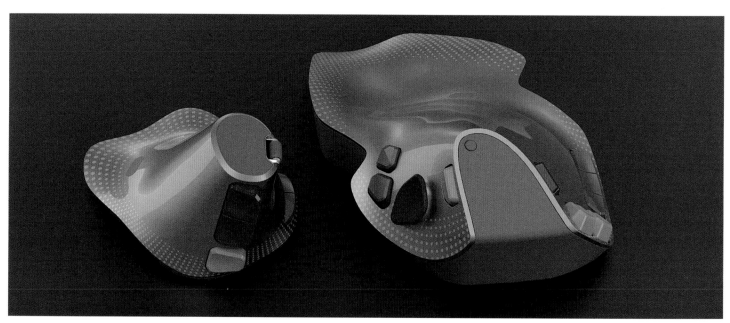

针对都市青年租住房用户群体，搭配智能饮食规划系统，集食材保鲜、速食加热为一体，实现便捷存取食材、快速"轻烹饪"和便捷带饭等功能。适应小空间居住环境，满足快节奏生活方式下青年群体对于饮食质量的需求。

冷冻室：
存放速食料理包
雪糕等

一层：
存放即食蔬果

二层：
可转动的鸡蛋架

二层：
中间存放饮料
下层可存放罐头食品

家电"家具化"：
集成化的功能
适应小空间居住设计

希望通过座椅规范人的坐姿，给坐者提供连续的、灵活的支撑，促使身体更好地适应倾仰、跪坐、背坐等一系列坐姿。无论姿势如何，都能通过精巧的结构和合理的调节，实时回应人的需要。

Porifera-Bricks 是基于仿生设计的沿海防波构件。通过对于多
孔动物门中的六放海绵纲生物的结构分析模拟，应用到碎浪石的
力学结构设计中。同时仿生构件增强了潮间带人造景观的异质性，
为沿岸海洋生物与人类创造了融合边界。

工业
设计系

DEPARTMENT OF
INDUSTRIAL DESIGN

李国荣　多功能互动性厨具——
库踱 COOD

指导教师 – 杨霖

该设计作品适合于不久未来的智能厨房，科技烹饪，提高效率。
本设计把高压箱、磁炉、智能调料盒合为一，配合社交网络技术，
能为使用者提供展示自己厨艺，或者向其他人学习的实时性平台。

工业
设计系

DEPARTMENT OF
INDUSTRIAL DESIGN

刘芳溪　后疫情时代背景下的智能
家庭垃圾处理系统设计

指导教师 – 蒋红斌

在后疫情时代背景下，塑料垃圾的问题日益显现，该产品是根据后疫情时代的社会及生活特点，研究目标用户的生活习惯，并以此为基础设计了一款移动装袋，进行辅助分类的家用垃圾箱。其中主要包含可回收垃圾、其他垃圾和有害垃圾，同时配有装袋封口区、垃圾袋储存区、口罩回收区和塑料制品再分类区等，厨余垃圾因为不好处理独立出来仿造厨房单独设计。旨在解决后疫情时代的大量塑料垃圾问题，以及垃圾分类不积极、效率低等问题。

在基于中国传统锁甲防御机制的形态研究之上，产出了一种新型
锁甲结构。依靠这种锁甲结构的形态优势设计一种未来可自行抵
御近地轨道太空垃圾的先进空间站，以提升空间站的安全性与使
用寿命。

TRIORB ADVANCED SPACE STATION
A future advanced space in LEO, inspired by ancient defensive technology.

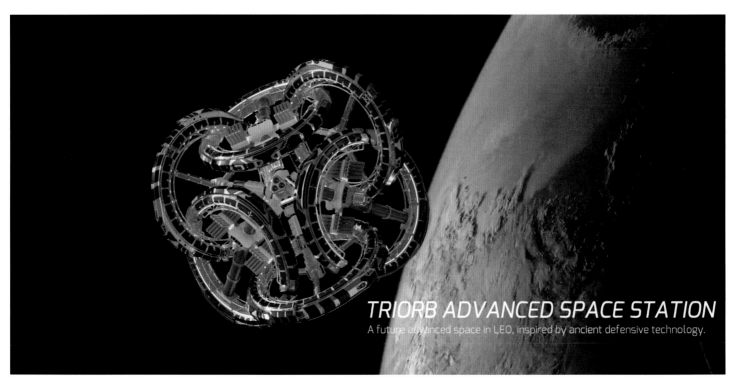

TRIORB ADVANCED SPACE STATION
A future advanced space in LEO, inspired by ancient defensive technology.

作品主要以居家老年人养老需求入手。增加坐便器与血压、血糖、心率、体重、体脂和尿液检测系统相结合，打造家庭固定健康检测平台，以此来进一步改居家善养老条件。

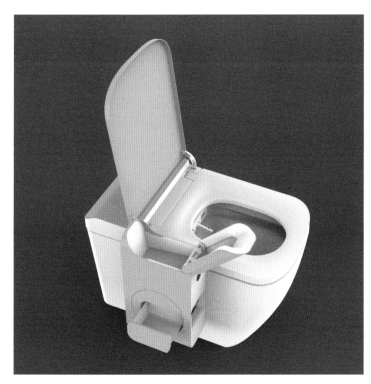
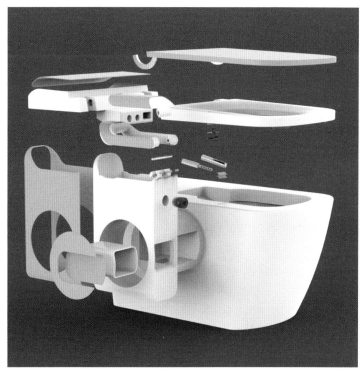
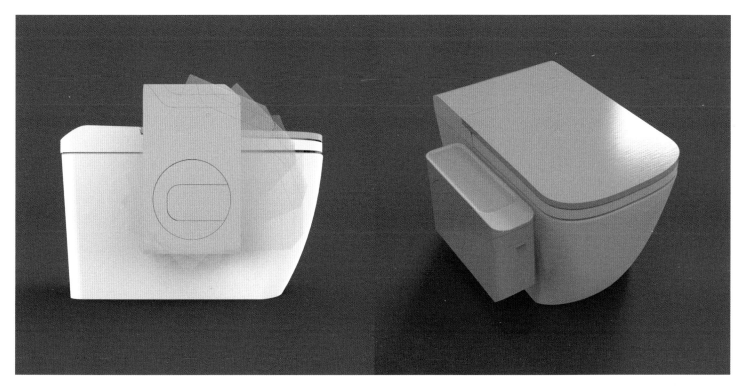

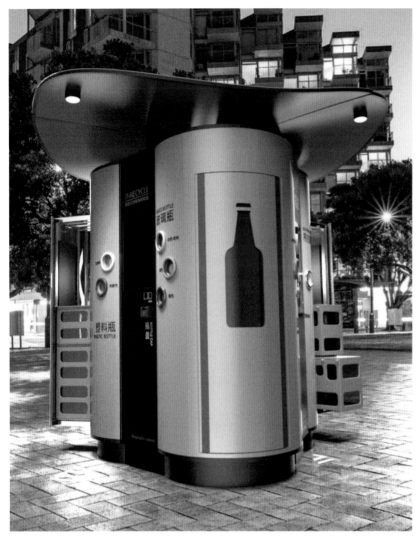

在中国严重的垃圾问题背景下，垃圾分类是最基础实践方式，为了更加有效和推动参与垃圾分类，"Threcycle"是实现针对三种材质的饮料瓶和紫箱子，进行专门回收与处理，最终实现针对有价值的可回收资源，减少交叉污染，得到高质量再生资源。

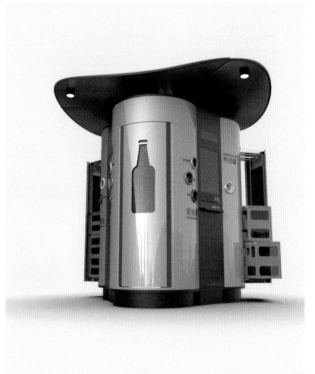

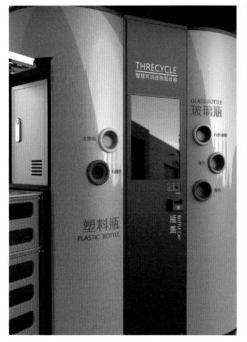

该床头柜集成了现有床头柜的大部分功能之余，可以从视觉听觉嗅觉的刺激下帮助我们入睡，同时该床头柜可对睡眠信息进行收集，并能辅助治疗，医生、家人或者使用者自己也可以用可视化的图像色彩直接查看睡眠质量。

以 5G 技术和对未来自媒体赛事转播模式的构建为基础，为体育赛事现场自媒体人员设计可穿戴、模块化的转播设备。产品整合 AR 画面显示、看台视角拍摄、画面内容制作等功能，为用户提供更便捷完整的工作流，丰富观赛体验。

指导教师 – 杨霖

苏心怡 女性居家拳击健身产品
Fight Fat 指导教师 – 王国胜

露指形制
保护指关节的同时提升打击感

可视表盘
监测心率/测量速度

搏击运动作为一项高强度的间歇性运动，可满足女性居家减肥、压力释放与性别气质重塑的身心健康需求。用户可通过拳靶与手套的配合使用，与影像进行趣味互动。动作可实时反馈，并最终将健身成果记录入手机 App 上进行人性化、订制化的健康管理。

以有社交焦虑情绪的女性群体为设计对象，以可穿戴的手环与颈
环为产品形态基础，对用户社交时的身体、心理状态进行监控，
监测情绪变化，并基于微电流疗法对负面状态进行缓解。

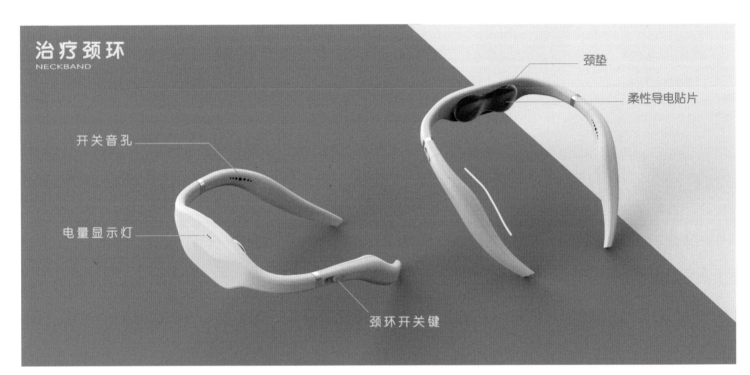

治疗颈环
NECKBAND

颈垫

柔性导电贴片

开关音孔

电量显示灯

颈环开关键

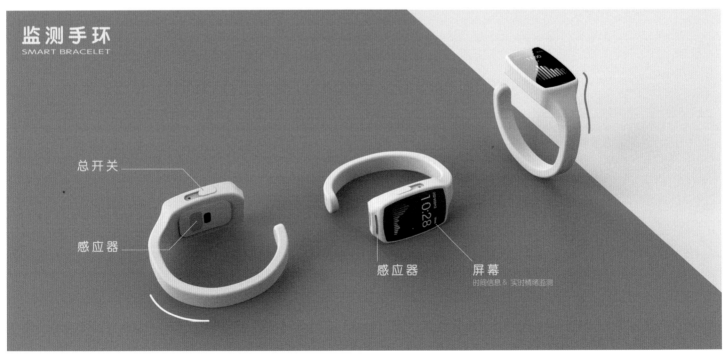

监测手环
SMART BRACELET

总开关

感应器

感应器

屏幕
时间信息 & 实时情绪监测

王凤漾　　基于沿海城市地区的海
水淡化饮用器　　　　　　　　指导教师 – 杨 霖

淡水资源短缺，解决在海上航行的淡水问题对解决远程航海至关
重要。通过资料调研、问卷调研及实际考察访谈等方式，切实了
解沿海渔民的用水问题，结合现有的海水淡化体系和智能方案，
提出解决沿海城渔民饮用水的系统解决方案。

王嘉睿　针对自理老人的家用浴
　　　　舱设计

指导教师 – 刘新

该设计所面对的群体是处在身体以及认知过度中居家养老的自理
老人，提高洗澡体验与安全性。除了日常的淋浴外，同时能满足
能够长时间清晰的盆浴、更具安全性的坐浴的需求。

工业
设计系

DEPARTMENT OF
INDUSTRIAL DESIGN

王维康　"Power Speech"
　　　　　视频会议设备

指导教师 – 蒋红斌

2019 年新冠疫情使全球的会议活动转移到线上。该产品为针对
线上商务会议、学术会议等正式场合设计的一套高质量单人视频
会议设备，以"共享"或"租赁"形式提供服务。产品主要解决
会议对隔声、光照、构图等方面的需求。

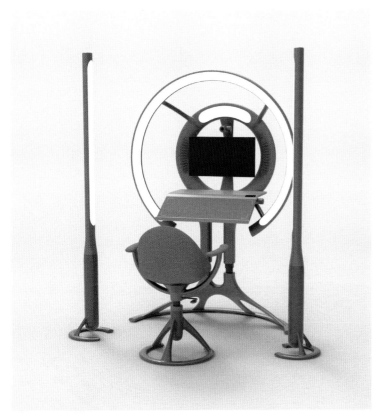

该系列作品取材于猫最日常的生活，密切与生活接轨，表现猫的古灵精怪，性格乖张，勾勒出一个个让人哭笑不得的寻常猫生。与生活日常产品做结合，让被定格住的猫咪与产品发生碰撞，密切地融入我们的日常生活中。

工业
设计系

DEPARTMENT OF
INDUSTRIAL DESIGN

严兮妤 基于社区公共宣传的可
移动式展架设计

指导教师－范寅良

针对社区公共宣传现有痛点：宣传方式单一，宣传内容更新缓慢，结合社区居民对于宣传道具多功能的需求，立足于可移动式展览的蓬勃发展，设计了基于社区公共宣传的可移动式展架。

整合式智能空气管理产品系统，产品可以拥有人工智能，可自行测量、记录、判断室内污染程度，对空气进行系统净化。不同分工的产品负责不同的功能，主体负责空气过滤净化和通风，可分离式加湿器负责检测和湿度控制。

产品在结构上有创新的设计思路，摈弃了传统点阵式入风设计，通过外壳的阵列产生规律的缝隙来引导空气的流动。

传统的计算机辅助设计，需跟随人的操作速度进行计算，没有发挥出其真正的算力。随着 AI 的发展，计算机是否可以帮助我们生成多种方案？该设计通过机器学习的方式，结合中国青铜器的形态特点，进行汽车形态的设计探索。

作者针对高校食堂中存在的携带食物移动不便的问题设计了可带出食堂并回收的防洒餐具、托盘及配套小程序，可以应用在排队、外带、多窗口点菜等使用场景中，更好地满足师生员工就餐需求。

南区9号楼　搜索食堂、窗口或菜品

食堂大菜　快餐简餐　风味小吃　奶茶甜品

推荐　好菜　收藏

综合排序　时间最短　评价最高

清青牛拉　　　　　　　15分钟

4.8分　月售1953

起送￥5　配送费￥5

"汤清肉烂面细，口味正宗"

基本伙（清芬园二层）　25分钟

4.3分　月售9999+

起送￥5　配送费￥0

"今天的鱼很好吃"

麻辣香锅（观畴园）　　**45分钟**

4.9分　月售3487

起送￥15　配送费￥5

外送　　　订单　　　我的

针对高铁站无障碍卫生间进行设计，充分考虑不同用户群体的
需求，提供便捷全面的服务，带来温馨舒适的使用体验。

在生态考古博物馆中，提前在沙坑中"埋入"3D建模好的化石模型（虚拟），在沙坑上方设有深度传感相机（可获取场景中物体与摄像头之间物理距离的相机），可以感应到沙坑的深度变化，利用Kinect（微软开发的3D体感摄影机）对儿童的动作进行动态捕捉。当儿童进行挖掘时，沙坑各处深度发生变化，若深度到达至原定建模的化石深度，则投影该区域的化石得到显示。

面向博物馆相关专业人士（历史、考古等专业的学者和从业者），
设计专为观展场景而生的笔记软件。帮助专业人士抓住稍纵即逝
的灵感、摆脱混乱的手机相册、高效向外输出，进而完成推动文
化科普与传播的最终目标。

博物馆场景
PAGE SHOW

所有设计细节围绕博物馆场景
而生，服务于爱历史、爱展览
的专业人群，提升观看与记录
体验。每一次相遇，每一个灵
感，都不被错过。

低饱和配色
PAGE SHOW

复古与活泼结合，展现目标人
群性格与风格。

深色模式
PAGE SHOW

高度适应博物馆内昏暗环境，
减少刺眼光线，优化看展体验
，保护双眸。

工业
设计系

DEPARTMENT OF
INDUSTRIAL DESIGN

刘玥彤　针对城市独居年轻人的
早餐机设计

指导教师 – 蒋红斌

数据表明，目前年轻人尤其是刚毕业大学生对进食早餐的认识和完成度都远远不够。所以该设计针对半成品菜进行早餐机设计，希望能够最大限度减少使用者的前期准备工作，提高效率，同时降低使用时对厨房条件的要求。

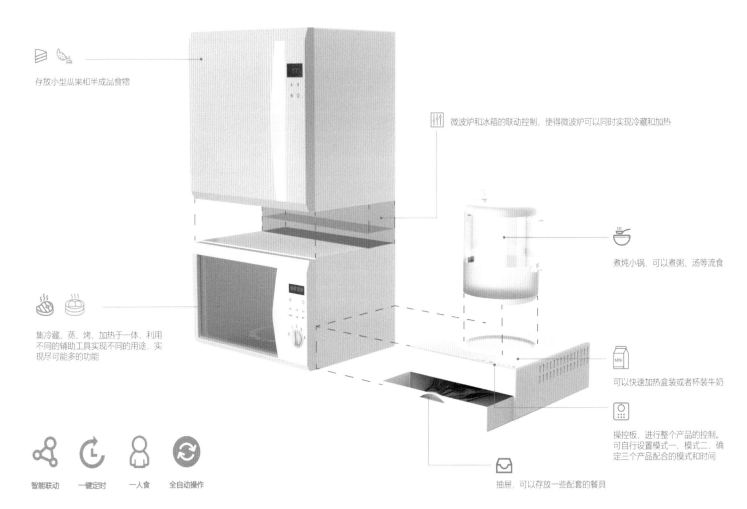

存放小型瓜果和半成品食物

微波炉和冰箱的联动控制，使得微波炉可以同时实现冷藏和加热

煮炖小锅，可以煮粥、汤等流食

集冷藏、蒸、烤、加热于一体，利用不同的辅助工具实现不同的用途，实现尽可能多的功能

可以快速加热盒装或者杯装牛奶

操控板，进行整个产品的控制。可自行设置模式一、模式二，确定三个产品配合的模式和时间

智能联动　一键定时　一人食　全自动操作

抽屉，可以存放一些配套的餐具

BREAKFAST MAKER

BREAKFAST MAKER

工业
设计系　DEPARTMENT OF
　　　　INDUSTRIAL DESIGN

吕昕桐　环抱——未来智能家庭
　　　　生活背景下的餐厨系统
　　　　概念设计

指导教师 – 刘振生

"一家人一起吃饭"一直在中国人心中拥有重要的地位。通过开放、可变、未来感的餐厨设计，将家庭主要公共空间（餐厨、客厅）联系在一起，让家人在做饭、吃饭的过程中互相陪伴、增进交流。

该研究从儿童视角出发，在展览设计中融合传统书法文化元素和现代装置交互技术，并创立外籍儿童感兴趣的特色 IP，以探究弘扬中国传统文化的新形式。

Ink Panda

NO.00876564589

该设计面向未来的智能家庭生活场景，结合传感器、机器学习等新型技术，提供智能调节床体硬度、防窒息等功能，为婴儿睡眠问题提供了新的解决方案。

新风系统　　　状态监测　　　护眼蓝光

状态监测

软硬切换

倾斜床体

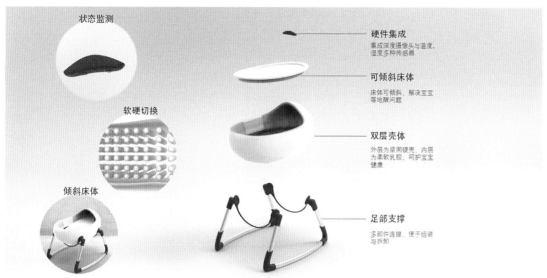

硬件集成
集成深度摄像头与温度、湿度多种传感器

可倾斜床体
床体可倾斜，解决宝宝落地醒问题

双层壳体
外层为坚固硬壳，内层为柔软乳胶，呵护宝宝健康

足部支撑
多部件连接，便于组装与拆卸

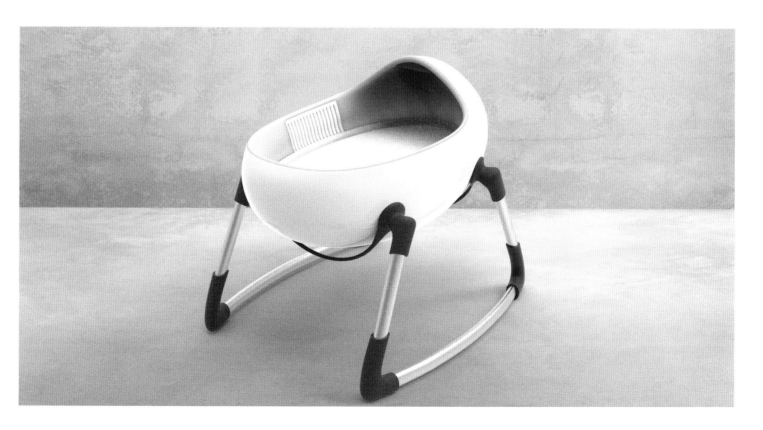

Caregiver 餐盒是基于青少年贪食症家庭疗法（FBT）的设计，
通过组装餐食、自动记录进餐量功能，辅以移动应用提升患者治
疗积极性。串联治疗过程的餐食计划、居家记录、线上就诊场景，
为 FBT 的治疗提供更便捷高效的解决方案。

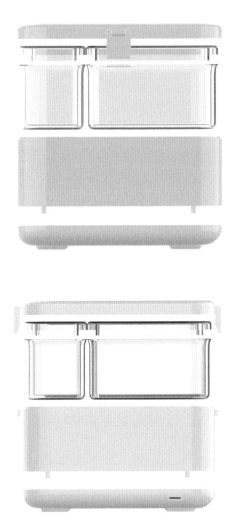

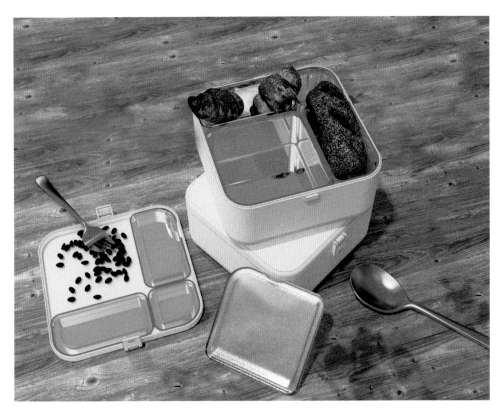

智能扇形手机屏幕灯旨在保护学生群体健康，降低夜间使用手机的负面影响。此作品基于蓝牙空间定向技术，判断出手机的方位，并定向为手机屏幕补光。其主要应用于夜间卧姿的手机使用场景。

作品以中医"整体观念"、"五行学说"为理论指导，对针灸防治
中风进行科普展示，利用场地向心性交通动线、中心光庭等优势，
运用引导式、沉浸式的展示手段，使受众对针灸原理有一定的了
解，提醒大众重视自身的健康。

陈安琪　中国女性主义文化展示
设计

指导教师 – 范寅良

该作品以传统展示形式结合景观、空间氛围营造，基于中国女性
主义文化背景与后疫情时代情境进行展示设计。旨在歌颂中国杰
出女性、提高中国文化自信，同时呼吁人们关注全球女性平权问题。

展览以运河本身为主线，分为七个部分，象征着七个城市文化圈。通过多种手法展示因河而生的不同区域文化。同时通过数据可视化模拟大运河的地理特征，打造连接七大展区、贯穿整个广场的观展路线，展览体现大运河独有的文化交融的特点。

火车里的"广东早茶"文化体验型博物馆。

介绍与体验广东早茶的文化。旧的绿皮火车本身自带有复古情怀，本身相对"慢节奏""亲民"，有"时光感""老物件收集价值"，旅途贯穿中国南北，从哈尔滨到广州（从"冰城"到"羊城"），被称为最美火车。在这列火车上节选一些车厢设置博物馆，同时设置早茶用餐服务：火车列车的小餐车与广东早茶点心小车的上餐形式其实是相契合的，在普通的车厢里让人们喝上一壶茶、直接品尝到一小部分的早茶茶点，体验广东早茶的魅力。

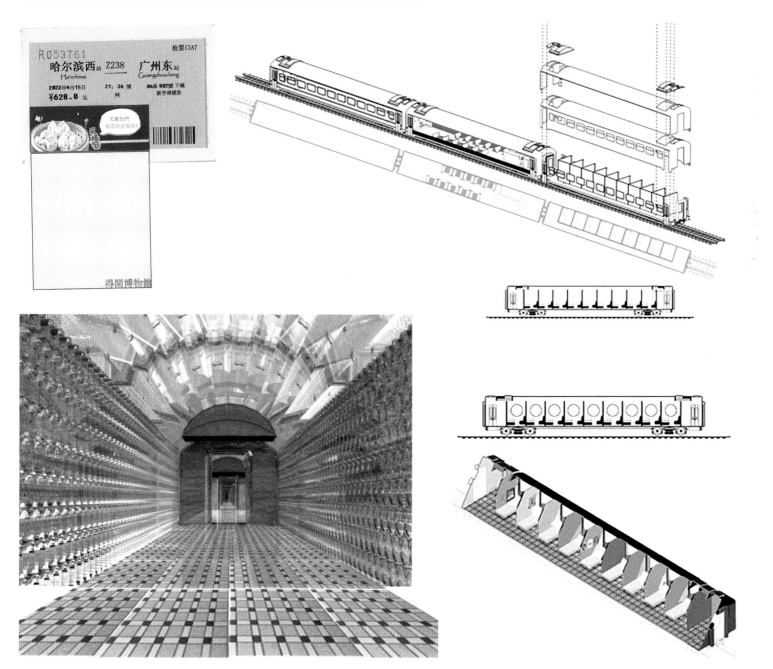

以意象化的方式体现"侠意"的五种精神，引导观者体会"侠"
的意境，宣扬中国传统的"侠"精神，唤醒人们心中对"侠义"
的思考和兴趣，从而起到传播侠文化的作用。

展览选址在米兰大学孔子学院中庭，从汉字具有的音律感、故事
性和画面感三个方面展示中国姓名文化，使观者认识中国姓名文
化并对其有初步的理解与运用，开启观者对中国汉字的认知兴趣，
更好地宣传中国传统文化。

工业
设计系

DEPARTMENT OF
INDUSTRIAL DESIGN

梁国东　　基于《千字文》中字形
字义及精神内涵的启蒙
展示互动设计

指导教师 – 刘强

该设计方案围绕中国传统启蒙读物《千字文》展开，通过展览的
方式普及《千字文》作为识字读物的价值，同时也通过展览本身
的结构形态及空间去诠释《千字文》当中具有代表性的精神价值，
最终以游戏的方式加强与各文化背景的青少年间的互动。

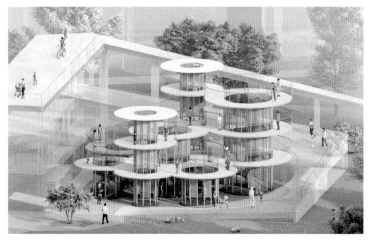
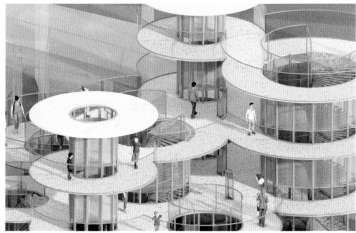
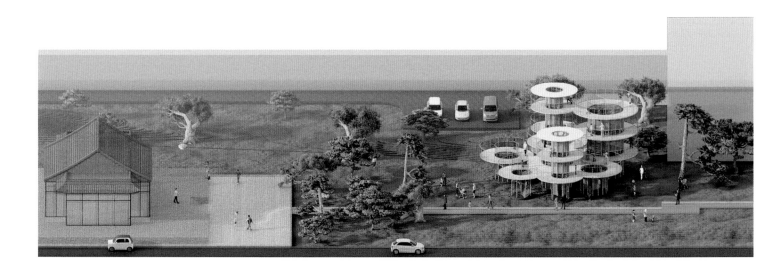

该作品是以中华传统沐浴为主题的临时展览的策划与设计。展览对观众进行沐浴礼仪和沐浴趣味的科普，并让观众体验传统沐浴的意境与氛围。旨在展现中国古代沐浴文化的独特魅力。

工业
设计系
DEPARTMENT OF
INDUSTRIAL DESIGN

欧宗靖　关于雷剧声腔与脸谱服
　　　　饰的展示设计

指导教师 – 史习平

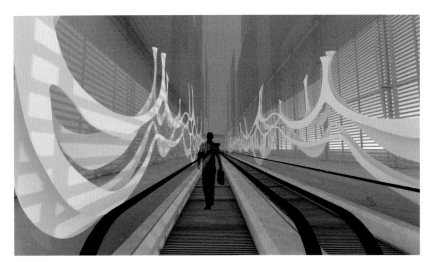

作品将雷剧的声腔韵律抽象转换为视觉形态，从听觉联觉到视觉，结合雷剧服饰形态与气韵以及戏剧的舞台感受，在机场的自动人行道两侧形成律动的空间形态与戏剧的空间气场，构成基本的展示信息载体。

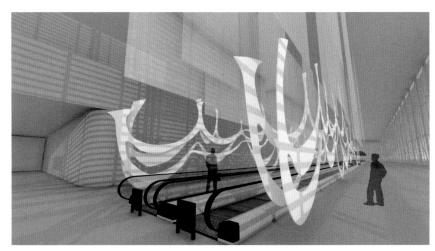

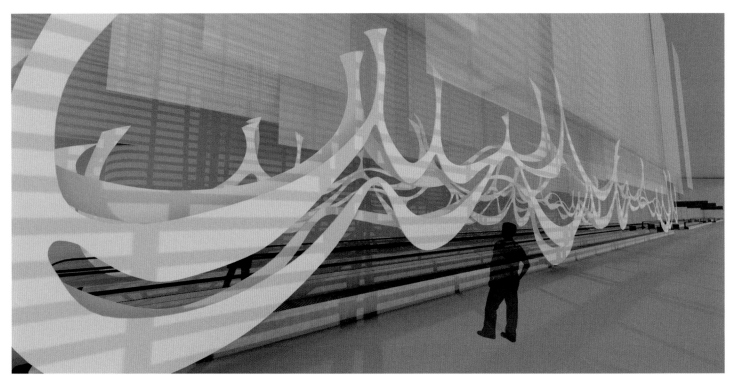

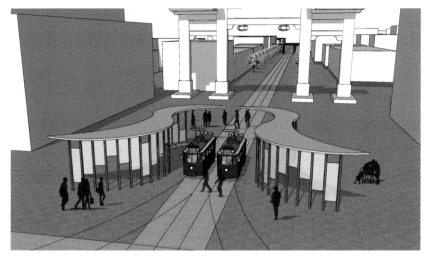

作品设计以北京前门大街为选址，使用综合展示设计的手法将脸谱中的色彩、形状抽象出来为前门铛铛车设计了一个车站和休息区，为游客提供候车休息区并进行脸谱文化科普。

工业
设计系

DEPARTMENT OF
INDUSTRIAL DESIGN

张博程

中国漆器的文化传播及
空间模式探索——以犀
皮漆为例

指导教师－马赛

以犀皮漆为例，探索古代漆器工艺与现代空间的结合，传递犀皮漆内在的工艺内核与人文精神，科普犀皮漆相关知识，运用多种空间手法使观众受到古老手工艺的震撼，了解背后精神，并且进行文化传播以及提高中国漆器在世界范围的影响性及地位，探索新技术在传统文化传播中的应用。

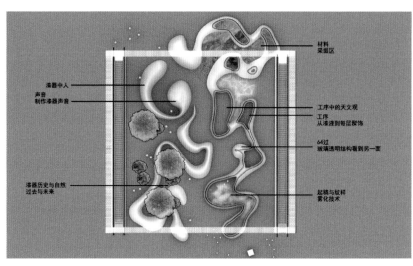

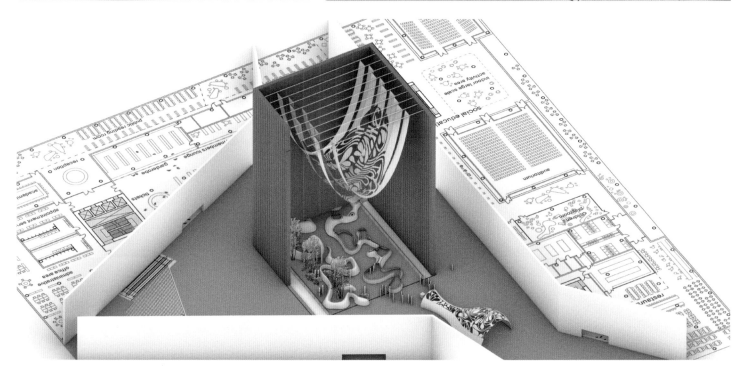

工业
设计系

DEPARTMENT OF
INDUSTRIAL DESIGN

张昊天　基于样式雷的清代建筑
国际展示设计

指导教师 – 马赛

作品探讨如何在威尼斯建筑双年展中国馆举办关于传奇建筑世家样式雷及其作品的展览，通过展示设计，向外国人展示中国古代建筑师的技艺和中国古代建筑的魅力，传播中国古代的设计和营造理念，彰显中国古建筑的魅力。

单金	段隽雅	郭懿	廖飘雪	刘雪莹
刘志清	裴雨晴	孙中航	吴润泽	
肖杭	熊玉星	高瑜	胡忆澜	李嘉杰
卢子翔	毛鑫	聂晨宁	孙锦涛	

王欣然

DEPARTMENT OF
ARTS AND CRAFTS

工艺
美术系

主任寄语

对 2021 届毕业生而言这是一个难忘的毕业季，疫情依然威胁着人类，它将会
改变人类的行为方式。虽然我们的工作、学习、生活仍受到巨大的影响，但
是同学们用自己的作品来记录着历史，慰藉着心灵。

这次毕业展仍是一个特殊的展览，线上线下毕业展对同学和老师来讲是挑战
也是机遇。工艺美术是美术学院具有传统特色的专业方向，肩负传承、创新、
发展的重任，教学中讲究工艺实践、材料探索、观念表达相结合，鼓励同学
们从兴趣出发，探索材料、工艺、技术多元融合，并深入社会生活，进行艺
术实践，强调动手能力。

今年工艺美术系毕业本科生 20 人，毕业设计作品共计 34 套，200 多件作品；
创作题材多样、主题突出，作品反映了各自对艺术的理解与反思，每件作品
也承载着同学们的理想和希望，以及对疫情时期生活的感悟。

此次线上线下展览，意义超出了一个普通的毕业展览。"毕业"是你们艺术认
生的开始，你们即将走入社会，祝你们一帆风顺。

该作品意在将刻面宝石独有的造型形式美法则转化为一种艺术语言，以茶具为载体，融入人们的日常生活，并结合金属艺术的表现手法，使朝向各异的刻面映射出周围的光景，如流水一般包罗万象，探索禅文化的当代表现形式。

段隽雅　对话

指导教师 - 王晓昕

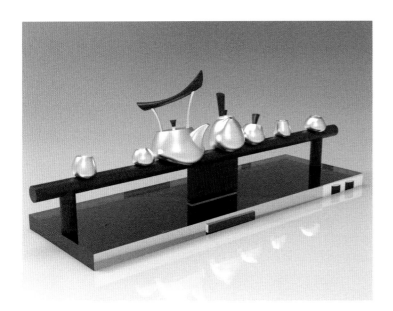

《对话》以茶具为载体，结合使用，意图探索松弛的社交关系之下个体的相互影响与变化，再现当代语境下的修行。

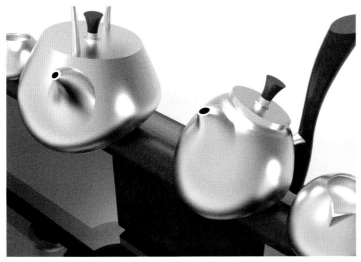

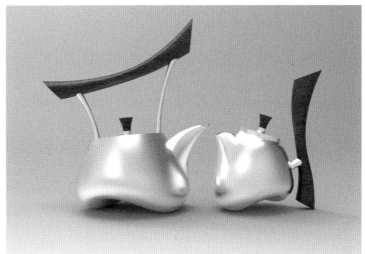

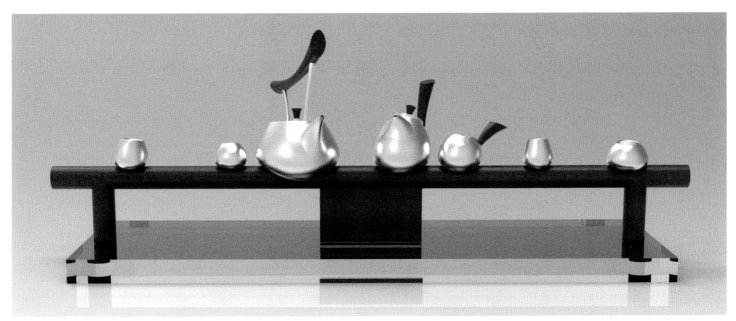

作者将钢筋混凝土作为作品的出发点，将这个媒介转化为作品想要呈现的意象，也就是中国传统文化中的道器，似器而非器，并表达中国的传统文化应如钢筋混凝土一般筑其筋骨，筑其器与气。

该系列创作以"拼合"为题，通过几何的形式将骨木材料与金属进行结合创作。既有不同材质之间的"拼合"，又有不同金属之间的焊接"拼合"，再配合银螺丝将作品组合起来的"拼合"。

该作品可以按照佩戴者意愿随意转动，摆成自己喜欢的造型。每一次转动都带来不同的可能，为佩戴者的个性表达提供自由的载体媒介。通过这个过程让佩戴者参与设计的过程，让首饰不仅是静态的装饰品，而是佩戴者个人表达的媒介，让佩戴者作为设计师来设计自己的首饰。

设计灵感来源于月相图。作者对中国文化语境下的月文化进行研究，通过作品表达中国人对于外相更迭的哲思，同时作品通过探究金属和线的构成变化对金工艺术语言表达进行具有更多可能性的探索。

小心！不要碰到那些夹子！但是生活就是这样，充满了许多令我们避之不及的陷阱，伤害我们的身心，禁锢我们的自由。人就像这鱼儿，怎么也游不出，这花花的世界。

孙中航　　恣意

指导教师－王晓昕

系列胸针，以细胞分裂为灵感来源。该设计将人体细胞的原泡状结构作为单一元素重复排列，以表达生命个体在发展成长过程中的复杂多变，生命也正是在这错综复杂之中以独立的姿态开始并结束。

"若生铸剑为犁之心，需有平复刀剑之力"。军士为国家的利剑，他们披覆甲胄，坚不可摧，维护四海升平。最终，又如秦皇聚兵咸阳般，为礼仪秩序留下铺垫。该组作品将甲胄"补强、保护"的作用结合"鼎"的形式，欲探索国家、礼法与武力的关系。

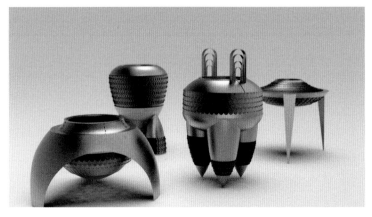
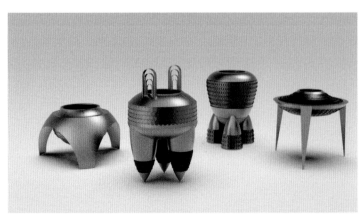

在当下，社交软件是人与人相联系的重要媒介。我们发布文字与图像，记事记物，同时，我们与人相识的过程，似乎也只是透过这些照片前的一个个镜头窥探对方，从零星的碎片里拼凑对它模糊的认知。

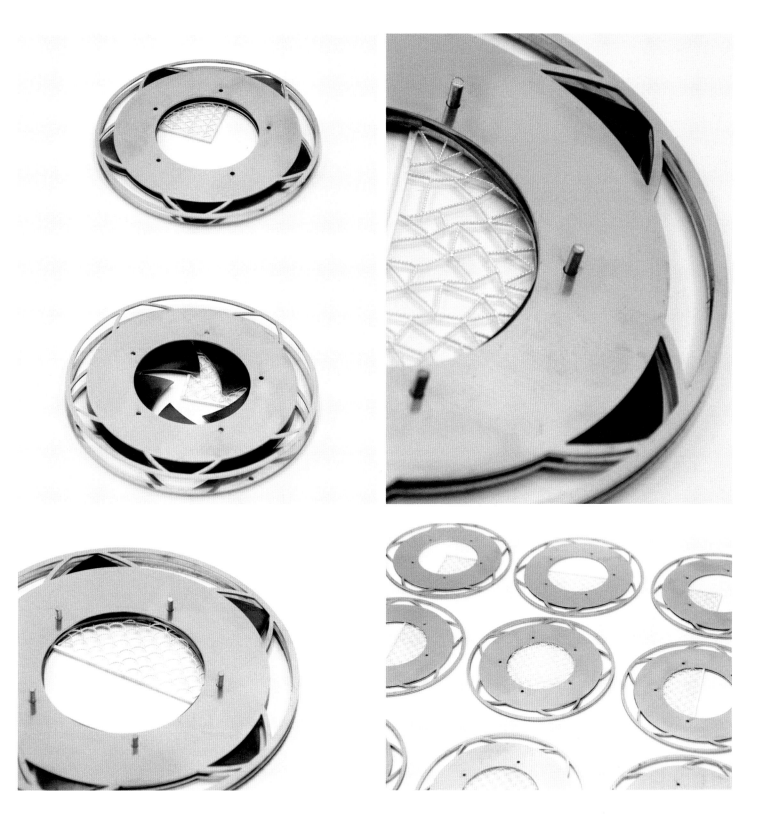

该组作品以群像的方式展现细胞形态。细胞是单纯的，是多变的。同时，细胞生长、分裂、繁殖、死亡，也在不断循环交替，没有一刻属于永恒，永远都是正在进行。

《漂浮幻想》自然造物有相似却不同，选取卵石相似却又不同的圆形元素交错重叠表现卵石的形成过程。是漂浮的旅程，也是浪漫的幻想。

《迹·忆》表现对家乡古镇的印象，介于客观与主观之间，探究大漆的材料美感和本体语言。

胡忆澜　彩云之上

指导教师－杨佩璋

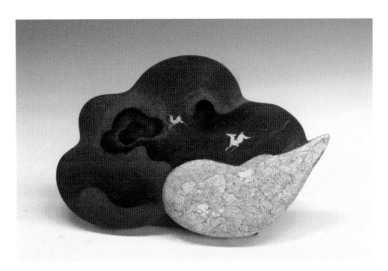

运用木粉、螺钿大漆等综合材料，以传统云纹为主体，描绘了一个彩云之上的神奇国度。利用不同的材料与漆艺技法，探索云纹在漆艺设计中应用的可能性与表现形式。

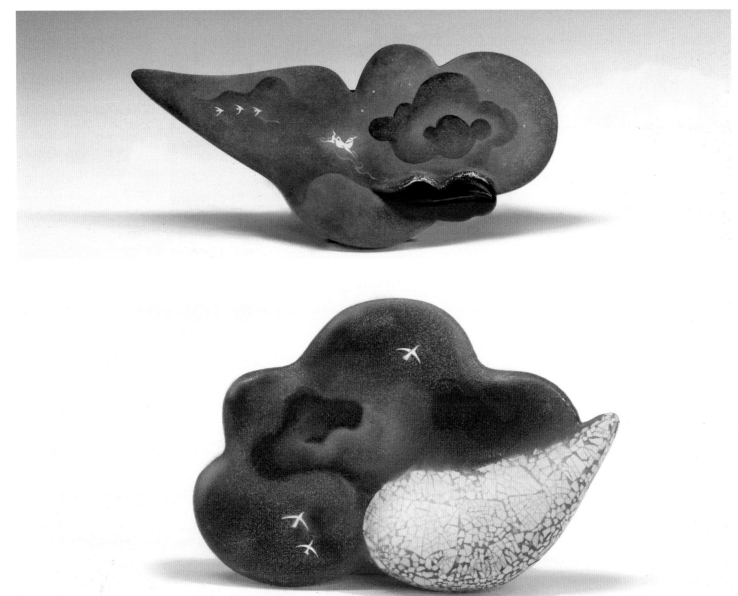

《鹊语》所表达的是对漆立体空间的解释，借助喜鹊的形象表现
吉祥寓意。《阴阳》借助阴阳八卦的形象表达围棋中的对抗与博弈。
作品用脱胎技法和各种镶嵌技法做装饰，使作品极具东方韵味，
表达漆艺中庸素雅的审美感受。

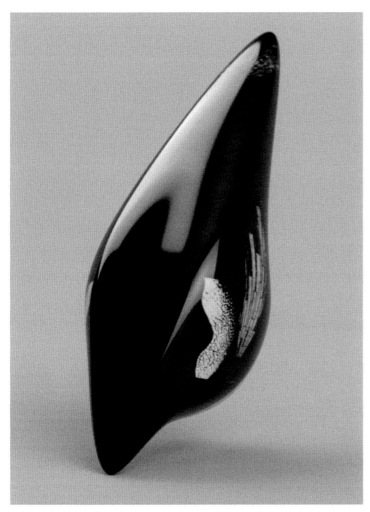

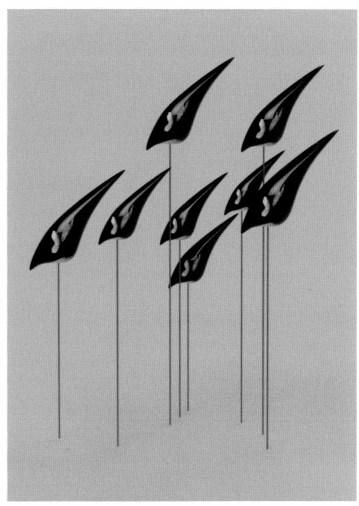

《植·觉》系列作品以带刺植物为灵感，这种刺状结构是植物用
以保护自己的外衣，如同人们面对外部的压力和事件而采取的内
在防御措施，将这种心境以意象化表现。作品采用夹纻工艺制作，
外部突出漆语言的肌理表现效果。

《木知》选取漆中最经典的红、黑两色，以自然中的鸟、木、枝构成空间中的点、线、面排布，探索漆陈设与空间的相处之道。

《缚》躯体上仿佛缠绕了一圈圈看不见的锁链，瓶口的植物，寓意着挣脱与新生。

《纸上须弥》系列作品用金属网模拟折纸的自然形态，每一寸起伏就像是人生的一次经历，大漆丰富的色彩肌理则是这些经历留下的痕迹。正是这些经历与痕迹塑造了我们，塑造了我们眼里的世界。

孙锦涛　百戏、夜深了

指导教师 – 程向军　杨佩璋

作品以"动""静"联想出发，漆画是以"动"延伸为漆的生命力和时间性表现，以百戏图的造型风格表现一场包含了物质、时空等维度的游戏，一场形式和材料的游戏。漆立体以"静"延伸为漆黑的夜晚，将夜景和动物特征解构重组，表现安静夜晚蕴含的生机。

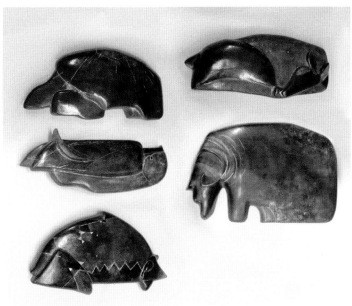

王欣然　趣、守望、纪念碑

指导教师 - 程向军、杨佩璋、李秉孺

动物与人的生存和生活密不可分，它们的形象使作者感动，那是一个个独一无二的坚强灵魂。作者通过漆这种恒久的材料，去记录与表现家中的动物朋友们和素不相识的野生动物们，希望它们的故事能以这种形式长久留存下来。

相宸卓　　　　奥马尔　　　　常国媛　　　　经秋雨　　　　黄静

纪昭扬　　　　林峻�　　　　刘畅　　　　侯雪敏
　　　　　　　　　　　　　　　　　　　　　　　　刘思睿

刘思圆　　　　刘小云　　　　卢锜用　　　　罗丽　　　　于博洋

于洋　　　　周方圆　　　　朱子葳　　　　耿玲晓

关思宁　　　　郎若萱　　　　刘派　　　　王淑雅　　　　谢琪雨

于皓丞　　　　付正　　　　覃靖璇　　　　王维康
　　　　　　　黎思宇　　　　俞宸　　　　何仲凯
　　　　　　　王阳　　　　　　　　　　　王雨田

王婧　　　　陈亦心　　　　何怡佳　　　　康秋彦　　　　李寒轩

吕加怡　　　　牛艺璇　　　　潘俊丞　　　　彭程扬

邱艺芸　　　　周文欣　　　　葛润宁　　　　杨博琳

DEPARTMENT OF
INFORMATION ART & DESIGN

信息艺术
设计系

主任寄语

王之纲

同学们，你们在 2021 年夏天迎来自己的毕业季，祝贺你们在本次毕业设计展上为大家呈现出的精彩而丰富的创作成果。同学们通过基础课、专业课、国际交流、社会实践等一系列教学活动的历练，不断自我完善、逐步成长，为毕业设计作好了充分的准备。

信息艺术设计系的毕业设计展包括艺术与科技、动画、摄影、数字娱乐设计（二学位）四个专业方向，共计本科生 51 人，硕士研究生 25 人参展。导师们鼓励学生从专业背景及个人兴趣出发，开展多元、深入的艺术设计实践。在导师们的精心指导下，艺术与科技专业方向同学们的毕设作品充分反映出既能保持对社会现实的关注，同时具有对未来生活的前瞻性思考和展望；不仅能敏锐地发现问题，更具备解决问题的勇气、方法和能力。动画专业方向的同学们的作品充分体现出对多元化视觉与叙事方式的探索，既能具备国际视野，又能讲好中国故事。摄影专业方向的同学的作品充分表现出对新观念、新技术、新材料的探索与实践。数字娱乐设计（二学位）的同学们的小组作品展现出艺术与科技融合的创造性。研究生同学的作品则反映出学术研究的深度和广度以及研究成果转化的可能性。

请记住，你们怀揣着各自的梦想而来，同时也承载着众人的希望，我想这份希望不会成为你们的负担，而会变为你们勇于前行的动力。希望这不仅是份重任，还是一种信念，能根植于心。人生的下一个阶段永远充满了未知和挑战，希望你们带上在这里的学术积累和持续创新的热情，作好砥砺前行的准备。

"美术、艺术、科学、技术相辅相成、相互促进、相得益彰。要发挥美术在服务经济社会发展中的重要作用……要增强文化自信，以美为媒，加强国际文化交流。"

毕业既是终点，同时也是起点，最后用习近平总书记的指示与各位同学共勉。

动画短片讲述的是互不相识的商人和女画家两个角色之间在下班后发生的事。男主每次开车遇见女画家时故意去烦扰她，开车加速阻止她过马路。几天间他不断地重复这个行为，直到车意外发生事故，而女画家却救了他的命。

"障"即自我封闭，破障即本篇的主题。短篇以一条线表示屏障，主人公通过与内在小人的对话意识到是自己为了逃避奶奶离世的现实主动选择了忘记与隔离，拒绝与他人、世界产生真正的连接。当她面对奶奶的离世，意识到奶奶的爱在自己身上延续着，没有消失，意识到是自己而不是他人将自己隔离，便能鼓起勇气迈向障的外侧，真正面对和感受世界。

小学生刚好错过上一辆公交，于是开始了漫长的等公交之旅，早晨的街道逐渐热闹起来，那辆看似永远也不会来的公交最终还是到了。

该作品是一只小狐狸邀请小青蛙去看海的可爱故事。希望你每天开心！

这是发生在 1950 年的纽约，一栋摩天大楼上一位富家小姐与一
个小擦窗工的浪漫爱情故事。

"如果你每天固定下午四点来找我，那么从下午三点开始，我就
会开始感到期待。"——《小王子》

在以黑鸽人至上的世界，一位白鸽人为了自己的权力与自由参加了一场障碍跑比赛，获胜的白鸽人可赢得黑鸽人的身份，而故事就随着比赛的进行展开。

饥荒肆掠，一位失去爱人的音乐家不愿离开充满回忆的居所。
在孤寂的岁月中，他企图用仅剩的食物留住小镇中仅剩的居民
——麻雀。但随着食物逐渐消耗殆尽，他不得不作出抉择……

信息艺术
设计系
DEPARTMENT OF
INFORMATION ART & DESIGN

刘思睿
侯雪敏

小孩从哪来

指导教师－陈雷

小孩从哪来？我们听过这个问题的许多答案——垃圾桶里捡的、充话费送的、石头里蹦出来的……假如这些千奇百怪的谎言都是真的呢？这部动画构建了一部虚拟纪录片，导演将把镜头对准新生命的诞生瞬间，记录下一个个纯洁而完美的出生方式。

快递员青柳被卷入事件，被栽赃陷害成凶手而遭受通缉追捕。在他百口莫辩、陷入重围的情况下，分散多年的朋友会选择怀疑还是信任……

"你知道人类最大的武器是什么吗？是信赖和羁绊啊。"

作品意在传达一种"虽然艰难，但明天也要努力"的积极情感与人与人之间的联系。

该作品描述刚刚失去女儿的父亲为女儿送别的故事。家人的离去总不乏突如其来和无法避免，哪怕经过了葬礼也可能无法释怀。于是希望能够有什么方式，好好地再进行一次告别。补全缺憾，然后面向明天吧。

该作品简单来说就是小鸟破壳而出飞上蓝天的短片。有一天蛋出现裂纹，小鸟苏醒后怀着好奇心试图脱离蛋的世界，于是不断努力尝试，最后成功飞向了天空。虽然现实中小鸟破壳而出后不能马上飞翔，作品中的小鸟历经磨难突破坚硬的蛋壳飞翔，带有肯定其成功的意义。

这部短片讲述了一位父亲失去病重的女儿的故事。虽然是一个悲伤的故事，但短片还是以温馨的基调为主，因为我们要充满希望地过每一天。

信息艺术
设计系
DEPARTMENT OF
INFORMATION ART & DESIGN

于博洋　O mega

指导教师 – 陈雷

男孩睁开双眼，发现自己竟然身处在一个长满了红花的工厂中……他为何在此，为何醒来，又将去向何处。一个循环的故事从这里讲起。

家里什么时候多出一个小孩儿来，作者已经记不清了。小孩儿坏
毛病很多，可等她离开以后，作者才开始想她。

作品为中国五十六个民族印象动画，主体为动画，但是
会有纸质周边。

朱子葳　小黄鼠狼

指导教师 - 吴冠英

一只小黄鼠狼变成小男孩的模样，打算骗一个独居郊外老太太家的鸡吃。慈祥的老太太不觉有异，待这个"流浪小孩"很好，给他衣穿、杀鸡给他吃。但在鸡端出来的时候，老太太却不慎将要摔倒，在救老太太和接住脱手的鸡之间犹豫的小孩最终选择了帮助老太太，却也在情急之下不小心现了原形。害怕的小黄鼠狼等待着制裁，却惊奇地发现，原来老太太竟也是一只黄鼠狼！

信息艺术
设计系

DEPARTMENT OF
INFORMATION ART & DESIGN

葛润宁 **建于 1996 年 6 月的房子**

指导教师 – 马森

图像和影像共同组成了包围我们的图像世界。作者从"观看"的
角度出发，希望通过拼贴来呈现作者记忆中的故乡。

信息艺术
设计系
DEPARTMENT OF
INFORMATION ART & DESIGN
　　耿玲晓　　延伸的海岸线
指导教师 – 冯建国

启东，一个三面环水的城市，它的诞生和发展都离不开大海，作
为冲积平原，其沙洲不断向东延伸，并不断地被开发和利用，延
伸的沙洲亦是延伸的未来。作者欲通过对围绕城市边缘的海岸线
的拍摄，来表现大海与人们的生活。

信息艺术
设计系
DEPARTMENT OF
INFORMATION ART & DESIGN
关思宁　City in Motion
指导教师 – 马森
198

基于动态城市的快节奏无缝剪辑，站在观众的角度，控制内容节奏与心理节奏，从这种快节奏剪辑中制造矛盾冲突，从而增强艺术表现力，调动感官，从情绪上感染观众。

《城市的回望》拍摄了石油之城——大庆。作者在镜头下诉说着
城市的过去与现在。石油是土地的馈赠，同样也是剥夺，厚重的
工业底色如同冬日大雪般将城市掩盖。作为一个大庆人，作品中
呈现的不仅仅是对城市失落的缅怀，也是一次对故乡记忆的回望。

春光易逝，被人察觉时往往残红已落。花亦如此，人亦如此。作者捡起一片掉落的春色放在相纸上，光透过花瓣的间隙变为缥缈的蓝色，影子却留在上面变成了白色的光。

拍摄水面与其上、下和周边代表性事物，随处可见、如形随形，有着微妙的联系。带着相机观察时，微风吹拂在挂着薄汗的脸上，阳光照射在作者黑色微乱的头发和衣服上，全身的毛孔都透露着舒适，感到自己活过来了。

2020 年 2 月 9 日，一位来自巴西的科学家在南极洲检测到了该地历史最高温：20℃。通过图片和视频以及空间结合讲述冰川融化的主题，营造身临其境的综合空间。对全球变暖导致的冰川融化、海平面升高、城市淹没、病毒复苏等状况进行一个乌托邦式的呈现与畅想。

你的梦境……你的欲望……你的脑海……你的记忆……你的过
去……你的现在……你的精神……你的肉体……又或者是……其
他的你们……

你们是谁？我又是谁？

付正　足迹地球
黎思宇
王阳

地球上四散部分的点阵，是我们未曾涉足的疆域上动物们留下的
足迹，它们是谁，它们都去过哪些地方，那里的地貌是什么样子？

在我们的项目中，观众可以追寻着动物们的足迹，亲历它们在地
球上的旅行。

阿雄理毛店的设计初衷是让玩家在一个独立的理毛空间内给"阿雄"理毛，以此探讨人与人之间的关系。作者设计了"阿雄"的反传统的丑陋外形，观众通过与它的互动来重新思考外貌带来的刻板印象。

信息艺术
设计系

DEPARTMENT OF
INFORMATION ART & DESIGN

王雨田
何仲凯
王维康

双人之旅

指导教师 – 吴琼

一个基于语音识别和动作识别进行实时反馈的双人交互装置，参与者可以体验双人通过两种不同方式的不对称交互进行协作来完成游戏中所设计的挑战。

玩家 B 站立区

玩家 A 站立区

信息艺术
设计系
DEPARTMENT OF
INFORMATION ART & DESIGN
陈亦心　泡泡打印机
指导教师 – 师丹青

泡泡打印机是一个通过打印泡泡传递信息的交互装置。该装置设置 4×5 的矩阵气阀，通过交互控制气阀开关，传输氦气，能打印出平面、立体结构的泡泡，并让泡泡飞天，再慢慢消失在空中。

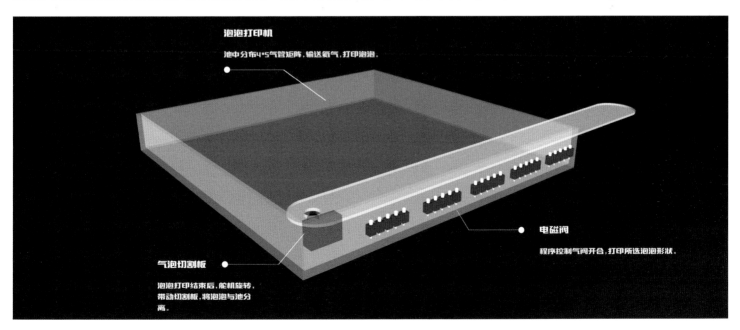

泡泡打印机

池中分布4*5气管矩阵，输送氦气，打印泡泡。

气泡切割板

泡泡打印结束后，舵机旋转，带动切割板，将泡泡与池分离。

电磁阀

程序控制气阀开合，打印所选泡泡形状。

信息艺术
设计系
DEPARTMENT OF
INFORMATION ART & DESIGN
何怡佳　场·波——超弦
指导教师 – 吴琼

超弦理论统一了量子力学与相对论，认为万物的本质是震动的能量。《场·波——超弦》的世界观与科学的尽头渐渐接近宗教的世界观相契合，也将艺术看作是一种从高维空间传送到三维空间的能量形式。这种能量被人的知觉与灵性捕捉，从而某种程度上将人与高维空间联结。作品需观者充分调用自己的感知，以非理性的形式用心、尽情地体验感受由自身发出的声场、外部营造的光场的变幻，并观察自己脑波的变化。作者希望除唯物以外的世界观能被重提。

《结缘之"物"》是一组尝试唤起人们与其所有物的亲密联结的交互影像装置，在物欲与消费主义的大背景下，该装置基于图片目标的 AR 技术，邀请观众选取物品卡片，通过不同物品的排列组合，演绎出人一生的体验和经历。

人们对于物象的认知倚重于视觉，这便让我们渐渐忽略了其他感
官的重要性。在认知自我的过程中，很少有人会把个人气质与味
觉联系起来。作品以奶茶为例，试图通过还原真实的消费场景，
结合新媒体艺术的表达方式，引导观众思考每个人的"味觉形象"。

味
觉
图
谱

文化转瞬，花火之约。

互联网的发展、5G 的出现，如今信息的传播不是按照可预判的方向，而是如烟花般散开。"文化快餐"（文化通俗化、快速化的现象）一词的出现，代表着这种现象日益增多：一本笔酣墨饱的名著，可浓缩为 5 分钟读完的书评；一篇纷繁复杂的影片，亦可被三两分钟的短视频概括……短短几分钟的确能浅尝名著的魅力，但有时也难以让人领会到其中真义。

"文化快餐"本义不褒不贬，只不过人们被它吸引的后续，有两种可能：有人忘于脑后，止步于此；有人求知若渴，一探究竟。其实就像那花火大会，美而短暂，眼前佳景美是真，心中留念短也是真。文化亦是如此，但至于重点是放于欣赏这种美，还是感慨这瞬息太短，人人心中各有答案。

文化转瞬，我们共赴这场花火之约。

作品改编自童话故事《爱丽丝梦游仙境》，观众将以爱丽丝的视
角在剪纸构成的奇妙光影世界中体验全新的故事。观众所作出的
每一次选择将会决定故事最终的走向，通过体验不同的分支，或
许观众能寻找到世界的真相。

信息艺术
设计系
DEPARTMENT OF
INFORMATION ART & DESIGN

潘俊丞　轻云

指导教师 – 张茫茫

《轻云》是为青年群体设计的一套睡眠辅助系统。

它能智能地采集用户睡前手机使用时长、入睡耗时等信息，并基
于此在各个阶段通过软硬件提供相应的辅助，达到提升用户睡眠
质量的目的。

作品取材于京剧《大闹天宫》中孙悟空斗哪吒的片段，运用实体投影和动态艺术图形来表现京剧人物的动作。不同的人物表演、不同的音乐节奏对应不同的抽象视觉形式，尝试借人物动作、神态、相关音乐和抽象元素之间的联动重构舞台表演，更直观地展现人物表演情绪和故事情节。

一个实现人与宇宙在声音层面上实时互动的"新乐器"。太空部
分是乐器的输入端、触发端，地面部分是乐器的发声端、交互端。
通过两部分的联动，体验者能够听见宇宙八方的音乐与地球音乐
之间的共奏，实现天地共鸣。

深度学习可以使机器具备一定的人类般的学习和思考能力，然而其内部通常被认为是黑匣子，我们所知甚少。该装置在语音对话技术基础上，运用基于二维屏幕和实体装置的可视化，力图艺术化地展示 AI 在学习过程中如何不断变化，生成某种形态，希望能够引发关于人与人工智能之间的主体性问题的思考。

作为基于个人情绪被长期压抑的社会背景下的反思性交互艺术装
置，通过捕捉前庭器官肌肉的振动频率，将其参数可视化为富有
情绪性的艺术作品。旨在探索如何与外界构建新型的沟通渠道，
并合理对外传达内心的情绪冲动。

杨博琳　科幻故事生成器

科幻故事生成器是一款具有启发性的游戏工具原型，通过邀请用户设定元素和情节，生成蓝图和故事框架进行使用和分享，来参与科幻概念的线上共创，同时以公开平台的形式更新用户参与创作不同典型世界的变化概念图像。

以 AI 之间的对话为出发点，该作品探索影像的延伸，加之对夜
视仪、热成像仪等特殊成像设备的应用，风格迥异的影像自身携
带不同密度和种类的信息，相当于对现实进行不同程度的筛分与
解码。透过万千滤镜，见诸相非相。

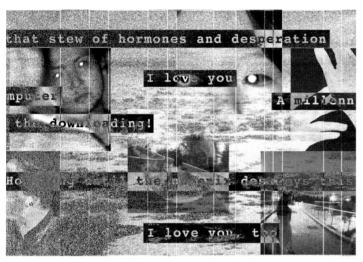

程琪雅 林诗琪 刘菁艺 陆雨 汪雨

王一然 王一堂 张子若 敖曼

丁心格 金昭希 李相怡 刘千芊 刘闻雨

刘宇涵 王远星 周润杰 方敬儒

房子茜 刘子琪 丘颖瀚 张力恒

DEPARTMENT OF PAINTING

绘画系

主任寄语

今年绘画系本科毕业展分为中国画、油画、壁画及公共艺术三个专业方向，也是疫情之后同学们的第一次落地创作。经历过非同寻常的 2020 年，同学们对自我、生命、自然、社会、世界都有了更为深刻的认知与思考，并将这些真实的思考融进了各自的毕业创作之中。同学们的创作立足于扎实的造型基础，坚持具象绘画创作方式，表现当代生活及个人的青春感受。注重艺术材料及媒介的多样性探索，突破固有的绘画门类及技法向综合性绘画延伸，扩展至立体造型及影像媒介手法进行创作，体现出同学们活跃的艺术思维，以及主动的探索创新意识与实践。

在四季如画的清华园，通过跨学科的交流与学习，你们对美术、艺术、科学、科技有了一定认知与体验；在美院，通过多样的专业课程的深入实践，你们对美术与设计有了更加深刻的理解与感悟；在绘画系，通过不同专业师生的交流与碰撞，你们更加明晰了艺术创作时必须具备的真诚与自然。中国画专业的创作在继承中国优秀传统艺术的同时，着重突破技术表达方面的各种难题，尝试着新的艺术表达手段与方式方法；油画专业的创作更加关注自身的存在问题，更多从自我反观的角度来认识自己与环境及社会生活的关系，也使得同学们有了更为深刻的生命体验与感悟；壁画专业的创作比较注重思想性表达，媒介方式多样化，综合创造能力有所提升。

同学们通过半年多的辛勤创作，用自己丰富多彩的作品对清华美院学习时光进行一个很好的总结，也为清华大学建校 110 年献上了一份别样的礼物。你们即将走向社会这个更大的舞台，带着对艺术的坚守与执着走向更为广阔的艺术世界，在这里，绘画系的全体老师衷心祝福每一位同学在将来的艺术创作道路上通过不懈的努力能够取得更大的收获。

画面灵感来源于聊斋中画皮的故事，人们疯狂地追求美丽的皮囊。
这些喜好将女性置于一个被束缚的状态中。让人惊讶的是从古至
今一直如此。

基于疫情武汉封城时期的感受，以布、纱、胶等综合材料为主进行实验创作，与过去的 2020 年再对话。用较为写意的概念传达灾难与自然面前生命的无常与脆弱，同时在创作中反思自我，如何将表面化的记录转化为更贴合的绘画语言，还需要更多切身思考与经历的沉淀。

废墟是时间和空间的产物，在摧毁与重建中，模糊了过去、现在、未来。

如果能在异托邦的时空之间停泊，是否能够更加超脱？

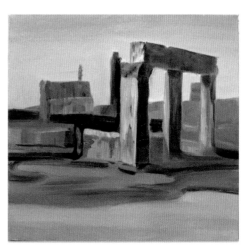

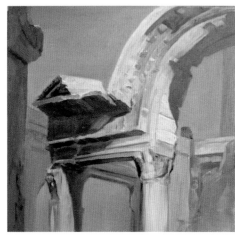

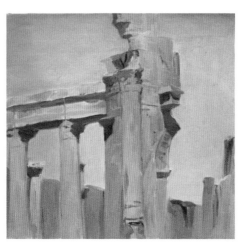

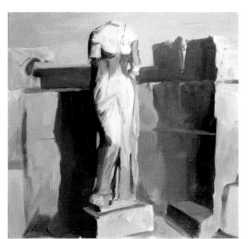

充斥大数据分析的 21 世纪消费时代，作者在无数个 App 里复制出了无数个"我"。大数据用物品为"我"画像，"我"借小票抹掉"我"的容貌，"我"成了大数据中的一个数据，而这些物品代替"我"成了消费时代中的"我"。

生死、黑白，颜色的淡淡晕染，过渡的层层叠加，触摸着起伏的
山峦叠嶂，沉醉在这场域中；我凝视着你，你也在凝视着我。

"二次元"是人类的"妄想"，人将现实当中没有的"完美"形象赋予在"二次元"角色并沉浸其中。当"完美"的"二次元"人物形象被重新用另一种方式赋予了"生命"后，会给现实带来什么呢？

都市是很多人生活的地方，人们对都市的看法各不相同，艺术家所表现的是他们个人所理解的都市生活，这件作品是作者用具象写实绘画来表现一个"零零后"视角下的当今都市生活，以此引发人们对当今快节奏都市生活的思考。

伊利格瑞认为，女性是男权话语的一个虚构，因此是不在场的，是不可言说的。在影视作品中，人们往往也会忽视女性角色的劳动。

作者选取了中外电影中女性劳动的片段，用手绘的方式将 1000 多帧手部的动作进行再刻画。

根据自身成长经历中，自我和亲人的心理或身体上的伤痛经历，
引发的对于伤痛痕迹的描绘和思考，以及伤痛在艺术中的存在
和表现。

在当代大环境的影响下，人们的审美逐渐刻板、单一，这样的审美框架导致容貌焦虑这一现象的出现。作者希望通过《困》这个作品来表达对于当代刻板审美的质疑，同时想通过本次创作来克服自己对于外表的焦虑。

该作品系列通过重叠画线的行为来形成时间积累的过程。在这个
过程，只单纯地按照作者画线的动作来完成在时间积累过程中的
不同固有形态。有"重叠时间"的含义，作者在主动完成画面的
过程中寻找自己，跟作品一起成长。

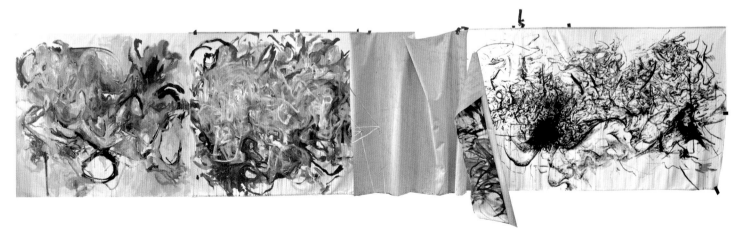

过敏所产生出的图像同时具备视觉和触觉体验，人体在肿胀或者
被密集图像覆盖时，变成陌生的非人体，恐惧身体畸形和非常规
美感的矛盾呈现。

"当我离它远去，这些微小的记忆：怯懦、从容、忧伤、快乐，都被小心翼翼地折叠在 76 平方米里。我和他们生活在真实生活中，如此鲜活。只有抹除掉人的痕迹，不断重建、重建，让楼宇到达最高处，人也会显得伟大了。"

相信每一个喜欢动画的人都曾有过去往动画世界的梦想。或许我们身处的现实世界和动画世界是真的可以联通的？当"我"身处于类似 3D 建模界面的空间，动画的世界透过碎片一样的窗口显现于世，为现实中的"我"源源不断地输送力量。

人偶对于作者来说是重新唤起作者热爱、享受过程的东西。热情的缺失导致作者在很长一段时间里感到迷茫和无助，无法在所做的事情中获得认同感和自我价值。作品想表达的是作者的热爱在人偶身上重新得到寄托，打破了内心的禁锢，对作者来说是一种意义上的复活。

人的内在情绪复杂且隐晦。时代巨变下，内心对未来充满期望，但也时刻会被不安、焦虑、孤独和恐惧所侵占。超现实和梦境式的画面实则是在回应现世的问题，所含情绪也映射着我们对个体、社会、自然及其关系的综合感知。

在城市的现代化过程中，不少古代人文景观经历着摧毁消逝和重建的进程，在崇古思想的影响下，我们总是用批判的目光去审视现代的重建，那么，未来人又是怎么看我们现在呢？

基于对叙事性绘画的兴趣，作者结合具体画作对于叙事性绘画进行一定的总结，并以《赤壁赋》为题材结合本科国画专业所学习的专业知识来进行实践创作。

困兽的低吟，城市的喧嚣，人群中的私语。各种声音从喉咙中、
器械中钻出，显示着不同情绪的颜色。即使声音微弱到似有若无，
颜色也包裹了整个空间。

"我的梦境总是模糊的、朦胧的，回忆起来只能浓缩成为几个画面、一段文字、一些意识。我取出梦境中的一小段内容，将它呈现在画作中，以重现我的梦境，体会梦中我的自由与平静。"

"我不想过多地人为赋予绘画某些特殊的属性，又或是追求某种
答案。不管是山水还是花鸟，我期望我能在前人探索的基础上，
吸取其中营养并有取舍地运用到画面中，再结合自身绘画经验和
艺术感觉，画出能够让自己感到舒适的画作。"

张力恒　夸父

作品描绘夸父在追逐太阳后干渴喝水时的临死景象，通过表现神力的无边威能与具有超人力量的神话人物生命的消逝，尝试表达神话人物脆弱的一面，为理解神话提供另一种角度。

陈俞含　　董春会　　付天豪　　郭思妍　　侯骁航

李天皓　　刘志飞　　沈添洋　　宋雨萌

苏昭其　　王路欣　　吴昊　　杨可欣　　于海悦

张嘉伟　　张靖婉　　张文靖　　周家政

DEPARTMENT OF SCULPTURE

雕塑系

主任寄语

今年的毕业展能够以线下这种常态化的方式举办，得益于国民齐心、共同抗疫所取得的积极成果。毕业展对于同学们来说是近几年学习成效的集中总结，不仅师生与学校分外重视，也获得了社会的广泛关注。由于雕塑作品在制作与完成方面的特殊性，毕业创作需要涉及专业考察、材料采购、工厂及实践基地合作等多重因素。线上、线下相结合的教学方式也对我们立体学科的日常教学带来一些挑战，雕塑系全体师生齐心协力，克服种种困难，在忙碌与期待中终于迎来了一年一度的毕业季。

今年雕塑系共有 10 名硕士生和 18 名本科生圆满完成学业并参加了此次展览。从作品展现的最终成果看，整体质量和完整度较往年均有所提升，无论是思想观念的深度还是形式语言的创新性都有了长足的进步。同学们以各自的方式探索着雕塑作品的多样性和可实现性，并努力将自己的创作才思与艺术理想呈现给大家，体现出了新一代艺术人才的激情与活力。

感谢同学们把美好的青春时光和成长印记留在了清华美院，学位的获取以及毕业展的举办，对我们的毕业生来说，既是句号，也将是新征程的起点。希望你们在走出校园之后能够秉承"艺术服务社会"的崇高理想，用一生的实际行动去努力践行清华人"自强不息、厚德载物"的优良传统，在艺术的道路上自由拓展、艺无止境。

预祝展览圆满成功！

祝同学们生机勃勃、前程似锦！

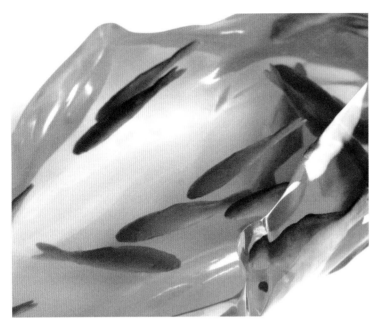

自然中，鱼生存于水，水被鱼影响。生物与环境之间、生存与生态之间一直以来相互影响、相互牵制，维持着平衡。现在流动的水和游动的鱼都在塑料袋中，塑料袋约束了鱼和水，也保护了鱼和水，这是否意味着在人类的干预下，出现了新的平衡？

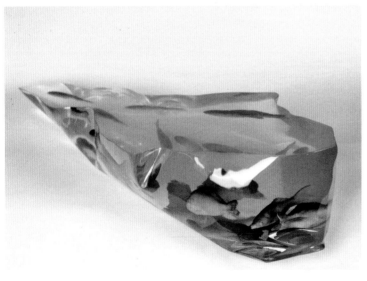

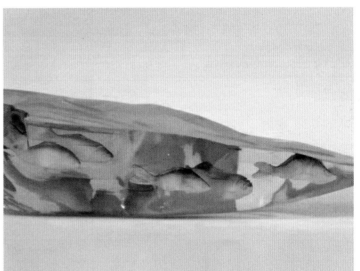

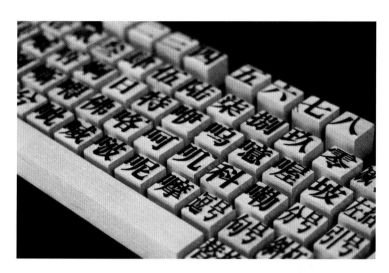

黑白键帽组成的世界地图，从中心向四周波动。键帽由拉丁字母与五笔字根组成，世界地图样式以中国为中心。在多元化的世界进程中，中国正在以独特的文化力量影响全世界。

选取高原藏民腾飞的形象映照生活的姿态。厚重的肩膀承载蓝天，夯实的步伐冲向目标。自强不息，厚德载物。

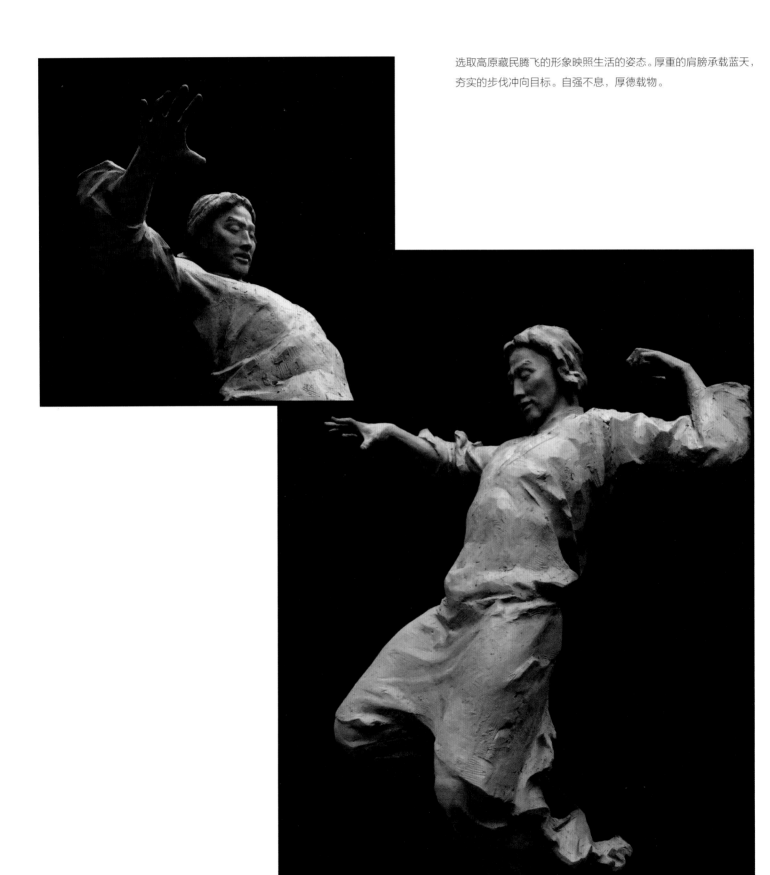

付天豪　舞者　　　　　　　　　　指导教师 – 胥建国

呼吸这一行为是生命的重要特征，作品将这一行为模式嫁接于不同的"器"形之中，与其原本的功能形成矛盾关系。器通气方有生机，但通气这一行为却是不可见的，作品以一种看似矛盾的方式将不可见的行为显化强调。

9 岁时他抱着一只小熊，环绕其者木讷、愚蠢、恶毒，他高喊要正义，要世界和平，要每个人都快乐。

20 岁时小熊被扔在污泞的雨水中，幸福的笑脸上满是泥印。他不见踪影。

今天在人群中再见到他。

又好像已见过他很多、很多次了。

李天皓　白色野兽、姥姥

指导教师 – 曾成钢

每天半睡半醒的游离之时，脑中的影像破碎，美好，却又难以解释。尝试去将还没有忘记的杂七杂八记录下来，糅在一起，抛开章法做一次比较冲动的探索，于是有了白色野兽这样的形象。虽然不美观甚至会引起一些人的不适，但比较诚实；进场能看到妈妈发来的姥姥的照片，姥姥是个辛勤而又有趣的人。其中一张照片是姥姥去影楼照的魔幻艺术照，作者觉得很有趣，想做出来看看。

以木雕的形式，体现在某种特定环境下不同物种的情绪状态，给观者提供对作品本身体会的空间。

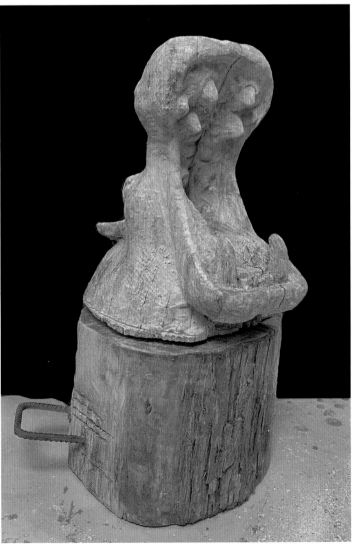

"童年的一些记忆总是无比深刻，放学路上，我伏在父亲背上被厚厚的雨衣包裹着。父亲带我雨中疾驰，任凭外界风吹雨打，我依然无比安心。雨衣的味道，雨和车子划过水的声音，自下而来的光，父亲后背的温度，都萦绕着我。我产生无限联想，我身在内部幻想此时就在飞船之中。飞船保护我，在我弱小的时候替我面对困难，迎着风雨载我前行。"

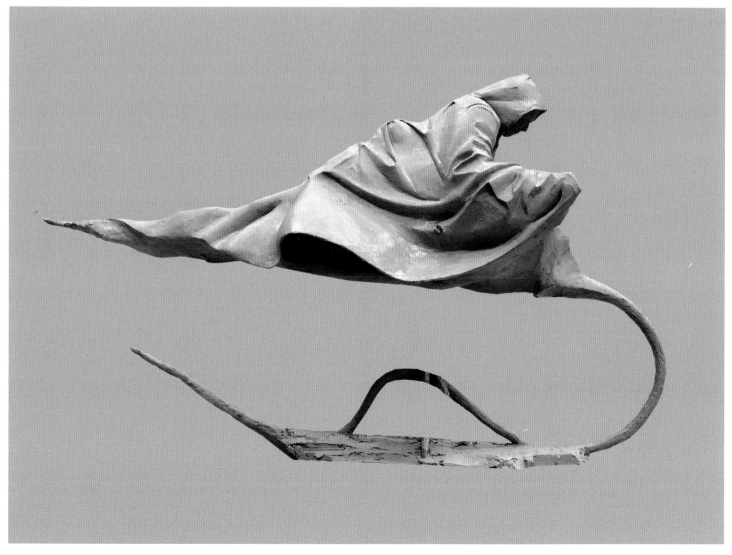

沈添洋　父亲的飞船　　　　　　　　指导教师－陈辉

以楼梯与楼梯杆为单元元素进行重新创作，将生活中反复走过的民用楼梯进行再重造，表达自身对建筑住宅的情感。将楼梯的规律提炼直接展现在大众面前。

安静的状态是多种的，作品运用木头雕琢而成，追求木雕肖像下的静态美。通过手和工具的结合，一刀一刀地雕琢和一点一点地打磨，这个过程既是安静的，更是享受的。

作品是对于过去自己的纪念与反思，用海螺、小熊、斑马等物像代表各个年龄段的内心状态。每个阶段搭配不同的物像，象征不同的心境。三组作品采用不同的肌理，不同但又相通，三组形成一个系列。通过不同阶段、不同形象触动观众对于自己过去、现在、未来的回顾与思考。

我们的生活中多了一种特殊的状态，介入与隔离的状态。病毒可以附着在物体上进行感染，类似于一种寄生的状态，它们介入了生活当中。人们相互隔离，以避免病毒的介入。但是口罩不光防护了人们免受病毒的侵害，也遮住了人们的面庞，情绪与表情变得不明显。人与人之间的交流被阻隔，出现了隔阂。作品旨在对介入与隔离两种状态进行思考。

作品的创作灵感来源于作者对个人经历的部分悲观思考。鲸鱼这一巨大而自由的海洋生物以无助的姿态搁浅于地面，通过这种意象上的对立来传达自身对事物的迷茫和担忧，看似稳固的龙骨结构与廉价脆弱的纸材料也加剧了这二者的对比。人总是无可避免地在生活中经历悲哀和迷茫，作者试图通过创作给予观者在这份感情上的共鸣。

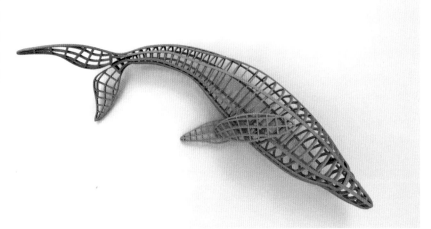

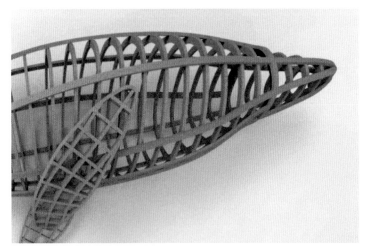

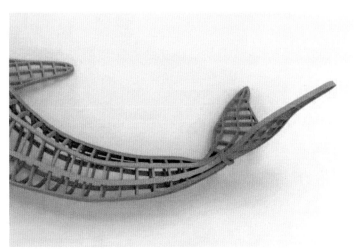

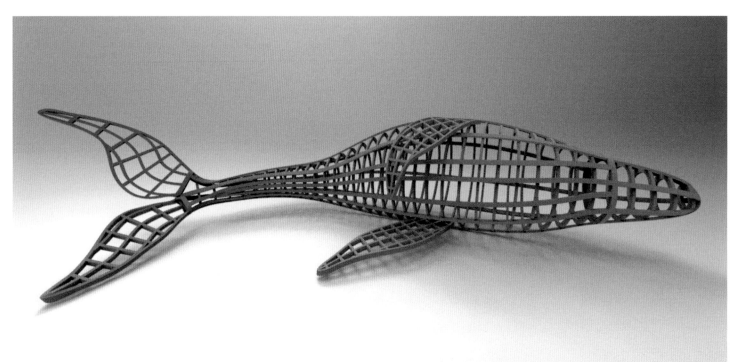

人类的心智被设计成在评价人的时候，会忽略或淡化情境因素，而倾向于归结为人的本质。用简单的话说，就是"贴标签"。我们会用各种各样的方式去验证、解释、强化这个标签，我们称之"罗森塔尔效应"。这些被贴上的标签，可以扭曲我们的感知。外貌条件优越的人群会被贴上"花瓶"的标签，"标签"具有一定程度的导向作用，无论这个标签是好还是坏，它都会对一个人产生强烈的影响。

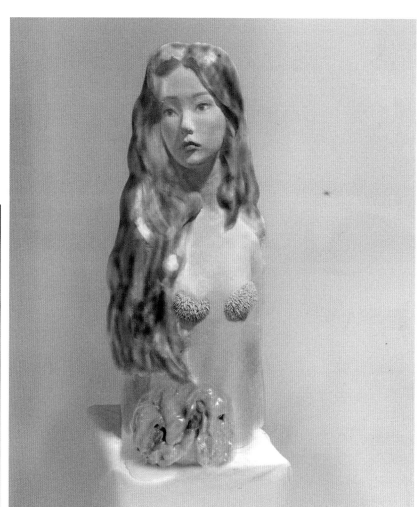

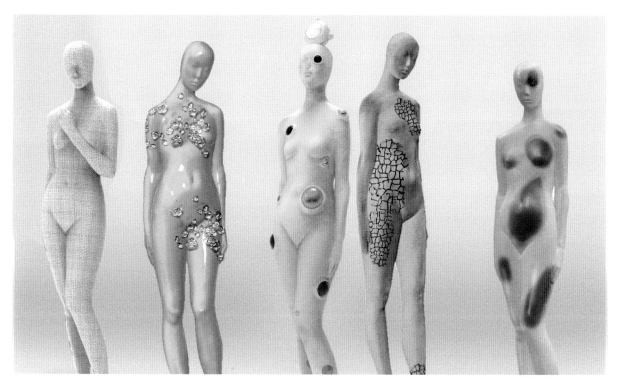

选取木材料和钢铁材料进行创作，木材料在火焰下逐渐燃烧殆尽，与此同时钢铁熔融再生，不断重复的动作会同时改变两种材料。通过此过程使铁材料和木材料完成交融和对话，消失和再造。

作者从回忆中选取了个人成长阶段的典型性物品，通过对搪瓷材料的敲打、破坏及连接处理，改变了现成品的语境，从而使日常用品的价值超越时间，转化为作者献给家庭与回忆的"纪念碑"。

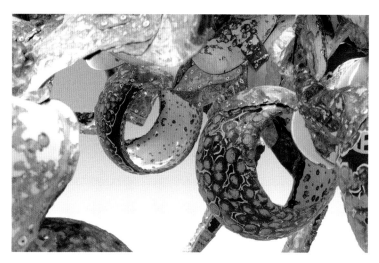

"悲哉，秋之为气也！萧瑟兮草木摇落而变衰"。

该作品尝试用综合材料营造一种视错觉空间和独特的纵深感，将
身体元素与外界自然物象融合，借此传递以秋逝为主体的情感和
希冀。

少年在疫情爆发时穿上防护服，与人类共同抗击肆虐的疫情，努力勇敢地活下去。谨以此作品献给疫情影响下努力生活的每一个人！